藝術文獻集成

墨池編

下 〔宋〕朱長文

浙江人民美術出版社

贊述三

殿中楊監見示張長史草書圖

杜　甫

斯人已云亡,草聖秘難得。及茲煩見示,滿目一悽惻。悲風生微綃,萬里起古色[一]。鏘鏘鳴玉動,落落群松直。連山蟠其間,溟漲與筆力。有練實先書,臨池真盡墨。俊拔爲之主,暮年思轉極。未知張王後,誰并百代則。嗚呼東吳精,逸氣感清識。楊公拂篋笥,舒卷忘寢食。念昔揮毫端,不獨觀酒德。

李潮八分小篆歌

又

蒼頡鳥跡既茫昧,字體變化如浮雲。陳倉石鼓久已訛[二],大小二篆生八分。秦

有李斯漢蔡邕，中間作者寂不聞。嶧山之碑野火焚，棗木傳刻肥失真。苦縣光和尚

骨立，書貴瘦硬方通神。惜哉李蔡不復得，吾甥李潮下筆親。尚書韓擇木，騎曹蔡有

隣。開元已來數八分，潮也奄有二子成三人。況潮小篆逼秦相，快劍長戟森相向。

八分一字直百金，蛟龍盤拏肉屈強。吳郡張顛誇草書，草書非古空雄壯。豈如吾甥

不流宕，丞相中郎丈人行。巴東逢李潮，逾月求我歌。我今衰老才力薄，潮乎潮乎奈

汝何。

自敘

懷素

懷素家長沙，幼而事佛，經禪之外[三]，頗好筆翰。然未能遠覩前人之跡，所見甚

淺，遂擔笈杖錫[四]，西遊上國，謁見當代名公。錯綜其事，遺編絕簡，往往遇之，豁然

心胸，略無凝滯，魚牋絹素，多所塵點，士大夫不以爲恠焉。顏刑部，書家者流，精極

筆法，水鏡之辨，許在末行。又以司勳郎中皇象[五]、小宗伯張正言嘗爲歌詩，敘之

曰：開士懷素[六]，僧中之英，氣概疏通，性靈豁暢。精心草聖，積有歲時。江嶺之間，

其名大著。故吏部韋公陟覩其筆力，許以有成[七]。今禮部侍郎張公謂賞其不羈，引以遊處。兼好事者，同作歌以贊之，動盈卷軸。夫草稿之作，起於漢代。杜度、崔瑗，始以妙聞。逮乎伯英，尤擅其美。羲、獻茲降，虞、陸相承，口訣手授。以至吳郡張旭長史，雖資性顛逸，超絶古人，而楷法精詳，特爲真正。真卿早歲嘗接遊居，屢蒙激昂，教以筆法。資質劣弱，又嬰物務，不能懇習，迄以無成。追思一言，何可復得。忽見師作，縱橫不群，迅疾駭人，若還舊觀。向使師得親承善誘，吸挹規模，入室之賓，捨子奚適？嗟嘆不足，仰書此以冠諸篇首。其後繼作不絕，溢乎箱篋。其述形似，則有張禮部云：「驚虬飛龍勢入座，驟雨狂風聲滿堂。」盧員外云：「初疑輕煙淡古松，又似山開萬仞峰。」王永州邕云：「寒猿飲水撼枯藤，壯士拔山伸勁鐵。」朱處士遙云：「筆下惟看激電流，字成或恐龍蛇走。」敘機格，則有李御史舟云：「昔張旭之作也，時人謂之張顛；今懷素之爲也，余實謂之狂僧。以狂繼顛，誰曰不可？」張公又云：「稽山賀老粗知名吳郡，張顛曾識面。」許御史瑝云：「志在新奇無定則，古瘦灕灑半無墨。醉來信手三兩行，醒後卻書書不得。」戴御史叔倫云：「心手相師勢轉奇，

詭形怪狀飜合宜。人人欲問此中妙，懷素自云初不知。」語疾速，則有寶御史異云：

「粉壁長廊數十間，興來小豁胸中氣。忽然絕叫三五聲，滿壁縱橫千萬字。」戴公又

云：「馳毫驟墨劇奔駟，滿坐失聲看不及。」目愚劣，則有從父司勳員外吳越錢起詩

云：「遠錫似無前，孤雲寄太虛。狂來輕世界，醉裡得真如。」皆辭旨激切，理識玄奧，

固非虛薄之所敢當，徒增愧畏爾。 大曆丁巳冬十月二十八日。

壁書飛白蕭字記

崔 備

壁書「蕭」字者，梁侍中蕭子雲之書也。 張懷瓘《書斷》云：公飛白書，變楷制也。宮觀

題署用之，勢徑丈，字宜輕微不滿〔八〕。 韓晉公領浙西之歲，得於建業佛寺，置之南徐官舍，

函以屋壁，俯瞰諸坐隅。 及晉公入贊廟謀，啟乎私第，朱方官吏候其代者，完葺舊府，

圬墁故堂。 吏人以壁字昏蒙，方以堊帚塗上。 時故殿中李侍御士舉爲部從事，以晉

公翰墨代無等儔，自獲壁書，施榻於下，躭玩妍味，略無已時。 士舉重焉，始而方得。 甲申歲，士舉爲江西從事，通好江淮。 時李

及士舉府除職停，寓壁字於小吏之舍至。

評事約威閱圖書，以示寮双，士舉方以壁字言於坐中。李君因而求之。士舉云：「得

卿皇象、羊欣、蕭倫真、草各一帖，大鄭畫屏一扇，即輟與之。不久，當自持去。」李君

富於圖書，酷好遐異，遂以所求三帖并大鄭畫屏一扇易焉。後十餘日，壁書自吳負

來，士舉於道病卒。向若李君不言此書即壁，為枵壞於小吏之家，逸品絕前賢之跡。

固知興亡繼絕，後不乏人，工極藝精，中必有物。加以子雲與國同姓，所書「蕭」字，

圖卷側掠，體法備焉。信曩賢之妙門，實後代之茂範。其飛白書起於蔡中郎侍詔，門

下役者以堊帚成字，心有悅焉，歸而為飛白書。漢末魏初，皆以題署宮闕。其後張敬

禮、王逸少、子敬并稱妙絕，子雲曲盡其法。歐陽率更云：「蕭侍中飛白濃淡得中，蟬

翼掩素。」其為前賢所重如此。嗟乎！景嶠此書，今訪天下絕矣。唯此「蕭」字在乎

舊都，三百年間竟無頹圮，俾後人傳授，似陰有保持。余與李君寓家南徐，隣而友善，

獲覩妙跡。感其將壞，晉公出之；方絕之跡，李君維之。用徵其事，故以字志之。

壁書飛白蕭字贊 并序

李　約

梁侍中蕭子雲書，祖述鍾、王，備該眾體。始變蔡、張二王飛白古法，妙絕冠時。

古法飛少白多，其體尤拘八分。故王僧虔云：「飛白是八分之輕者。自子雲變而飛多，今但據飛多者即非子雲之前，不妨後人亦有効古飛少者。子雲又作小篆飛白。」雖名存傳記，而跡絕簡素，唯建業古壁餘此「蕭」字焉。韓晉公鑒古擅書，聞知嗟異。遷之於南徐，置於海榴堂座右之壁。又獲齊竟陵王蕭子良龍爪書十五字，置於招隱寺。以詩中跡妙極，故留以籠玩。余後獲之，載以入洛，書之故實，事之本末，中書舍人張公、崔監察備記評焉。余少好圖書，耽嗜奇古，雖志業不工，而性莫能遷。非不干求爵棣，心懵時事，自與名踈。非欲乖異時尚，養痾守獨，所見遂僻。僻則僻矣，與夫酣酒聲色、奔走權利者，俱亡羊也。亡則熟多〔九〕！余每閱玩此跡，而圖書有光，如逢古人，似得良友。加以琴酒靜暢，書齋晝閑，榮富賤貧，是日何在。至若尋翰墨輕濃之勢，窮點畫分布之能，與日彌深，隨見逾妙。嗟夫！昔賢垂不朽之勢〔一〇〕，知傳寶於後世；後人覩絕妙之跡，見得意

於當時。名齊日月，情契古今。《傳》曰：「游於藝，可已乎？」知者相賀，比獲蘭亭之書；世情觀之，未若野人之塊。不闕於世，在世爲無用之物；苟適余意，於余則有用已多。用作贊曰：昔創飛白，蔡氏所得。起於堊帚，播於翰墨。張王繼作，子雲精極。璧昏蜃素，墨古池色。翻飛露白，乍輕乍濃。翠箔映雪，羅衣從風。崩雲委地，游務縈空。鐖刺勢動，蠑蟠氣雄。昆池駭鯨，時門鬭龍。攢毫疊札，或橫或縱。陣雲，森森古松。君子況德，高人比蹤。抱素自潔，含章內融。逸疑方外，縱在矩中。層層密而不雜，踈而有容。藝通造化，比象無窮。子雲臣梁，蕭子逾貴。點畫均豐，姿形端異。功絕璽素，名空傳記。明徵褒貶，唯此一字。

蕭齋記

張　諗中書舍人

蕭子俱載舟，還洛陽仁風里第，思所以盡其瞻玩藏置之宜，謂箱櫝臨視不時。又有緘啟動搖之變，遂見精室，陷列於垣。復本書之意，得遙覿之美。寂對虛牖，勢若飛驚。雖煙露交飛，龍鸞縈動，輕旆翻揚，微雲卷舒，不能狀也。李君以至行雅操，著

名當時。逍遙道樞，脫落縈利，識洞物表，神交古人。而風致之餘，特精楷、隸。所得

魏晉已降名書秘跡多矣，以不越於尺素之間，未爲殊情也。蓋壁字奇蹤，乃爲希寶，

意象所得，非常域也。故異而室之，文而志之。夫蕭之爲言也，切然而清；於文也，

蔚然而整。宜乎銘壁，宜乎命齋。「蕭齋」之名，與此字傳矣。

科斗書後記

韓　愈

愈叔父當大曆世，文辭獨行中朝，天下之欲銘述其先人功行、取信來世者，感歸

韓氏。於時李監陽冰獨能篆書，而同姓氏父擇木善八分，不問可知其人，不如是不稱

三服，故三家傳子弟往來。貞元中，愈事董丞相幕府於汴州，識開封令服之者，陽冰

子。授予以其家科斗《孝經》、漢衛宏《官書》兩部，合一卷，愈寶蓄之而不暇學。後

來京，爲四門博士，識歸公。歸公好古書，能通之，愈曰：「古書得其依據，蓋可講。」

因進其所有書屬歸氏〔二〕。元和來，愈嘔不獲讓，嗣爲銘文，薦道功德，思凡爲文

辭，宜略識字；因從歸公乞觀二部書，得之，留月餘。張籍令進士賀拔因寫以留，蓋

得之十四五，而歸其書歸氏。十一年六月四日，右庶子韓愈記。

又

石鼓歌

張生手持石鼓文，勸我試作石鼓歌。少陵無人謫仙死，才薄將奈石鼓何。周綱陵遲四海沸[二二]，宣王憤起揮天戈。大開明堂受朝賀，諸侯劍珮鳴相磨。蒐於岐陽騁雄俊，萬里禽獸皆遮羅。鐫功勒成告萬世，鑿石作鼓墮嵯峨。從臣才藝咸第一，揀選撰刻留山阿。雨淋日炙野火燒，鬼物守護煩撝呵。公從何處得紙本，毫髮盡備無差訛。詞嚴義密讀難曉，字體不類隸與蝌。年深豈免有闕畫，快劍斫斷蛟鼉。鸞翔鳳翥眾仙下，珊瑚碧交枝柯。金繩鐵索鎖鈕壯，古鼎躍水龍騰梭。嗟予好古生苦晚，對此涕泗雙滂沱。憶昔初蒙博士徵，其季始改稱元和。故人從軍在右輔，為我量度掘臼科。濯冠沐浴告祭酒，如此至寶存豈多。氈包席裹可立致，十鼓只載數駱駝。薦諸太廟比郜鼎，光價豈止百倍過。聖恩若許留太學，諸生講解得切磋。觀經鴻都尚填咽，坐

見舉國來奔波。剗苔剔蘚露節角，安置妥帖平不頗。大廈深簷與蓋覆，經歷久遠期無他。中朝大官老於事，詎肯感激徒婥阿。牧童敲火牛勵角，誰復着手爲摩挲。日銷月鑠就埋没，六年西顧空吟哦。羲之俗書趁姿媚，數紙尚可博白鵝。繼周八代爭戰罷，無人收拾理則那。方今太平日無事，柄任儒術崇丘、軻。安能以此尚論列，願借辨口如懸河。石皷之歌止於此，嗚呼吾意其蹉跎。

弔九江驛碑材文 并序

歐陽詹

弔傷而有辭者也。噫！九江之驛，其不可興辭而弔歟？斯碑之材，昔太師魯國顏忠肅公所建祖亭之碑也。公素負詞華，代之銘誌，多公之詞。又好采異留名之致，頃爲湖州牧，州産碑材石，每使工琢之，與詞兼行，磨礱而成，常心使用者不可勝數。斯碑也，張山之窮僻，得之於自然。跌本有龜，護頂有螭，雖不甚成，而挐攫憤興，如神如靈。公神而珍之，精選所處，湖州無稱立。罷守歸朝，載而途下。出蘇臺，入毗陵，亦無稱立。轉丹陽，遊建業，亦無稱立。次江州，州南有湖，湖東有山，蛟奔

卷第十三

螭引，直到湖心。頓趾之處，則茂林峭石，勢環氣勝，非往時所睨，而神祠曰祖將軍廟在焉。公覬其詭秀，與碑材叶，即日以酒脯奠其祖神，出錢五萬，造亭曰祖亭。南香爐峰，北潯陽城。九江爲庭，千艘歷階。亭既就，公製亭之文，手勒其碑而立之。公文爲天下最，書爲天下最，斯亭之地亦天下最。庶資三善，加以斯碑之奇，乃取斯碑而采異留名之致一也。後典州吏，於州之九江驛，有修坏之勞，狀其末績，削公之述，置己之述，今爲九江驛之碑焉。子旅遊江州，稅於茲驛，祠部員外郎鄭恕同之。鄭與州將嚴士良共爲余說，而俱以相示。嗚呼！先賤後貴，世之常也；先貴後賤，人之傷也。以祖亭方九江驛，則蘭肆鮑肆矣；以魯公之文方今之文，則牢體糟糠矣；以魯公之劄翰方今之劄翰，則錦繡枲麻矣；以魯公之用方今之用，則諸夏夷狄矣。痛哉斯碑！出祖亭，入九江驛。失魯公之文，得人之文；削魯公之劄翰，題人之劄翰；亡魯之用，得人之用。是去蘭室而居鮑肆，捨牢體而食糟糠，脫錦繡而服枲麻，黜諸夏而即夷狄。可悲之甚者！況我質天成，必將可名，魯公所以卜擇慎如彼，而常人無良黷辱如此。與夫有道而黥，無罪而刖。投四裔，御魑魅，何以別也。

三八一

石不能言，豈其無冤？故吊之。

情違乃傷，理怫乃冤。人實有之，物亦應然。嗚呼子碑，冤可予知。陰隳子材，豈曰無意。必有以殊，方頒以異。與顏表勝，以殊則明。以吏居卑，以異奚旌。子產既授，子不終致。悠悠彼蒼，何嗟及矣。美玉抵擲，高材籍足。有類子碑，先榮後辱。繼世生哲，詎無賢兮。將覿於斯，將悼於斯。庶滌所黷，而復攸宜。屹屹子碑，如神如祇。人得以專，天造何爲。其不然矣，其不然矣。

玉筋篆志　　　　舒元輿

秦丞相斯變蒼頡籀文爲玉筋篆，體尚太古，謂古若無人。當時議書者皆輸服之，故拔乎能成一家法式。歷兩漢、三國至隋，氏更八姓，無有出者。嗚呼！天意謂篆之道不可終絕，故授之以趙郡李氏子陽冰。陽冰生皇唐開元天子時，不聞外獎，躬入篆室。獨能隔一千年，而與秦斯相見，可謂能不孤天意矣。當時議書者，亦皆輸服之。且謂：其格峻，其力猛，其功大光於秦斯有倍矣。此直見上天以字寶瑞吾唐矣。

不然，何綿更姓氏，而寂莫無人？元興道不攻篆而識其點畫，常有意求秦氏丞相真

跡。會秦丞相去久，聞其有八字刻在荊玉，有洪碑樹嶧山巔。今荊壁爲璽，飛上天

矣，固不可得而見也。洪碑留在人間，往往有好事者躋顛得見。元興亦常問嶧山道

路，異日將襄足觀之。未去，間行長安，會同里客有得陽冰真跡，遺在六幅素上者，遂

請歸客堂張之。齊目眎之，分明覩文字之根，植吾堂中。然後知向之議者謂冰愈於

斯，吾雖未登嶧山，觀此可以信其爲深於篆者之言也。試以手拂拭，其煙顏塵容，侵

活動，皆欲飛去。見蟲蝕鳥步痕跡，若屈鐵石陷入屋壁，霜畫照著，疑龍蛇駭解，鱗甲

暴日久，攝翼折裂，玉筋欲折。予以襄慢讓其主，主曰：「此易致耳，豈當其如是愛

耶？」予曰：「今世人所以重秦斯之跡，非能盡辨別之，以其秦古矣，斯邈矣。向使秦

斯與子比肩，子能貴之乎？曩吾尚欲苦辛登嶧山之巔，縮在子掌握中。今且猶不爲

子貴，子不過生於唐，而得與冰同爲唐人。吾知冰沒二三十年，其蹤跡流於人間，固

不甚少，得爲子目數見，故易之若此。使冰生於秦時，子又安得使造次而見遺塵耶？

是子賤目也，世人皆然。嗟吁！冰既即是字寶入地矣，後人思孜孜求之。今且遭不

知者忽易，想生筆下日有新跡，固爲門戶見，覩之物矣。冰雖欲求沽售，不獨棄爲糞土，必遭其詬怒也。」主人聞之，其愧色見於顏眉間，欲卷而退。知其退也，必因循而不信。疆止留之，引筆書其志行下，以保明其爲字寶也。不謬詞曰：

斯去千年，冰生唐時。冰復去矣，後來者誰。後千年有人，誰能待之，後千年無人，篆止於斯。鳴呼主人，爲吾寶之。

碎碑説

沈　顏

乙巳歲冬十二月，客鍾陵，由章江入劍池。過臨川時，天久霢雨，水泉將涸，風不便行，維舟於岸左。岸左有小渚，小渚之間，垂舟之介，揭厲而獲碑焉。介者異而告，發而際之，字殘缺，存者十七八。攷其文，則故臨川内史顏魯公之文。識者以爲公牧臨川日所沈碑。其文亦多載魯公之德業，輒碎敗而已。會同濟者謂余曰：「且魯公沈是碑也，必將德業不稱於後世，故沈之。今子既不能文而補之寫傳之，亦不可復沈之於潛流。俾後人覩是碑者，抑亦昭魯公之德業也。子欲蔽人之善歟？不然，胡碎

之而已。」余曰：「吁！秦嬴政初併天下，天下大定，海内一統。於是出行郡縣，登諸名山，刻石紀功德焉。及其仁政不修，後之人語及秦嬴政者，咸以爲虐君也。堯舜無爲而治，巍巍蕩蕩。俾鑿井耕田者，不知帝力。歷千萬祀，厥道愈光。今之人語及堯舜者，咸以爲聖君之至。若峴首之碑，睹者墮淚。斯乃荊之人，感羊公之德化，故泣而思之。設使羊公之日德化，不及於荊人，則是碑也，不能感荊人之泣矣。且魯公之德業，史傳載之矣，遺俗傳之矣。夫德業者，病不著於當世，豈病揚於後世乎？苟魯公德業，史傳不載，雖全是碑，亦不能揚魯公德業於後世。夫如是，碎之何傷？」

書屏志
<div style="text-align:right">司空圖</div>

人之格狀或峻，其心必勁；心勁，則視其筆跡，亦足見其人矣。歷代人《書品》者八十一人，賢傑多在其間，不可誣也。國初歐、虞之後，繼有名公。元和、長慶間，先大夫初以詩師友兵部盧公載從事於商於。因題紀唱和，乃以書受知於襄公休，僻倅鍾陵。及徵拜御史，退居中條。時李欣州戎亦以草、隸著稱，爲計吏在浦，因輟所寶

徐公浩真跡一屏，以爲眤。凡四十二幅，八體皆備。所題多《文選》五言詩，其「朔風動秋草，邊馬有歸心」十數字，或草或隸，尤爲精絶。或綴小簡於其下，記云：「怒猊抉石，渴驥奔泉，可以視《碧落》矣。」先公清旦披玩，殆廢寢食，常屬誠云：「正長詩英，吏部筆力，逸氣相資，奇功無跡。儒家之寶，莫踰此屏也。」但二者皆美，神物忽窺，必當奪璧於中流，飛鉅於烈火也，殆非子孫之所可存耳。庚子歲遇亂，自虞邑居負之，置於王城別業。丙辰春正月，陝軍復入，則前後所藏及釋、道圖記，共七千四百卷，與是屏皆爲灰燼。痛哉！今旅寓華下，於進士姚類所居，[三]獲覽《書品》及徐公評論，因感憤追述，貽信後學。且冀精於嘗覽者，必將繼有詮次。光化二年八月三日，泗水司空圖衙涕撰録謹記之。

題嶧山碑　　　　鄭文寶

秦相李斯《嶧山碑》，跡妙時古，殊爲世重。故散騎常侍徐公鉉酷尬玉箸，垂五十年，時無其比。晚節獲《嶧山碑》模本，師其筆力，自謂得思於天人之際，因是廣求

已之舊跡，焚擲略盡。文寶受學徐門，粗堅企及之志。太平興國五年春，再舉進士不中，東適齊魯，客鄒邑，登嶧山，求訪秦碑，邈然無覩，建於旬浹。怊悵於榛蕪之下，惜其神蹤將墮於世。今以徐所授模本，刊石於長安故都國子學，廉博雅君子，見先儒之指歸。淳化四年八月十五日，承奉郎守太常博士陝府西諸州水陸計度轉運副使賜緋魚袋鄭文寶記。

草書歌二首　　誓光大師

雪壓千峰橫枕上，窮辱雖甘還激壯。看師逸跡兩相宜，高適歌行李白詩。海上風驚驅猛燒，吹斷狂煙着沙草。江中曾見落星石，幾回試發將軍砲。別有寒鷓掠絕壁，提上玄猊更生力。又見吳牛磨角來，舞槊盤刀初觸擊。好文天子揮宸翰，御製本多堆玉案。晨開水殿教題壁，題罷紫衣親被錫。僧家愛詩自拘束，僧家愛畫所局促。大師草聖藝偏高，一掬山泉心便足。

又

嬴病受師書勁逸，作長歌助狂筆。乘高攎鼓震川原，驚迸驊騮幾千匹。縱橫不

離禪，方知草聖本非顛。歌成與埽松齋壁，何似會題說劍篇。

贈南嶽宣義大師夢英

<div style="text-align:right">白　貫</div>

衡山神秀瀟湘清，靈氣潨發奇人生。金仙才子稱夢英，玉筋篆書天下名。隸外

攻虞又攻褚，率更行體兼而有。別得張顛草聖才，筆頭粲爛龍蛇走。八分飛白皆精

練，長安粉壁狂題遍。功夫無讓狸骨帖，聲價高於鐵門限。皇唐偏說懷素師，善草不

聞真副之。近代聾僧小歐跡，謹楷齷齪無多奇。驚師宿世曾勞力，筋紙骨筆血爲墨。

受佛付囑寫徵言，今生所以書無敵。我亦訪奇滿天下，多見名書與名畫。雖見煙霄

未稱心，待取珊瑚爲筆架。從茲懶愛吳筠碑，新歌重贈撲亞奇。

題楊少師書後

尹師魯

周太子少師楊公凝式墨跡，多在洛陽城佛寺中。今存者廣愛、長壽、天宮、甘露、興果凡六處，皆題於壁。洛陽有此在延福坊。又集賢校理郭仲微兩興教嘉善新告有十餘字，甘露致之。公在洛，或與人爲銘記，皆不自書。公之書，無刻於石者。以公之筆，其馳騁自肆，蓋得於己意，不可盡其然哉！予非善書者，莫能知已。公所題壁，詎見踰八十年，字頗缺落，不可辨識者十三四。天王院僧繼明，慮公之書久遂無傳，命僧擇字之最完者，得長壽、甘露兩壁，總八十七，模刻於石。寶元元年四月八日，尹洙題。

謝杜丞相草書詩

韓　琦

公之德業天下重，四海萬物思坯壚。太平之策未全發，先期諸老叩帝居。天子只欲勵薄俗，不惜一兜從二踈。公持險節出天性，下建萬世清風孤。歸卜睢陽旋營第，棟宇僅足容妻孥。自此閒燕得所樂，非絲非竹非歌壺。經史日與賢聖遇，參以吟

咏爲自娱。興來弄翰尤得意，真楷之外工草書。因書乞得數字幅，伯英觔肉羲之膚。

字體真渾遠到古，神馬初見八卦圖。精神熠熠欲飛動，鸞鳳鼓舞龍蛇攄。天姿瘦硬

斥俗軟，狂藤束纏巖松枯。中含婉媚更可愛，千葩萬萼爭春敷。開合向背一皆好，造

化要憑天功夫。張旭雖顛懷素逸，較以年力非公徒。公之佳壻蘇子美，得公二三名已沾。矜

古無。固知大賢不世出，百福來萃神所扶。公令眉壽俯八十，老筆勁健自

奇恃雋頗自放，質之公法懥豪麄。乘歡捧以示僚屬，一坐聳駭嘆且呼。便欲刻石傳

不朽，荒邊匠拙無人模。歸來一一戒兒侄，秘重世與家牒俱。重巾密橐真吾寶，愛護

直比驪頷珠。神物孰敢容易探，電雹霹靂來須臾。

墨妙亭詩

蘇 軾

蘭亭繭紙入昭陵，世間遺跡猶龍騰〔一四〕。顏公變法出新意，細筋入骨如秋鷹。

徐家父子亦秀絕，字外出力中藏稜。嶧山傳刻典刑在，千載筆法留陽冰。杜陵評書

貴瘦硬，此論未公吾不憑。短長肥瘠各有態，玉環飛燕人誰憎。吳興太守真好古，購

買斷缺揮縑繪。龜跌入座螭隱壁，空齋畫靜聞登登。奇蹤散出走吳越，勝事傳説誇友朋。書來乞詩要自寫，爲把栗尾書溪藤。後來視今猶視昔，過眼百世如風燈〔一五〕。他年劉郎臨賀監，還道同時須服膺。

校勘記

〔一〕「萬里起古色」，萬曆本、四庫本作「萬里有古色」。

〔二〕「陳倉石鼓久已訛」，萬曆本、四庫本作「陳倉石鼓文已訛」。

〔三〕「經禪之外」，萬曆本、四庫本作「經禪之暇」。

〔四〕「遂擔笈杖錫」，萬曆本、四庫本走「遂擔笈杖錫」。

〔五〕「又以司勳郎中皇象」，萬曆本、四庫本作「又以尚書司勳郎中盧象」。

〔六〕「開士懷素」，四庫本同此；萬曆本作「聞士懷素」。

〔七〕「許以有成」，萬曆本、四庫本作「勗以有成」。

〔八〕「勢徑丈，字宜輕微不滿」，萬曆本、四庫本作「字徑丈，宜輕微不滿」。

〔九〕「亡則熟多」，萬曆本、四庫本作「亡則孰多」。

〔一○〕「昔賢垂不朽之勢」，萬曆本、四庫本作「昔賢垂不朽之書」。

〔一一〕「因進其所有書屬歸氏」，萬曆本、四庫本作「因進所有書屬歸氏」。

〔一二〕「周綱陵遲四海沸」，四庫本同；萬曆本作「周繼陵遲四海沸」。

〔一三〕「姚類」，萬曆本、四庫本作「姚顗」。

〔一四〕「世間遺跡猶龍騰」，萬曆本、四庫本作「世間遺墨猶雲騰」。

〔一五〕「過眼百世如風燈」，四庫本同；萬曆本作「過眼百世如同燈」。

墨池編卷第十四卷

寶藏一

題右軍樂毅論後　　　　智永

《樂毅論》者，正書第一。梁世模出，天下珍之。自蕭、阮之流，莫不臨學。陳天嘉中，人得以獻文帝，帝賜始興王，王昨收禁中，即以見示。吾昔聞其妙，今覩其真，閱玩良久，匪朝伊夕。始興薨後，仍屬廢帝。廢帝既沒，又屬餘杭公主，以帝王所重，恒加寶愛。陳世諸王，皆求不得。及天下一統，四海同文，永處處追尋，累載方得。此書劉運工，特盡神妙[一]。其間書誤兩字，不欲點除，遂雌黃治定，然後用筆。陶真白云：《大雅吟》、《樂毅論》、《太師箴》等，筆力妍媚，紙墨精新。言得之矣，智永記。

此記章草批。

晋右军王羲之书目 正书，行书。

褚遂良

正书部，五卷。

第一。《乐毅论》。四十四行，书付官奴。共四十帖。

第二。《黄庭经》。六十行，与山阴道士。

第三。《东方朔赞》。三十行，书与王循。

第四。周公东征。十一行。年、月、日、朔小字。十四行，自誓文。尚想黄绮。七行。

暮田丙舍。五行。

第五。羲之死罪，前因李叔夷。四行。琅琊临沂。三行。羲之顿首，顿首，一日相省。四行。行三一之法。四行。尚书宣示，孙权所求。八行。臣言，琅琊新庙。四行。

晋侯侈。六行。

行书部，五十八卷。共三百六十帖。

第一。永和九年。二十八行，《兰亭序》。缠利害。二十二行。

第二。爰有猗人。九行。庚新婦。五行。九月二十三日，羲之八日書。十

一月七日，羲之報，知少麤。五行。十二月六日，羲之報，一昨因暨主簿書。六行。

第三。臣羲之言，伏惟皇太后。七行。臣羲之言，嚴寒不審。四行。臣羲之言，伏

惟陛下。五行。雨凉佳，得書。五行。問庶子哀摧。四行。

第四。七月二十五日，羲之頓首，期晚生不育。六行。五月二十四日，羲之頓首，

二句哀悼。五行。羲之報，曹妹。五行。羲之頓首，違遠亡嫂積年。八行。昨殊不散。

三行。殷中軍奄忽哭之。三行。

第五。羲之死罪。亡兄靈柩。七行。七月七日，羲之頓首，頓首。昨便斬草，亡

嫂尚停此。十行。期小女四歲，暴疾不救。五行。秋中，諸感切懷。五行。

第六。羲之白。不審尊體比復如何。五行。得示，慰。三行。吾頻以服散。二十

一日，發至長安。八行。羲之死罪。不審何定，尚扶持。四行。適遠告承如常。五行。

第七。羲之頓首。奄承弔亡遭難。五行。羲之頓首。君眼目。五行。六月十五

日，羲之頓首。大行皇帝崩。四行。大行皇帝。五行。月半，增感傷，奈何。四行。

第八。謝新婦，春日感傷。七行。　義之死罪。　無亦永往。七行。　謝范新婦，得富春還疏。十行。　向書至也，須君至射堂。四行。

第九。五月二十七日，州民王羲之死罪。　此夏交。十七行。　義之死罪。荀、葛各一國佐命之宗。十七行。　君須復以何散懷。七行。

第十。七月十三日告，離得兄弟。五行。　延明官奴小女。七行。　不圖禍痛，乃將至此。二行。　日月如馳，嫂棄皆再周。五行。　近，遺書想即至。二行。　比書慰也，汝不可。六行。

第十一。義之頓首。　快雪時晴。六行。　未復知問晴快即轉勝。七行。　去血有損不堪，耿耿。二行。　月行復半，痛傷兼摧。四行。

第十二。六月十七日告循紀。四行。　柳芻比問。五行。　賊已摧退。二行。　月行復旬感傷。七行。　有哀慘。　送此鯉魚。二行。　諸婦小兒輩。三行。

第十三。逼熱既宜盛農。五行。　知齡家祖可悲慰。九行。　山下多日，不復意問。十行。　晚復熱，想足下。八行。

第十四。都下二十六日書云,中郎。五行。絕不得新婦諸叔問。九月十七日,義之報。且因孔侍中。六行。

第十五。想大小悉佳。十行。謝新婦,賢從弟。八行。隔日不知問,一旬哀傷。七行。

第十六。省書,知定疑來。二十六行。痛惜敬和,寢息在心。九行。群從彫落將盡。十行。

第十七。報恒何如。七行。有一帖云:「義之報,恒何如。」二月二日,汝歸,母。二行。

第十八。二十二日,義之報。近得書。五行。毒熱,瘧斷未甚,耿耿。五行。足下可不?吾眼少力。四行。再昔來熱,如小有覺。十行。

第十九。官奴小女。十一行。六月二十五日。四行。大熱,得苦。五行。汝中冷。

第二十。過此燥雞肉。四行。去龍牙復下。七行。向欲力視汝。五行。姊告慰馳

雖問和篤疾。十一行。此粗平安。六行。

褚侯遂至薨。二行。

情。五行。晚來復何如？三行。兄安厝情事長畢。五行。

第二十一。十九日，義之頓首。明二旬增感。七行。十月十五日，義之頓首。月

半哀傷。八行。得示，知足下猶未佳。四行。義之頓首。卿佳不？家中爾猶

第二十二。安西復問。二十六行。忽然夏中。九行。

第二十三。得阿遮書。七行。二十五日告期。六行。二十日告姜。三行。知慶

等。三行。二十七日告姜氏母子。五行。得書知卿。四行。

第二十四。初月一日，義之報。忽然改年。六行。卿各何以先贏。四行。此上下

不可耳，出外。六行。六日告姜，復雨始晴。五行。書未去，得疏為慰。五行。

第二十五。行復二旬，傷悼情深。五行。義之死罪。難信非賤。五行。九月二十

五日，義之頓首。便涉冬。六行。夫人遂善平康也。三行。義之頓首。節至遠感。五

行。過一旬，尋念傷悼。四行。五月九月，義之頓首，頓首。雖未敘。五行。

第二十六。敬祖足下如常，慰之。五月。義之頓首，頓首。從兄雖篤疾。五行。

轉熱，想足下耳。七行。王逸少頓首。晚佳也。七行。

第二十七。八月十七日，羲之報。五行。三十日告姜。九行。二十二日告姜。五行。

三十日，羲之頓首報。五行。信還之夜下。七行。

第二十八。曹丁妹。七行。未審大周嫂。七行。劫事當速。五行。

第二十九。一月二十九日告仲宗。五行。十四日告劉氏女。六行。人理之故。四行。

十一月二十六日，羲之報。五行。

第三十。羲之愛報。七行。伏想嫂安和。九行。得書，知汝問。九行。

第三十一。十一月十三日，羲之頓首。六行。三月十九日，羲之頓首。未春哀痛。義之自想，上下悉佳。五行。八月十五日，具疏，義之再拜。六行。

第三十二。義之頓首。月半，感慕抽切。五行。改月，感慕抽痛，當奈何？八行。

第三十三。張博士定何日去？四行。八月二十六日告仲宗。十行。兩無復解足下可耳。五行。六月，義之報。至節哀感。四行。初月一日告姜，忽此年。四行。

第三十四。極有春意。四行。九月十八日，羲之報。近問。七行。司州葬道。

六行。

第三十五。十四日告期明月半。十三行。十三日，義之報。月向半。四行。承上下不和反側。六行。

第三十六。過一旬，哀痛兼至。八行。昨暮遣信，值足下以行。七行。諸哀毒兼至，終日切心。七行。乃復塵勞，汝。四行。

第三十七。得示，慰之。吾迎不快。五行。九月二十五日，義之報。禍出不圖。六行。陰寒，足下各可不？八行。五月二日，告胡母甥幸。六行。夏中節除，感遠兼傷。四行。

第三十八。四月五日，義之報。五行。七日告期，痛念玄度。十行。妹轉佳慶，不乃啼不？三行。治墓下，人皆以集也。六行。

第三十九。三月十三日，義之頓首。過二旬，哀悼。六行。義之頓首，頓首。想知靜婢猶未佳，懸心。二行。

冬盛念產，一旦感歎益哀窮。七行。十一月十八日，義之頓首，頓首。冬月，感歎兼傷。六行。

第四十。十月二十二日，羲之頓首，頓首。賢從隕遊。四行。想家悉佳。九行。

吾未得便得效。四行。吏轉，轉輒與寬休。六行。

第四十一。二月，州民王羲之死罪。六行。向書至也，得示，承尊夫人轉平和。

七行。五月十日，義之報。夏中感遠。六行。時見賢子君家平。三行。前郡內及兄子

家比有。五行。

第四十二。四月二日，義之頓首。初月感懷。七行。得示，尉之。足下克致。六

行。義之白。服見仲熊。七行。知汝故爾欲食。三行。

第四十三。紙一千。五行。僧遂佳也。三行。脯五夾。五行。義之死罪。不當有

桂。四行。

第四十四。不知遠妹定何？當至。八行。從兄弟一旦哀窮。四行。昨遣書，今

日至也。四行。

第四十五。知足下得吾書。七行。前比遺信。七行。想應妹普平安。七行。騰遂

佳也，懸念。八行。比承至也，得二書。四行。

第四十六。得二日書，具足下問。四行。足下在蕪湖。九行。不圖哀禍頻仍。五行。

第四十七。道祖重能刑也。二行。□月二十日，羲之頓首。節近歲終。六行。節除，諸感兼哀。四行。四月二十日，羲之頓首。二旬期等小祥。五行。新歲月感傷。四行。

第四十八。羲之頓首。一旦公除。四行。義之頓首。從弟子。四行。歲盡諸感。五行。

第四十九。四月九日，羲之頓首報。臘日。七行。得二謝書，司州喪。六行。二月六日，義之報。昨書悉。四行。上下如常不？五行。承都開清和。五行。

第五十。十二月二十五日，羲之頓首。一日有書。九行。事情無所不至，惟有長歎。五行。雨復無已，不審體中各何如？九行。如賢弟并毀頓。三行。

第五十一。義之頓首，頓首。何圖福痛。五行。縣白張白騎，遂自猜疑。七行。晴便寒，想轉勝。七行。六月十九日，羲之報。仲熊夭折。三行。仲熊雖篤疾，豈圖奄

忽。四行。

第五十二。汝母子比佳不？六行。十八日，羲之頓首。四行。敬祖雖久疾，謂其年少。八行。五月二十七日，羲之報。五行。六月十一日，羲之敬問，得且書。三行。

吾賢之常事耳。四行。

第五十三。閏二月二十五日，羲之白。四行。向書想至。四行。八月十四日告父大。四行。許玄度昨宿。四行。七月六日，羲之頓首。五行。省告，猶示。三行。修年雖篤。七行。

第五十四。六月十六日，羲之頓首。八行。羲之死罪，告冬。十一行。二十九日，羲之頓首。九行。九月二十八日，羲之頓首。七行。羲之頓首。六行。

第五十五。前使還有書猥。九行。羲之頓首。二孫女。四行。四日，羲之頓首。

昨感寒。五行。八月二十五日，羲之頓首。五行。得書爲慰。汝轉平復。六行。

第五十六。周氏上下悉佳。六行。卞玉等，便以去十月禫。四行。卿女母子粗平安。八行。十一月十三日，羲之頓首。追傷切割。六行。

第五十七。 義之頓首。 尋念痛惋。 八行。 長風，一日哀窮。 五行。 得信知問。 五

行。 敬祖雖久疾。 四行。 初月五日，義之頓首。 忽然此年。 六行。

第五十八。 省別具懷。 五行。 阿康少壯。 四行。 范中書奄至此。 三行。 妹復小進

退。 五行。 義之頓首。 昨暮兒疏。 十二行。

晋右軍王義之正書、行書目。 貞觀年，河南公褚遂良中禁西堂，臨寫之際，便録

出。 唐初有史目，實録此之標目，蓋其類也。 未見草書目。

揭本樂毅論記

又

貞觀十二年四月九日，奉勅内出《樂毅論》，是王右軍真跡，今將仕郎直弘文館

馮承素模寫，賜司空趙國公長孫無忌、開封儀同三司尚書左僕射梁國公房玄齡、特進

尚書右僕射申國公高士廉、吏部尚書陳國公侯君集、特進鄭國公魏徵、侍中護軍安德

郡開國公楊師道等六人。 於是在外乃有六本，并筆勢精妙，備盡楷則也。 褚遂良記。

進書疏

王方慶

神功元年五月，上謂鳳閣侍郎王方慶曰：「卿家多書，合有右軍遺跡？」方慶奏曰：「臣十代再從伯祖義之書，先有四十餘卷。貞觀十二年，太宗購求，先臣并以進訖，唯有一卷見在，今進臣十一代祖導、十代祖洽、九代祖珣、八代祖曇首、七代祖僧綽、六代祖仲寶、五代祖騫、高祖褒并九代三從伯祖晉中書令獻之已下二十八人書，共十卷。」上御武成殿示群臣，仍令中書舍人崔融爲《寶章集》以敘其事，復賜方慶。當時以爲榮。

蘭亭記

何延之

《蘭亭》者[一]，晉右軍將軍、會稽內史琅琊王義之逸少所書之詩序也。右軍蟬聯美冑，蕭散名賢，雅好山水，尤善草隸。以晉穆帝永和九年暮春三月三日，宦遊山陰，與太原孫統承公、孫綽興公、廣漢王彬之道生、陳郡謝安安石、高平郗曇重熙、太原王

蘊叔仁、釋支遁道林，并逸少子凝、徽、操之等四十有二人，修被禊之禮，揮毫製序，興樂而書。用蠶繭紙，鼠鬚筆，遒媚勁健，絕代特出。凡二十八行，三百二十四字。字有重者，皆構別體。其中「之」字最多，及乃有二十許箇，變轉悉異，遂無同者。其時殆有神助，及醒後，他日更書數百十本，終無如被禊所書者。右軍亦自愛重。此書留付子孫，傳至七代孫智永，即右軍第五子徽之之後，安西成王諮議彥祖之孫，盧陵王冑曹昱之子，陳郡謝少卿之外孫也。與兄孝賓，俱捨家入道，俗號永禪師。禪師克嗣良裘，精勤此藝，常居永興寺閣上臨書，所退筆頭，置之於大竹簏，簏受一石餘，而五簏皆滿，凡三十年。於閣上臨真、草《千文》八百餘本，浙江東諸寺各施一本，今有存者，猶直錢數萬。孝賓改名惠欣，兄弟初落髮時，住會稽嘉祥寺，寺即右軍之舊宅也。後以每年拜暮便近，因移此寺。自右軍之墳及右軍叔薈已下塋域，并置山陰縣西南三十一里蘭渚山下。梁武帝以欣、永二人皆能崇釋教，故號所居之寺爲永欣焉。事見《會稽志》。其臨書之閣，至今尚在。禪師年近百歲乃終。其遺書并付與弟子辯才。辯才姓袁氏，梁司空昂之玄孫。博學工文，琴奕書畫，皆得其妙。每臨禪師之

書，逼真真亂本。辯才常於寢房伏梁上，鑿爲暗檻，以貯《蘭亭》，保惜貴重，甚於禪師在日。至貞觀中，太宗以聽政之暇，銳志玩書。臨右軍真、草書帖，購慕備盡，唯未得《蘭亭》。尋討此書，知在辯才處，乃降勑追師入内道場供養，恩賚優洽[三]。數日後，因言次乃問及《蘭亭》，方便善誘，無所不至。辯才確稱：往日侍奉先師，實嘗獲見。自禪師喪後，薦經喪亂墜失，不知所在。既而不獲，遂放歸越中。後更推究，不離辯才處。又勑追辯才入内，重問《蘭亭》。如此者三度，竟靳固不出。上謂侍臣曰：「右軍之書，朕所偏寶。就中逸少之跡，莫如《蘭亭》。求見此書，勞於寤寐。此僧暮年，又無所用，若爲得一智略之士，設謀計取之。」尚書右僕射房玄齡奏曰：「監察御史蕭翼者，梁元帝之曾孫。今貫魏州莘縣，負才藝權謀，可充此使，必當見獲。」太守遂召見翼，翼曰：「若作公使，義無得理，臣請私行詣彼，須得二王雜帖三數通。」太宗依給，翼遂改冠微服，至洛陽，隨商人船下。至越州，又衣黃衫，極寬長潦倒，得山東書生之體。日暮入寺，巡廊以觀壁畫，過辯才院，止於門前。辯才遙見翼，乃問曰：「何處檀越？」翼因便前禮拜云：「弟子是似人[四]，來此鬻蠶種。歷寺縱觀，幸遇禪師。」

寒溫既畢，語議投合，因延入房内，即共圍碁、撫琴、投壺、握槊、談説文史，意甚相得。

乃曰：「白頭如新，傾蓋若舊，今後無形跡也。」便留夜宿，設堈面、藥酒、茶果等。江

東云「堈面」，猶河北稱「甕頭」，謂初熟酒也。酣樂之後，請賓賦詩，辯才探得「來」字

韻，其詩曰：「初醞一堈開，新知萬里來。披雲同落寞，步月共徘徊。夜久孤琴思，風

長旅雁哀。非君有秘術，誰照不然灰。」蕭翼探得「招」字韻，詩曰：「邂逅款良宵，殷

勤荷勝招。彌天俄若舊，初地豈成遥。酒蟻傾還泛，心猨躁似調。誰憐失群翼，長苦

葉風飄。」妍、媸略同，彼此諷咏，恨相知之在晚，通宵盡歡。明日乃去，辯才曰：「檀

越閒即來此。」翼乃酒赴之，興後作詩，如此者數是。詩酒爲務，僧俗混然，遂經旬朔。

翼示師梁元帝自畫《職貢圖》，師嗟賞不已。因談論翰墨，翼曰：「弟子先世皆傳二王

楷書法，弟子又幼來耽玩，今亦有數帖自隨。」辯才欣然曰：「明日可攜來看。」翼依期

而往，出其書示辯才。辯才熟詳之曰：「是則是矣，然未佳善也。貧僧有一真跡，頗

亦殊常。」翼曰：「何帖？」辯才曰《蘭亭》。」翼佯笑曰：「數經亂離，真跡豈在？必

是響搨偽作耳。」辯才曰：「禪師在日保惜，臨亡之際，親付於吾。付受有緒，那得參

差？可明日來看。」及翼到，師自於屋梁上檻內出之，翼見訖，故駮瑕指類曰：「果是響搨書也。」紛競不定。自示翼之後，更不復安於伏檻，并蕭翼二王諸帖，并借留置於几案之間。辯才時年八十餘，每日於窗下臨學數遍，其篤好也如此。自是翼往還既數，童弟等無復猜疑。後辯才赴靈汜橋南嚴遷家齋，翼遂私來房前，謂弟子曰：「翼遺一物在此。」童子即為開門，翼遂於案上取得《蘭亭》及御府二王書帖，赴永安驛，告驛長凌愬曰：「我是御史，奉勅來此，今有墨勅，可報汝都督。」時都督齊善行聞之，馳來拜謁。蕭翼因宣示勅旨，具告所由。善行走，使人召辯才，辯才仍在嚴遷家，未還寺，遽見追呼，不知所以。又遣散直云：「侍御須見。」及師來見御史，乃是房中蕭生也。蕭翼報云：「奉勅遣來取《蘭亭》，《蘭亭》今得矣，故喚師來作別。」辯才聞語絕倒，良久始蘇。翼便馳驛至都奏御，太宗大悅，以玄齡舉得其人，賞錦綵千段，擢拜翼為員外郎，加入五品，賜銀瓶一、金縷絣一、馬瑙椀一，并實以珠；內廄良馬兩匹，兼寶裝鞍轡；莊宅各一區。太宗初怒老僧之祕吝，以其年耄，不忍加刑。數月後，仍賜物三千段，穀三千石，勅越州支給。辯才不敢將入己用，回造三層寶塔，塔甚精麗，

至今猶存。老僧因悸病，不能強飯，惟歠粥，歲餘乃卒。帝命供奉搨書人趙模、韓道政、馮承素、諸葛貞等四人，各搨數本，以賜皇太子、諸王近臣。貞觀二十三年，聖躬不豫，幸玉華宮含風殿。臨崩，謂高宗曰：「吾欲從汝求一物，汝誠孝也，豈能違吾心耶？汝意何如？」高宗哽咽流涕，引耳聽命。太宗曰：「所欲得《蘭亭》，可與我將去。」及弓劍不遺，同軌畢至，隨仙駕入玄宮矣。今趙模等所搨，在者一本，尚直錢數萬也。人間本亦稀少，絕代之珍寶，難可再見。吾嘗爲左千牛[六]，時隨牒適越，泛巨海，登會稽，探禹穴，訪奇書。名流處士，猶倍諸郡，固知虞預之著《會稽典録》，人物不絕，信而有徵。其辯才弟子玄素，俗姓楊氏，華陰人也，漢太尉之後。六代祖佺期，爲桓玄所害，子孫避難，潛竄江東，後遂編貫山陰，即吾之外氏近屬，今殿中侍御史瑒之族。長安三年，素師已年九十三，視聽不衰，猶居永欣寺永禪師故房，親向吾説聊。以退食之暇，略疏始末，庶將來君子，知吾心之所存，付永、彭年。明、察微。温、抱直。起令叔。等兄弟，其有好事同志者，亦無隱焉。於時歲在甲寅季春之月、上巳之日，感前修而撰此記。主上每暇隙，留神術藝，偏重《蘭亭》。僕開元十年四月二十七日，

任均州刺史，蒙恩許拜埽。至都，尋訪所得委曲，緣病不獲詣闕，遣男昭成皇太后挽
郎吏部常選驍都尉永寫本進，其日奉日曜門司宣，內出絹三十疋賜永，於是負恩荷
澤，手舞足蹈，捧載周旋，光駭閭里。僕跼天聞命，伏枕懷欣，殊私忽臨，沈痾頓減，輒
題卷末，以示後代。彥遠家有馮承素《蘭亭》，元和十三年詔取書畫，遂進入內。今馮承素《樂毅
論》，并有太宗手批在其後者也。

開元記《出集賢記》。

<div style="text-align:right">韋　述</div>

開元十六年五月，內出二王真跡及張芝、張旭等古跡，總一百六十卷，付集賢院，
令集字搨進。尋且依文搨兩本進，內分賜諸王。後屬車駕入都，卻進真本，竟不果進
集字。太宗貞觀中，搜訪王右軍等真跡，出御府金帛重爲購賞，由是人間古本，紛然
畢進。帝令魏少師、虞永興、褚河南等，定其真偽。右軍之跡，凡得真，行二百九十
紙，裝爲七十卷。；草書二千紙，裝爲八十卷。；小王及張芝等亦各隨多少，勒爲卷帙，
以「貞觀」字爲印印縫及卷之首尾。其草跡，又令褚河南真書小字帖紙影之。其古

本，亦有是梁、隋官本者。梁則滿騫、徐僧權、沈熾文、朱異，隋則江總、姚察等署記。

太宗又令魏、褚等卷下更署名記其後，《蘭亭》一本，相傳云將入昭陵玄宮。開元五年，勅陸

龍之際，太平、安樂公主奏借出外，搨寫《樂毅論》，因此遂失所在。開元五年，勅陸

元悌、魏哲、劉懷信等檢校，分一卷爲兩卷，總見在有一百五十八卷，餘并墜失。元悌

等又割去前代名賢押署之跡，惟以己之名氏代焉。上自書「開元」二字爲小印，以記

之。王右軍書凡一百三十卷，小王二十八卷，張芝、張旭書各一卷。右軍真、行書，惟

有《黃庭》、《告誓》等四篇存焉。蕭令尋奏滑州人家藏右軍扇上真書《宣示》，及小王

行書《白騎遂》等二卷，勅令滑州給驛賫書本赴京。其書有「貞觀」舊褾織成題字，奏

進，上書本留內，賜絹一百疋以遣之，意亦不問得書所由。

徐氏法書記　　武平一

《易》稱：河出圖，洛出書，聖人則之。故伏羲氏觀象於天，觀法於地，近取諸身，

遠取諸物，始作八卦。軒轅氏之王也，使倉頡象鳥獸之跡，以爲文字，故銘於鐘鼎，列

於竹帛。至宣王太史籀者，作《大篆》十五篇。秦始皇之并天下也，丞相李斯一文之制，作《倉頡篇》。其後，車府令趙高作《爰歷篇》，太史令胡毋敬作《博學篇》，頗有省改，謂小篆也。周曰六書，秦稱八體。或云隸書者，始皇使下邽人程邈所作。漢因行之。扶風曹喜善篆隸，時人師之。光和後，左中郎陳留蔡邕於篆、隸博究其妙。靈帝好書術雜藝，置鴻都以招納之，則有師宜官、梁鵠之徒預焉。遇漢末，鵠奔劉表。魏武破荆，獲鵠，雅好其書，恒縣帳下以玩之。鵠弟子毛弘教於秘書，今八分楷法是也。安平崔瑗父子作草勢，弘農張芝轉加其巧，即王逸少所言「臨池學書，池水盡黑」，韋仲將所謂「草聖」。芝弟黃門郎昶亞焉。魏大和中，韋誕自武都太守以善書至侍郎，宮觀寶器皆誕之跡。常登陵雲臺題榜，下而白首。太尉鍾繇一時之妙，冠於前，垂於後。繇子會、晉太保衛瓘父子、吳人皇象、晉征西司馬索靖、中書郎李克母衛夫人，并得鍾、張之楷，擅價當時。中興後，王丞相茂弘父子、庾征西稚恭兄弟，咸著盛名於江西，其窮神極變，龍翔天逸，今古獨立者見乎？晉會稽內史、右將軍琅瑘王義之、義之子獻之，亦傳其妙而不知逮也。先賢所評子敬之比逸少，猶士季之比元

常，言去之遠矣。故二王之跡，歷代寶之。宋文、齊高洎梁武父子、湘東邵陵，咸以爲

師楷。梁大同中，武帝勑周興嗣撰《千字文》，使溫鐵石模次羲之跡，以賜八王。右

軍之書，咸歸梁室。屬侯景亂，兵火之後，多從湮缺。而西臺諸宮，尚積餘寶。元帝

之死，一皆自焚，可爲悲哉！歷周至隋，初并天下。大業之始，後主頗求其書，往往

有獻者。及隋之季，王師入秦，又於洛陽擒二僞主。兩京秘閣之寶，楊都扈從之書，

皆爲我有。太宗於右軍之書，特留睿賞。貞觀初，下詔購求，殆盡遺逸。萬機之暇，

備加執玩，《蘭亭》、《樂毅》，尤爲寶重。常令搨書人湯普徹等搨《蘭亭》，賜梁公玄

齡已下八人，普徹竊搨以出，故在外傳之。及太宗宴駕，本入玄宮。至高宗，又勑馮

承素、諸葛真搨《樂毅論》及雜帖數本，賜長孫無忌等六人，在外方有。洎大聖天后

御極也，尤爲寶嗇。平一齡之歲，見育宮中，竊觀先後閱法書數軸，將搨以賜藩邸。

時見宮人出六十餘函，於億歲殿曝之，多裝以鏤牙軸、紫羅褾，云是太宗時裝。中有

故青綾縹、瑪瑁軸者，云梁朝舊跡，標首各題篇目、行、字等數。草書多於其側帖真字

楷書，每函可二十餘卷。別有以小函，可有十餘卷，所記憶者，是扇書《樂毅》、《告

誓》、《黃庭》。當時私訪所主女學，問其函盡出以否？答云「尚有」，未知幾許。至中宗神龍中，貴戚寵盛，宮禁不嚴，御府之珍，多歸私室。先盡金璧，次及法書。嬪主之家，因此而出。或有報安樂公主者，主於內出二十餘函。駙馬武延秀久踐虜庭，徒聞二王之跡，強學寶重，乃呼薛稷、鄭愔及平一評善惡。諸人隨事答，爲上者登時去牙軸、紫褾，只以漆軸、黃麻紙，褾題云「特健藥」，云是虜語。其書合作者，時有太宗御筆於後題之，歎其雄逸。太宗公主聞之，遽於內取數函及《樂毅》等小函以歸。延秀之死，側聞睿宗命薛稷擇而進之，薛竊留佳者十數軸。薛之敗也，爲簿錄官所盜。平一任郴州，日與太平子薛崇胤、堂兄子崇允連官，説太平之敗，崇胤懷《樂毅》等七軸，請崇允托其叔駙馬撥略岐王，以求免戻。此書因歸邸第。崇胤弟崇簡，娶梁宣王女，主家王室之書，亦爲其所有。後獲罪，謫五溪，書歸御府，而朝士、王公亦往往觀之。夫龜文以來，鳥跡之後，六書、八體時咸寶之。而代易百王，年移千葉，舊簡殘缺，遺編湮散。非窮微極精，博雅好古，熟能辨以問之，學以聚之？豫州刺史東海徐公嶠之，懷才蘊藝，依仁踐禮，士許筆精，人稱草聖。九丘七略，五車百氏，未遇仲尼

之賢，猶繁茂先室。至於魏陵逸策，魯室前書，字辨陽循，疑招剌晳，師宜削去之版，

逸少爲題之扇，莫不煙霏露凝，烏岐魚躍，填綵篋，溢鵷廚，貽之後昆，永爲家寶。季

子浩，并有獻之之妙，待詔金門，家多法書。見託斯文，題其篇目行字，列之始後。籀

事張庭珪之家，抑其次也。

古跡記

徐　浩

自伏羲畫八卦，史籀造籀文，李斯作篆書，程邈起隸法，王次仲爲八分體，漢章帝

始有章草名，厥後流傳，工能間出。史籀《石鼓文》，崔子玉篆《呂望》、《張衡碑》，李

斯《嶧山》、《會稽山碑》，蔡邕鴻都《三體石經》、八分《西岳》、《光和》、《殷華》、《馮

敦》等數碑，并伯喈章草，并爲曠絕。及張芝章草，鍾繇正楷，時莫其先。衛瓘、索靖

章草，王羲之真、行，章草，桓玄草，謝安、王獻之、羊欣、王僧虔、孔琳之、薄紹之真、

行、草，永禪師、蕭子雲真、草，虞世南、歐陽詢、褚遂良、果師、述師真、行、草，陸柬之

臨書，臣先祖故益州九隴縣尉贈吏部侍郎師道，臣先考故名州刺史贈左常侍嶠之真、

行、草，皆名冠古今，無與為比。從齊、梁以後，傳秘古書，跋尾徐僧權、唐懷克、姚懷珍、滿騫、朱異等署召。太宗皇帝肇開帝業，大購圖書，寶於內庫。鍾繇、張芝、芝弟昶、王羲之父子書四百卷，及漢、魏、晉、宋、齊、梁雜跡三百卷。貞觀十三年十二月，裝成部帙，以「貞觀」字印縫，命起居郎臣褚遂良排署如後：

司空許州都督趙國公臣無忌。

開府儀同三司尚書左僕射太子少師梁國公臣玄齡。

特進尚書左僕射申國公臣徵。

逆人侯君集初同署。 犯法後除卻。

中書令駙馬都尉安德郡開國公臣楊師道。

左衛大將軍武陽縣開國公臣李大亮。

光祿大夫禮部尚書河間王臣孝恭。

光祿大夫民部尚書莒國公臣唐儉。 彥遠勘一本，唐儉合在李大亮前。

兼太常卿扶陽縣開國男臣韋誕。

從十三年更不出，外人莫見。直至大定中，則天后賞納言狄仁傑能書，仁傑云：

「臣自幼以來，不見好本，只率愚性，何由得能？」則天出二王真跡二十卷，遣五品中

使示諸宰相，看訖表謝，登時將入。至中宗時，中書令宗楚客奏事承恩，乃乞大小二

王真跡，勅賜二十卷，大小王各十軸，楚客遂裝作二十扇屏風，以褚遂良《閑居賦》、

《枯樹賦》爲脚，因大會貴要，張以示之。時薛稷、崔湜、盧藏用廢食歎美，不復宴安，

安樂公主婿武延秀在坐，歸以告公主曰：「主言承恩，未爲富貴，適過宗令，別得賜

書，一席觀之。」輟餐忘食。」及明謁見，頗有怒言。帝令開緘傾庫，悉與之。延秀復會

縫。宰相各二十卷，將軍、駙馬各十卷。自此，內庫真跡散落諸家。太平公主愛《樂

賓客，舉櫃令看。分散朝廷，無復寶惜。太平公主取五帙五十卷，別造胡書四字印

毅論》，以織成袋，盛置於箱翼。及籍沒後，有咸陽老嫗竊舉袖中，縣令尋覺，遽而奔，

趁嫗乃驚懼，投之竈下，香聞數里，不可復得。天寶中，臣充使訪圖書，有商胡穆聿在

書行販古跡，往往以織標軸得好圖書，臣奉直集賢，令求書畫。自玄宗開元五年十一

月五日，收大、小王真跡得一百五十八卷。大王正書三卷，《黃庭經》第一，《畫贊》第二，

《告誓》第三。臣以爲《畫贊》是僞跡，不及真。行書一百五卷，并非著名好帖。草書一百一十卷，以前得君書第一。小王書都三十卷，正書兩卷。《論語》一部，并注一卷，成策寫第一。

跋尾排署如後：

右散騎常侍崇文館學士舒國公臣褚元亮。

秘書監兼侍讀昭文館學士上柱國常山縣開國公臣馬懷素。

銀青光祿大夫行中書侍郎同中書門下平章事監修國史上柱國廣平郡開國公臣頲。

銀青光祿大夫守吏部尚書兼侍中監修國史上柱國許國公臣頎。

至十七年，出付集賢院，搨二十本，賜皇太子諸王學。十九年，收入內。十八年二月十八日，尚書左丞相集賢大學士燕國公張說薨。明年二月，以中書令蕭嵩爲大學士，令訪王書。乃於滑州司法路琦家，得義之正書、扇書一卷。是貞觀十五年，楊州大都督駙馬都尉安德郡開國公臣楊師道進，其褾是碧地織成。褾題一行，濶一寸，黃色織成，云「晋右將軍王義之正書卷第四」，兼小王行書三紙，非常合作，亦既進奉，賜路琦絹三百疋，蕭嵩二百疋。其書還令集賢院搨，賜太子以下。及潼關失守，

內庫書法并皆散失。初，收後城，臣又充使，搜訪圖書，收獲二王書二百餘卷。訪《黃庭》真跡，或云張通儒將向幽州，莫知去處。侍御史集賢院學士史惟則奉使晉州，推事所在，博訪書畫，懸爵賞待之。時趙城倉督隱沒公貨極多，推案承伏，遂云有好書，欲請贖罪。惟則索看，遂出扇書《告誓》并二王真跡四卷。問其得處，云：「禄山下將過向太原，停於倉督家三月餘日，某乃秪供稱意，有懷愧之心，乃留此書相贈。」惟則將至闕下，肅宗賜絹百疋，擢授本縣尉。臣從中書舍人兼尚書右丞、集賢院學士副知院事，改國子祭酒，尋黜盧州長史。承前僞跡，臣所棄者，蓋被收買，皆獲官賞，不復簡退，人莫之知。及吐蕃入寇，圖籍無遺，往往市廛，時有真跡。代無鑒者，詐僞莫分。臣今暮年，心惛眼暗，恐先朝露，敢舉所知。其別書人謹録如左。前試國子司業兼太原縣令竇蒙，蒙弟檢校户部員外郎宋汧節度參謀竇臮，并久遊翰院，皆好圖書，辨偽知真，無出其右。臣長男璕，臣自教授，幼勤學書，在於真、行，頗知筆法，亦勝常人。其餘士庶之間，應有精別之者，臣所未見，非欲自媒。天高卑，伏希俯察。建中四年三月日[七]。

二王書錄

張懷瓘

夫翰墨之美多，以身後騰聲。二王之書，當世見貴。獻之嘗與簡文帝十許紙，題最後云：「下官此書甚合作，願聯存之。」此書爲桓玄所寶，玄愛重二王，不能釋手，乃撰縑素及紙書正、行之尤美者，各爲一帙，嘗置左右。及南奔，雖甚狼狽，猶以自隨。將敗，并投於江。晋代裝書，真、草渾雜，背紙皺起。范曄裝持，微爲小勝。宋孝武又使徐爰持護，十紙爲一卷。明帝科閱舊閿〔八〕，并遣使三吳，鳩集散逸，詔虞何、巢尚之、徐希秀、孫奉伯等，更加編次，咸以二丈爲度。二王縑素書珊瑚軸二帙，二十四卷；紙書金軸二帙，二十四卷；又紙書瑇瑁軸五帙，五十卷；又金題玉燮織成帶。又扇書二卷；又紙書飛白、章草帙，十五卷。并旃檀袖。又紙書戲字一帙，十二卷。并書之冠冕也。自此已下，別有三品書，凡五十二帙，五百二十卷。并旃檀軸。其新購獲者爲六帙，一百二十卷。既經喪亂，各所遺失。齊高帝朝，書府古跡唯有十二帙，以示王僧虔，仍更就求散逸。僧虔以帙中所無者，得張芝、索靖、衛伯儒、吳大皇帝、

景帝、歸命侯、王導、王洽、王珉、張翼、桓玄等十卷，其與帙中所同者，王恬、王珣、王凝之、王徽之、王允之，并奏入秘閣。梁武帝尤好圖書，搜訪天下，大有所獲。以舊裝堅強，字有損壞，天監中，勑朱異、徐僧權、唐懷允、姚懷珍、沈熾文等，折而裝之，更加題檢。二王書，大凡七十八帙，七百六十七卷：并珊瑚軸，織成帙，金題玉燮。侯景篡逆，縅在書府。平侯景後，王僧辨搜括，并逸江陵。承聖末，魏師襲荊州。城陷，元帝將降，其夜乃聚古今圖書十四萬卷，并大小二王跡，遺後閣舍人高善寶焚之。吳越寶劍，并將作斫柱，乃嘆曰：「蕭世誠遂至於此，文武之道，今夜窮乎！」歷代秘寶，并爲煨燼矣。

周將于謹、普六如忠等，并撫拾遺，逸凡四十卷，將歸長安。大業末，煬帝幸江都，秘府圖書，多將行從。中道船沒，大半淪棄。其間得存，所餘無幾。弑逆之後，并歸宇文化及。至遼城，爲竇建德所破，并皆亡失。留東都者，後入王充。充平，始歸天府。貞觀十三年，勑購求右軍書，并貴價酬直，四方妙跡，靡不畢至。勑起居郎褚遂良、校書郎王知敬等，於玄武門西、長波門外科簡，内出右軍書，共相參校。令典儀王行真裝之，梁朝舊裝紙見在者，但裁剪而已。右軍書，大凡二千二百九十紙，

墨池編

四二二

裝爲十三帙，一百二十八卷。真書五十紙，一帙，八卷。隨木長短爲度。行書二百四十紙，四帙，四十卷。四尺爲度。草書二千紙，八帙，八十卷。以一丈二尺爲度。并金鏤雜寶裝軸、織成帙。其書每縫皆用小印印之，其文曰「貞觀」。太令書不之購也，天府之内，僅有存焉。古之名書，歷代帝王莫不珍貴。齊、宋已前，大有散失。及梁武帝鳩集所獲，尚不可勝數，并珊瑚軸、織成帙、金題玉燮。二王書大凡一萬五千紙。元帝狂悖，焚燒將盡。文王帝盡價購求，天下畢至。大王真書唯得五十紙，行書二百四十紙，草書二十紙，并以金寶裝飾。今天府所有真書，不滿十紙，行書數十紙，草書數百紙，共有二百一十八卷。小王四十卷，張芝一卷，張昶一卷，并檀軸錦標而已。既所不尚，散在人間，或有進獻，多推於翰林雜書中，玉石混居，薰蕕同器。然書蹟不易得，寶之如玉，棄之如土，豈徒書也，人亦如之。用行舍藏，言行之間，不可玷缺，亦猶蘭桂雖在幽隱，不以無人而不芳也。往在翰林中，見古鐘二枚，高二尺，圍尺餘，上有古文三百許字，紀夏禹功績，字皆紫磨金鈿，光彩射人，似大篆而神彩驚人，非其時不敢聞奏，棄於泥土中，與瓦礫同也。然濫吹之事[九]，其成久矣。且如張翼

及僧惠式効右軍，時人不能辨。近有釋智永臨寫草帖，幾欲亂真。至如宋朝，多學太令，其康昕、王僧虔、薄紹之、羊欣等，欲混其臭味，是以二王書中多有僞跡，好事所蓄，尤宜精審。倘所寶同乎燕石，翩爲有識所嗤也。乾元三年五月日[一〇]。

盧元卿

跋尾記

晋平南將軍荆州刺史琅琊王廙字世將書一卷。

沈熾文　滿騫　徐僧權

貞觀十三年十二月九日，起居郎臣褚遂良。

司空許州都督趙國公臣無忌。

開府儀同三司尚書左僕射太子少師梁國公臣玄齡。

特進尚書右僕射申國公臣士廉。

特進鄭國公臣徵。

吏部尚書公。逆人侯君集名初同署，初犯後除名。「尚書」字下似有而暗。

中書令駙馬都尉安德郡國公臣楊師道。

左衛大將軍武陽縣開國公臣李大亮。

光禄大夫民部尚書莒國公臣唐儉。

光禄大夫禮部尚書河間王臣孝恭。

刑部尚書彭城縣開國公臣劉德威。

兼太常卿扶陽縣開國公臣常挺。

少府監安昌縣開國男臣馮常命。

銀青光禄大夫尚書左丞濟南縣開國公臣唐皎。

齊高帝姓蕭氏諱道成字紹伯書一卷。

開元五年十一月五日，陪戎副尉臣張善慶裝。

文林郎直祕省臣王知逸監。

宣義郎行左司禦率府錄事參軍臣劉懷信監。

宣德郎行左驍騎倉曹參軍臣陸元悌監。

承議郎行右金吾衛長史臣魏皙監。

右散騎常侍崇文館學士上柱國舒國公臣褚元亮。

秘書監侍讀昭文館學士上柱國常山縣開國公臣馬懷素。

開府儀同三司上柱國梁國公臣姚崇。

銀青光祿大夫行中書侍郎同中書門下平章事監修國史上柱國許國公臣蘇頲。

銀青光祿大夫守吏部尚書兼侍中監修國史上柱國廣平郡開國公臣宋璟。

伏見建中已後，翰林中雜蹟用「翰林」印印縫，茹蘭芳等署名。又云：貞元十一年正月五日，於都官郎中竇皋興化宅，見王廙書、鍾會書各一卷，武都公李告押字又兩卷，并古錦褾玉軸。每卷十有餘人。書內一卷，開皇十八年押署，有內史薛道衡署名。

前後所見貞元十三年及開元五年書法跋尾題署人名，或人數不同，今具如前。

元和三年歲次戊子四月五日，太清宮道士盧元卿記。建中二年正月二十一日，知書樓直宮臣劉逸江、賀遂奇等，檢校副使掖庭令臣茹蘭芳、副使內寺伯臣宋遊，還是雜跡卷上錄。

晋右軍將軍會稽內使贈金紫光祿大夫琅琊王羲之字逸少書一卷四帖。

貞觀十三年三月二十三日，臣蔡挺裝。

開府儀同三司尚書右僕射左僕射太子少卿上柱國梁國公臣玄齡。

特進尚書右僕射上柱國申國公臣士廉。

特進鄭國公臣徵。

逆人侯君集。犯法後除名。

中書令駙馬都尉安德郡開國公臣楊師道

右屯衛將軍上柱國通州開國公臣姜行本。

起居郎臣褚遂良。

右前件卷是官庫目錄第三十[二]，共四帖，都一百六十一字，玳瑁軸，古錦褾，有「貞觀」印及「李氏印」。謹具跋尾如前。元和三年四月六日，盧元卿記。

朱子曰：天下之書，常聚於無事之世，而散於暴亂之日[二二]。當其聚也，惟其時君之好，而又得名臣之科簡別識，不以偽冒真[二三]，然後能成之耳。梁之虞和、唐之褚遂良、徐浩皆以自任，其所取未嘗不善，不幸旋復殘逸，可不惜哉！自太宗

留神翰墨，用王著爲侍書，而李唐五代零落之餘，復得少集矣。余以微賤，不獲窺前人之墨跡，而又不得與道藝之士如數公者，少論用筆之妙，誠可爲之歎懊也[一四]。

校勘記

〔一〕「此書劉運工，特盡神妙」，萬曆本、四庫本作「此書劉運公，特盡神妙」。

〔二〕「蘭亭者」，萬曆本、四庫本作「蘭亭敘者」。

〔三〕「恩賚優洽」，萬曆本、四庫本作「恩賚優給」。

〔四〕「弟子是似人」，四庫本作「弟子是比人」，萬曆本作「弟子是北人」。前文有言曰：「蕭翼者，梁元帝之曾孫，今貫魏州莘縣。」翼爲莘縣人，則萬曆本所作「北人」爲是，寶硯山房本、四庫本皆非。

〔五〕「檀越開即來此」，萬曆本、四庫本作「檀越明即來此」。

〔六〕「吾嘗爲左千牛」，萬曆本、四庫本作「吾嘗爲左千石」。

〔七〕萬曆本、四庫本「建中四年三月日」後，皆有「謹疏」二字。

〔八〕「明帝科閱舊閿」，萬曆本、四庫本作「明帝料閱舊閿」。

〔九〕「濫吹之事」，萬曆本、四庫本作「濫次之事」。

〔一〇〕萬曆本、四庫本「乾元三年五月日」後，皆有「謹録」二字。

〔一一〕「右前件卷是官庫目録第三十」，萬曆本、四庫本作「右前卷是官庫目録第三十」。

〔一二〕「天下之書，常聚於無事之世，而散於暴亂之日。」萬曆本作「天下之書，常聚於承平之世，而散於離亂之日。」四庫本與萬曆本同。

〔一三〕「得名臣之科簡別識，不以偽冒真」，萬曆本、四庫本作「得臣之閱覽識別，不至以偽冒真」。

〔一四〕「少論用筆之妙，誠可爲之歎愾也」，萬曆本作「論用筆之訣，抱茲歎愾而已」，四庫本與萬曆本同，但闕「愾而已」三字。

墨池編卷第十五

寶藏二

二王書語[一]

張彥遠

《十七帖》[二]，長一丈二尺，即貞觀中内本也。一百七行，九百四十三字。是烜赫著名帖也。太宗皇帝購求二王書，大王書有三千紙，率以一丈二尺爲卷，取其書跡及其言語，以類相從，綴成卷。以「貞觀」兩字爲二小印印之，褚河南監裝背，率多紫檀軸首，白檀身，紫羅褾，織成帶。開元皇帝又以「開元」二字爲二小印印之，跋尾又列當時大臣等名。《十七帖》者，以卷首有「十七日」字，故號之。二王書，後人亦有取帖内一名語稍異者，標爲帖名，大約多取卷首三兩字，或帖内三兩字也。

十七日先書郗司馬未去，即日得足下書，爲慰。先書以示復數字。

吾前東，粗足作佳觀。吾爲逸民之懷久矣，足下何以方復及此，似夢中語耶？

無緣言面爲嘆，書何能悉。瞻近無緣省告，但有悲歎。

足下大小悉平安也。云卿當來居此，喜慰不可言，想必果，言者有期耳。亦度卿

不當居京。此既僻，又節氣佳，是以欣卿來也。此信昔還具示問。

龍保等平安也，謝之甚。遲見卿甥，可早至，爲簡隔也。今往絲布單衣，財一端，

示致意。

知足下行至吳會，違離不可居，叔當西耶？慰知問。

計與足下別，二十六年於今。雖時書問，不解闊懷。省足下先後二書，但增歎

慨。頃積雪凝寒，五十年中所無。想頃如常，冀來夏秋間，或復得足下問耳。比者悠

悠，如何可言。

吾服食久，猶爲劣。大都比之年時，爲復可耳。足下保愛爲上，臨書但惆悵。

計與足下別疏，具彼土山川諸奇。揚雄《蜀都》，左太沖《三都》，殊爲不備。悉彼

省足下別疏，具彼土山川諸奇。揚雄《蜀都》，左太沖《三都》，殊爲不備。悉彼

故爲多奇，益令其遊目意足也。可得果，當告卿求迎，少人足耳。至時示意，遲此期，

真以日為歲，想足下鎮彼土，未有動理耳。要欲及卿在彼，登汶嶺、峨眉而旋，實不朽之盛事。但言此，心以馳於彼矣。

諸從并數有問，粗平安，惟修載在遠，音問不數，懸情，司州疾篤不果西，公私可恨。

足下所云，皆盡事勢，吾無間然。諸問想足下，別具不復一一。

得足下游羅胡桃藥二種，知足下至戎疆乃要也。是服食所須。知足下謂須服食，方回近之，未許吾此志。知我者希，此有成言，無緣見卿，以當一笑。

云譙周有孫，高尚不出。今為所在，其人有以副此志不？令人依依，足下具示。

嚴君平、司馬相如、楊子雲皆有後否？

天鼠膏治耳聾，有驗不？有驗者，乃是要藥。

朱處仁今何所在？往得其書信，遂不取答；今因足下答其書，可令必達。

省別具足下小大問為慰。多分張，念足下懸情武昌，諸子亦多遠宦，足下兼懷，并數問不？老婦頃疾篤，求命，恒憂慮。餘粗平安，知足下情至。

旦夕都邑，動靜清和。想足下使還，一一時，州將桓公告慰情，企足下數使命也。

謝無奕外往，數書問無他，仁祖日往，尋悲酸，如何可言！

知有漢時講堂在，是漢何帝時立此？知畫三皇五帝以來備有，畫又精妙，甚可觀也。彼有能畫者不？欲因摹取，當可得不？信具告。

往在都，見諸葛顒，曾具問蜀中事。云：成都地池、門屋、樓觀，皆是秦時司馬錯所修。令人遠想慨然。爲爾不？信一一示，爲欲廣異聞。

青李、來禽、櫻桃，日給藤子，皆囊盛爲佳，函封多不生。吾篤意種果，今在田里，惟以此爲事，故遠及，足下致此子者，大惠也。

彼所須此藥草，可示當致。

虞安吉者，昔與共事，常念之。今爲殿中將軍。前過，云與足下中表，不以年老，甚欲與足下爲下寮。意其資，可得小郡。足下可思致之耶？所念故遠及。

吾有七兒一女，皆同生，婚娶以畢。惟一小者，尚未婚耳。過此一婚，便得至彼。今內外孫有十六人，足慰目前。足下情至委曲，故具示。已前《十帖》也。

玄度先乃可耳，嘗謂有理，因祠祀多感，其便民至此，今致之生而速之死。每尋痛惋，不能已已。省君書增酸悲，大分自不可移，時至，不可以智力救耳。羲之白。

先生適書亦小小不不能佳，大都可耳。

此書因謝常侍信還，今知問。可令謝長史具消息，數親問淑穆鄙賓，并有問爲慰。

姊安和，妹故羸疾，憂之燋心，餘不盡悉。

君昨示，欲見穆生敘讚，今欲點語興廢之極，粗當書爾不？玄度好佳，君謂何以？羲之頓首。

知道長不得散力，疾重而邇進退，甚令人憂念。遲信還問。

從事經過催阮諸人，昨旦與書，疾，故示毒愁，當增其疾。吾如今尚劣劣。又晚熱未有定，發日有定，示足下興耳。近書或欲留，吾甚欲與俱，而吾疾患遲速無常，其竟之何，足下今知問。

適太常、司州、領軍諸人，二十五、六書皆佳。司州以爲平復，此慶之可言，餘親親皆佳。大奴以還吳也，冀或見之。司州供給寥落，去無期也。不果者，公私之望無

理，或復是福。得大等書慰心。今因書也。墅數言疏平定，定太宰中郎。

適州將十五日告，徐一癰方尺許，口四寸，云數日來小而差，然疾源如此，憂怛尚深。故遣信治徐舍人書，以示徐，還示足下也。不堪縷疑，事列上臺。周青州視事，今以當至下耶？任是事宜，無干身世，而任事疾患如此，使人短氣。

六月十九日，羲之白：使還，得八日書。知不佳，何爾，耿耿！僕日弊而得此熱，忽忽解曰爾，力遣不具。王羲之白。「白」字只一點成。

見尚書，一二日遣信以具，必宜有行者，情事恐不可委行使耶？遲遲具問，亦一與尚書諮懷，今復遣諮吳興也。

遠近清和，士人平安，荀侯定住下耶？復遣軍下城，此間民事，愚智長嘆，乃亦無所隱，如之何？又須求雨，以復爲災，卿彼何似？

江生佳，須大活，以始見之。此人事蕭索，可歎汝宜速下，不可稽留，計日遲望。

今日亦語劉長史，今速。

近因得里人書，想至知故面腫，耿耿，今差不？吾比日食意如差，而骬《玉篇》下

諫及，骬也。中故不差，以此爲至患，至不可勞。力數字，令弟知聞耳。

姊適復告安和，郗政病篤，無復他治，爲消息耳。憂之深。今移至田舍，就道家

也。事畢，吾當遣信，視淑還。

母子平安爲慰。至恨不得暫見，故未得下船。道夷書云已得一宅，想今安穩耳。

不能解此移趨，知部兒不快，情不容已，憂心耿耿。羲之白。

與殷侯彼此格卿取。

卒喜慰氣滿，無他治，噉數合米，來三日方愈。

知足下哀感不佳，耿耿。吾下勢腹痛小差，須用女萎丸，得應甚速也。

在我而已。誠無所多，云謝謝豫州共入河，不乃煩劇。得安缺一字，似「萬」字。送

書，云「六日可至」。諸賢云「朝廷失之」，轉覺闕然，與卿書同。此四字注。

不有君子，其能國乎？此言深也。但云卿嘗入，河以如夢。恐卿表將復經年，

想仁祖差時還內，鎮慰人情耳，皆在卿懷矣。

産婦兒，萬留之。月盡遣，甚慰心。得袁二謝書爲慰。袁生暫至都，已還未？

此生至到之懷，吾所盡。弟預須遇之，大事得其吉無已已。二謝之秋未必來，計日遲

望，萬嬴，不知必俱不？知弟佳別，停幾日，決共爲樂也。尋分且與江姚女和別，殊

當不可言也。

知庚丹陽差，數深深致致。

得孔彭祖十七日具問爲慰。云：襄經還蠡，是及善之誠也。於殷必得速還，無

復道路之憂。比者尚懸悒。得其去月書，省之悲慨也。

上流近問不竟，何日即路？知謝定出，居內所弘，故重是不情，廢情存大。

明日或就卿圍碁邑散，今雨寒未可，以浚謝讒表付還，得書，知足下問，吾骯髒缺

痛，俛仰欲不得，此何理耶？願輒與相見，無盡治，宜足下得益，使之不疑也。但月

又陰沉，恐不可針，不知何以救？日前甚憂悴。王羲之白。

似信尋知足下有書可道，知足下未能得果，望近爲然。知得家問，賢子動疾，念

甚憂慮。懸得後問不？ 分張何可久？ 幼小故疾患無賴。

野大皆當以至，不得還問，懸心。大得善悉也，野嘗不能遏。卿并茂清談。

野足下大佳也，諸疾苦憂勞非一，如何？復得都下近問不？吾得敬和二十三

日書，無他，重熙住定爲善。謝二侯。此三字一行。

山下多日，不得復意問一。昨晚還，未得遣書。得告，知中冷不解，更壯濕，甚耿

耿！服何藥耶？僕比日差勝，尋知問。王羲之頓首。

羲之頓首：向又慘慘，自舉哀乏氣勿勿。知便當西，且不相知來。想能更言問，

力遣不次。王羲之頓首。此一帖帶行。

七日告期，痛念玄度，不能不懸心也。汝臨哭悲慟，何可言之？情極咽塞，缺。

市器俱不合用。昨旦來，恍念玄度，體中便不堪甚。今告汝，當須過，殯還有悲惻。

王羲之白。

妹轉佳慶不？及啼不？憶念奴，殊不可言。涼當迎之。昨即得丹陽水上書，

與足下書同，故不送。昨諸書付還。

去冬遣使，想久至。乖離忽四年，言之歎慨，豈言所喻？悠悠數千，卒當何期？

汝等將慎爲上知，復何云。

念足下窮思兼至，不可居處。雨氣無已，卿復何似？耿耿。善將息。吾故劣力

知門。 王羲之。

吾何當還。 此四字一行。

汝尚小，愁思兼至，不可居處。多疾，足下前許歲末，今暫還，想必可爾，故復白。

十一月十三日告期等，得所高餘姚并吳興二十八日二疏，知并平安慰。吾平平，

比服寒食酒，如似爲佳力。因王會稽，不一一，何耶告知。想大小皆佳，丹陽頃極佳

也。云自有書，不付此信耳。大小問多患，懸心。想二奴母子佳，遲卿向也。

吾去日盡，欲留女過，吾自當送之，想可垂許。一出未知還期，是以白意。夫人

涉道康和，足下小大皆佳，度十五日必濟江，故二日知問。須信還知，定當近道迎足

下也。可令時還遲面，以日爲歲。

去冬臨政安事近，便欲決去，而何其不許事聞，以有小寇。人未便得果，然故有

移南墓意，尚未可倉卒復信，更期汝信也。

六日，昨書信未得去，時尋復逼。或謂不可以不恭命，遂不獲已。處世之道盡

矣，何所復言？

丹陽旦道，吾體氣極佳，共在卿故處，增思詠。若可得爾，要當須吾自南，但增感塞。

十四日，諸問如昨。云西有伐蜀意，後是大事，速送抱來，遂當發詔催吾，帝王之命，是何等事，而辱在草澤？憂嘆之懷，當復何言？見足下一一。昨道諸書，令示卿，想見之。恐殷侯必行，義望雖宜爾，然今此集信爲未易。卿若便者，良不可言。安復後問不？想必停君諸舍。疾苦羞也，便疾綿篤，了不欲食。轉測須人，憂懷深。小妹亦故，進退不孤，得散力煩，不得眠。食至少，疾患經日，兼燋勞不可言。迎集中表親疏略盡，實望投老得盡田里骨肉之歡。此一條不謝二疏，而人理難患知此。不知小卻得遂本心不？交哀朽羸劣，所憂營如此。君視是頤養之功，當有何理。今都絕思此事也。冀疾患差，末秋初冬，必思與諸君一佳集。遣無益，快共爲樂，欲以省補頃者之慘蹙也。追尋前者意事，豈可復得，且當率日前及當此及當急要。願諸君各保愛，以俟此其。未近見君，有諸結，聯以當面。冬間意，必

欲省安西，如今意無前卻也。想君必賊勢，可之者必進許、洛，無可，不果相遇於一世，豈可度之尋常。以此至終，故當極盡志氣之所托也。君此意弘足，然決在必行。未復知問晴快，卿轉勝向平復也。猶耿耿。想上下無恙，力知問，不具。王羲之敬問。

增慕，省疏酸感。

日月如馳，嫂棄背再周，去月，穆松大祥，奉瞻廓然，永惟悲摧，情如切割。汝亦敬親今在剡，其後復亡，甚不可言。

延其官奴、小女，并疾不救，痛愍貫心。吾以西夕，情願所鍾，唯在此等。豈圖十日之中，二孫天命，惋傷之甚，未能喻心，可復如何。延其官奴有兩帖，語小異。

穰鐵不知已得。

近遣書，想即至，此雨極佳，不得懸心。吾乏劣，力數字。七月十三日，告鄱陽兄弟。

大降制終，想悔悼甚，永絕悲傷，動懷切割，心情奈何？

諸葛田去不識君之才幹好佳，往爲錢塘著績，又入僕府，有以盡悉宰民之至也。

甚欲自托於明德，云臨安春當缺，爾者君能請不？僕必欲言。得佳長史，亦當是君

所須，既得里人共事，異常故乃耳。須還告之。人理不可得都絕，每至屬致，使人

多欲。

十五日，羲之報。近甚倉卒，得十三日書，知卿佳，慰之。力及陽生書，不一。

羲之報。

會稽亦復與選官論卿否，吾誠勑勑於論事，然於弟尚不惜小，謂選官前意已佳，

可不復煩重，卿更思之，必謂宜論者，必有違耳。

上下安也，和緒過，見之欣然。敬豫乃誠委頓，令人深憂。江生亦連病，今已差。

知阮生轉佳，甚慰，甚慰。會稽近患下始差，諸謝粗佳。足下差否，甚耿耿。喉

中不復燥耳。故知問，具示。

王羲之白。

王羲之白。冷過，足下夜得眠不？祇差也，復何治？甚耿耿。長史復何似？

問具示。王羲之白。

遂無雨候，使人歎。得諸孫書，高田皆欲了。得書，知足下患癤，念卿無賴，思見

足下，冀脫果，力不一一。王羲之白。此賢懷所禮也，面一一。

五月十四日，羲之白。近反至也，得七日書，知足下故爾，耿耿。善將息。吾腫，得此霖雨，轉遽憂深，力不一一。羲之白。

適得萬石去月五日書，爲慰。得彭祖送萬九日露板，再破賊，有所獲，想足摧寇越逸之勢耳。許司農書來，慰吾，奈無人便未得達，故向餘杭間也。

因緣示致問，非書能悉，想君行有旨信。

伯熊上下安和，爲尉。可令知問。叔夷子前恨不見，可令熊知消息。

羊參運還朝，論長見敦恕，其爲慶慰，無物以喻。今又告誠先靈，以文示足下，感懷慚心。又以表書示卿，政當爾不。

痛念玄度，立如志而更速禍，可惋有者。省君書，亦增酸。

服食故不可，乃將冷藥，僕即復是中之者。腸胃中一冷，不可如何。是以要春秋輒大起，多腹中不調，適君宜深以爲意。省君書，亦比得之物養之妙，豈復容言，直無其人耳。許君見驗，何煩多云。

袁彭祖何日過江？想安穩耳。失此諸賢，至不可言。足下分離，如何可言？此改不見足下，乃甚久遲面，明行集，冀得見卿，得申近問不？

謝侯。此二字一行。

四月五日，羲之報。建安靈柩至，慈陰幽絕，垂三十年。永惟崩慕，痛徹五內，永酷奈何。無由言苦，臨紙摧哽，羲之報。此一帖真草書。

十一月十八日，羲之頓首，頓首。從弟子友沒，孫女不育，哀痛兼傷，不自勝，奈何，奈何！王羲之頓首。此一帖行書。

二蔡過葬采居，此親親集事，而君復出爲因耳。此一帖草書。

九月十八日，羲之頓首。茂善晚生兒不育，痛之惻心，奈何，奈何？轉寒，足下可不？不得問多日，懸情。吾故劣力，不具。王羲之頓首。此一帖行草。

月十一日，羲之敬問。但得知佳，爲慰。吾疾轉差，力不一。羲之敬問。行草。

二十七日告姜。汝母子佳不？力不一。耶告。行草。

羲之頓首。念足下哀禍頻仍，承凶悲摧，不可勝任，奈何，奈何！無緣省苦望

酸。義之頓首。<small>此一帖帶真。</small>

義之頓首。二孫女夭殤，悼痛切心。豈意一旬之中，二孫至此。傷惋之甚，不能已已，可復如何。義之頓首。<small>真行。</small>

<small>草書。</small>

二十八日，義之白。得昨告，承飲動懸情，想小耳。爾還日，不具。王義之再拜。

<small>草書。</small>

庚新婦入門未幾，豈圖奄至此禍？情願不遂，緬然永絕，痛之深至，情不能已，況汝豈可勝任？奈何，奈何！無由敘哀悲酸。<small>此行書。</small>

君服前賢弟逝没，一旦奄至，痛傷當復奈何。臨紙咽塞。王義之頓首、頓首。

雪候既不已，塞甚，成日冬平可，苦患，足下亦當不堪。尋轉復知問。王義之。

書來云得諸為慰。知汝姨欲西，情事誠難處，然今時諸不易得。東安書甚不欲令汝姨出。懇至想自思之。<small>行書。</small>

上下可耳，産行往當迎慶。思之不可言。<small>行書。</small>

今付吳興酢二器。真行。

一日不暫展，至恨叱而不已。便懷不果，東，至可恨。思敘，想閑暇必顧也。

適都使還，諸書具一一，須面具懷。得征西近書，委悉爲慰。不得安西許有問，

不知何久。長風書平安，今知殷侯不久留之，甚善，甚善。舍内佳不？中書何似？

家中疾篤，恒救旦夕。比知，覺有省書，想至。

義興何似？ 懸情。慕容遂來據鄴，可深憂。官復遣軍，可以示義興中書。

昨得殷侯答書，今寫示君。承無怒意，既爾意謂速思順從，或有怒理。大小宜盤

桓，或至嫌也。想深思。復征許也。此四字一行。

八月二十四日，羲之頓首。 缺。 竟增哀感，奈何，奈何！雨足，足下可耳。不得

問。 缺。 日懸心。 王羲之頓首。

此雨足可耳，故當收佳云。彼甚快，大事吳義興甚。 缺。 是蕩然可歡。

知諸患，耿耿。今差也，華母子佳。時行皆遍，事輕耳。彼云何道祖席下，乃危

篤。 憂怛，憂怛。

賊勢可見，此云方軌萬如志，但守之尚足令智者勞心。此回書，恒懷湯大，處世不易，豈惟公道也。

諸人十二日書云，慕容乃抄梁下，得數日方下，疾疫非常，乃至京，極勞傷甚，憂之。下者想君勤勤。又復委篤，恐無與理。諸人書亦云爾也。憂之怛怛，劣力不一。

君須以何永日，憶去冬不可得知，如何，如何？

桓公江州還，臺選每事勝也。不可，當在誰耳。

源書以發，吾欲路次見之，亦不欲停甚。缺一字。

官舍佳也，得諸舍問不？不知遮何日西。言及辛酸。卿不可懷，期等，故勿憂勿憂深。

近書及至也，瞻望不遠而未期，蹔而，如之何？遲得問也。

謝侯數不在歎。 此一行至底皆缺。

前知足下欲居此，常喜慰。知定不果，悵恨。未知見卿期，當數音問也。

得都近問清和，爲慰。云劉生近欲舉君爲山陰，以中軍當爲最。君期於未獲供

養處，相爲慨然。仕宦殆是想也。君學書有意，今想與草書一卷。小大佳不？不得
司馬問，懸情。適安以中軍出鎮，有避賢意，乃云行得言面，不知公私，此理卒當之
耶？甚憂。根本無集之者，想今與君書一一。見此當何言？但恐今歸，必首問所
出已上四字注。復有將來之弊耳。此願書珍御理。

相彼人士平安，二郄數也。

敬豫諸人近來停數日悉佳。安石已南遷。諸多兄弟，此改殊命蕭索。聞君以復
入相府，何時當應命，未得坐處，亦當愁罔。思得爲隣，豈常情。恐君方處務，此命難
期，如之何。不一一。小佳復意問。

源遂差不？云尚未恭命，終如之何。聞真長知吳興，想必如意南道。差不？
君大小佳不？松盧善斲也。僕信還奉州將去。月十二日告甚慰。如曹失護
語，此君甚康壯，常是肥渴耳。實尋還遲之不可言。二妹差佳慰問，心期中冷，頃時
行可畏愁人。不得司馬近問，縣情。近所道書，即至也。君信明早令得，後得鄙書，
未至，即想東不久耳。

比郡問無恙，諸從皆佳。此諸數耳，知劉阮數。

溫公在此前東北面還，此復初缺散爲慰。便乞良不可言。卿得知之，復共一

快樂。

武妹小大佳也。缺。

知郡荒，周旋五百里，所在皆爾，可歎。江東自有大頓勢，不知何方以救其弊。

民事自欲歎復爲意。卿示聊及。

數得桓公問，疾轉加也。每懸念，胡云征事未有日佳也。以逼熱不知卒云何爾。

君大小佳不？至此，乃知重熙在覺，少不得同行，萬恨，萬恨！云出便當西，念

遠別，何可言？遲見之，度今或以在道。如無人往，心不堪甚。憶之不忘，懷之

無已。

妹不快心憂勞，餘平安。未得安西問，玄度忽腫，至可憂。兼得其昨書云小差，

然疾候自恐難耶？

安石書俱佳，還七日，增想。投命積日，不復知問。弟佳寧善，然復憂之，不去

懷。吾遂沈滯兼下，如近數日，分無復理。昨來增服陟釐丸，得下，不知遂斷不？了無所噉，而藥得停，不知當復見弟二字注。理不？獨下，便長嘆。小蘇息，更知問。

二奴庶諸人何以謝之。已上九字，注兩行。

想清和，士人皆佳。彭祖諸人，得足下慰旦夕也。此諸賢平安，每面，粗有嘆慨，追恨近日不得善散無已已。度足下還期不久耳。比者，數令知問。

本懷足下可謂禮之。 缺。今以書寄卿，想必至論之。救命不暇，此事於今爲奢遠耳。要是事其本心，所欲論事令付。

今與馮公論何產，足下可思助明清談。至是舉今，又語真道今宣旨矣。

臣義之言。天道寒嚴，不審聖體御膳何如？謹附承動靜。臣義之言。右表皇太

后一行。

臣義之言。伏惟陛下，天縱聖哲，德齊二儀。自「哲」以下側注。應期承運，踐登大祚。普天率土，莫不同慶。臣義抗恐是疾退外，不獲隨例，瞻望宸極，屏營一隅。臣義之言。

劉氏平安也。梅妹可得。表妹腰痛,冀當小爾耳。汝母故苦以不安食,疾久憂

潰,當思平理也,但神意不同前者也。今付北方脯二夾,吳興鮓二器,蒜條四千二百。

司馬雖篤疾久,頃轉平除,無他感動。奄忽長逝,痛毒之甚,驚惋摧慟,痛切五

内,當奈何,奈何! 省書感哽。

雨寒,卿各佳不? 諸患無賴,力書不一一。義之問。

想官舍無恙,吾必果二十日後乃往。遲喜散恙,比爾自相聞也。

九月三日,義之報。敬倫遣諸人去晦祥禪,情以酸割,念卿傷切,諸人豈可堪

處? 奈何,奈何! 及書不一一。義之報。

九月二十五日,義之頓首。便涉冬日,時速感歎。兼哀傷切,不能自勝。奈何!

得七月未時書,爲慰。始欲寒,足下常疾,比何似? 每耿耿。吾故不平,復憂悴力

困,不一一。王義之頓首。

旦極寒,得示,承夫人復小劾,不善得眠,助反側,想小爾。復進何藥? 念足下

猶悚息,卿可否? 吾昨暮復大吐,小噉物便爾,旦來可耳。知足下念。王義之頓首。

真書。

　延期、官奴小女，并得暴疾，遂至不救，愍痛貫心，奈何！吾以西夕，至情所寄，唯在此等，以榮慰餘年日。年憶旬日之中，二孫夭命。旦夕左右，事在心目，痛之纏心，無復一至於此。可復如何，臨紙咽塞。

　六月二十七日，義。已下缺。嫂棄背，再周忌日，大服終此晦，感催傷悼，兼情切劇，不能自勝。奈何，奈何！穆松垂祥除，不可居處，言以酸切。及領軍信書不次。

　義之報。

　頓首，頓首。本上下并無字，一行如此。亡嫂居長，情有所鍾。始獲奉集，冀遂至誠，展其情願。何圖至此。未盈數旬，奄見背棄。情至乖喪，莫此之甚。追尋酷恨，悲惋深至，痛切心肝。奈何，奈何！　王義之頓首，頓首。

　兄子荼毒備嬰，不可忍見。發言痛心，奈何，奈何！　君頃復以何散懷？鐵之秋當解褐，行復分張。想君比爾快為樂。彥仁書之仁祖家欲至蕪湖，單弱令僬，何所成。君書得載停郡迎喪甚事宜，但異域之乖，素已不

可言，何時可得發？

六日告姜，復雨始晴，快情。汝汝字注。母子平安。力諸不一一耶告。

前使還有書，哀猥不能敘懷。尋痛兼哀苦割，當奈何，奈何！省弟累紙，哀毒之極。但報書難為心懷，況鄉處之何可具忍。有始有卒，自古而然。雖當時不能無情痛，理有大斷，豈可以之致弊，何由寫心，絕筆猥咽，不知何言也。十二月六日，羲之報。

一昨因暨主簿不悉，昨得去月十五日、二十三日二書，為慰。兩畫夜無懈，夜來復雪，弟各可也。此日中冷患之，始小佳。力及不一。羲之報。

義之死罪。前得雲子諸人書，并毀頓胡之，惟分折難為心。當有分西者否？義之死罪。

七月五日，義之頓首。昨便斷草，葬送期近，痛傷情深，奈何，奈何！得去月二十八日告，具問慰懷。王義之頓首。

七月十六日，義之報。凶禍累仍，周嫂棄背，大賢不救，哀痛兼傷，切割心情。奈何，奈何！遣書感塞。義之報。

二十三日，發至長安，云渭南患無他，然則符兵健眾尚七萬，苟及最近，雖眾由四

夫耳。即今剋此一段，不知歲終云何守之。想勝寸弘之，自當有方耳。

隔既久，諸懷甚不可言。且今多慘戚，君果似前，蹔得一散懷。知以多疾不果，

乃當秋事，省告，同此歎恨，如何可言。葬事不可倉卒，當在九月初。過此，故欲一與

吳興集，冀無不剋耳。然事來萬端，不知如人意不？非書能悉，君數告，以慰之耳。

六月十六日，羲之頓首。秋節垂至，痛悼傷惻，兼情切割。奈何，奈何！此雨

過，得十日告，知君如常，吳興轉勝，甚慰。想得此涼日佳，患散乃委煩，耿耿。且以

佳興消息，僕故是常耳。劣劣解日，力不次。王羲之頓首。

歌章輒付卿，或有寫書人者，可寫一道與吾也。付十一板書，王散騎筆。篤患，

餘不一一。

義之死罪。去冬在東鄙，因還使白牋，伏想至。自頃公私無信便，故不復承動

靜。至於詠德之深，無日有隙，省告，可謂眷顧之至。尋玩三四，但有悲慨。民年以

西夕，而衰疾日甚，自恐無復蹔展語平生理也。以此忘情，將無其人，何以復言。唯

願珍重，為國為家。時垂告慰，絕筆情塞。義之死罪。

六月十一日，義之報。道護不救疾，惻怛傷懷。念弟聞問，悲傷不可勝。奈何，奈何！曹妹累喪兒女，不可為心，如何？得二十三日書，為慰。及還不次。王義之報。

追尋傷悼，但有痛心。當奈何，奈何！得告，慰之。吾昨頻哀感，便欲不自勝，舉旦服散行之，益頓之，推理皆如足下所誨，然吾老矣，餘願未盡，唯在子輩耳。一旦哭之，垂盡之年，轉無復理，此當何益？冀小卻，漸消散耳。省卿書，旦有酸塞。足下念故言散，所豁多也。王義之頓首。

向遣書，想夜至，得書知足下問，當遠行，諸懷何可言，二十必早發，想足下如何期也。阮侯止於界上耳，向書已具，不復一一。王義之白。

宿息想足下安書，吾猶不勝能佳。二十必早往遲散。王義之頓首，頓首。

二十九日，義之報。月中，哀摧傷切。奈何，奈何！得昨示，知弟下不斷。昨紫石散未佳，卿先羸甚。此好消息，吾比日極不快，不得眠，食殊頓。勿令合陽，冀當

佳。力不一一。王羲之報。

九月二十八日，羲之頓首，頓首。昨者書想至，參軍近有慰阮光禄信在耳。許中郎家，欲因書比去報知。庚君遂不救疾，摧切心情，不得自塗兩三字。堪，痛當奈何！深當寬勉，以不忘先心。臨紙但有酸惻。王羲之頓首。

羲之白。不復面，有勞得示，足下佳，爲慰。吾脚遽，又睡甚。勿勿，力不具。王羲之白。

十一月五日，羲之報。適爲不？吾悉不適。弟各佳不？吾至勿勿，力數。缺。

兄弟上下遠至此，尉不可言。嫂不和，憂懷深。期等殊乏勿勿，燋心。

桓公不得敘情，不可居處。雲子諸人何似？耿耿。能數省不？

彦仁數問也，修載蹔來欣慰。

十二月一日，羲之白。一點昨得還書，知極不佳疾，人甚憂，耿耿。消息比佳耳。

吾至乏劣，爲爾日日，力不一。想明日，可謝諸子。羲之報。

十四日，羲之白。近反不悉。足下佳不？不得近問，吾殊不佳，頓劣，故不

義之。

一一。義之白。

義之頓首。得眂，知意至，諸君皆困乏，常想無之。何緣作此煩損，令付還。王

義之。

長高當蹔還耶？

范公書如此，今示君，須庾見，故當勸果之。告旨語君，遲而不可言。

一旦多恨，知足下散動，耿耿。護護，吾至不佳，劣劣。不一一。王義之頓首。

司馬疾篤，不果西，憂之深，公私無所成。

知比得丹陽書，甚慰。乖離之難，當復可言。尋答其書，足下反事復行，便爲索

然，良不可言。此亦分耳，遲面一一。

比日，尋省卿文集，雖不能悉，因徧尋玩以爲佳者，名固不虛。序述高士所傳，小

有異同，見卿一一問，應止楊王孫前，以共及意同，可試述敘之耶？暇日無爲，想不

忘之。

初月一日，義之白。忽然改年，新故之際，致嘆至深，君亦同懷。近過得告，故云

腹痛，懸情。灾雨比復何似？氣力能勝不？僕爲耳，力不一一。王義之。

得旦書，至示爲慰。云大小多患，憂念勞心，遲見足下，未果爲兩字注。結。力不

一一。王義之白。

消息。两行校近下。

不知何似，絕不得問。汝得旨問馳白，宜豫知分春事也。吾復數日東，可語期，令知

鎮軍昨至，欣一字搨本暗。尚未見也。尋見之。悲歎不可言。上下近問少慰馳情。

三日先疏，未得去。後得四日疏，爲慰。兄書已具，不復一一。

橘子即云乃好，可噉。久得新栗，此院冬桃，不能多得。送觸事何當不存，往恒

語然獨折。

知書有去縣奔赴誠意，義官至也，有禮制，恐不必果耶？且君在彼縣，常以爲得

意，宜思之耳。意至故示。

兄子發尚未有定日，當送至瀾，遠乖不可復言。適欲遣書，會得足下一面，故

知示。

十九日，羲之報。近書反至也。得八日書，知吳故羸，敬倫動氣發，耿耿。想得冷，比為佳也。敬久佳，不一一。義之報。

二十三日，羲之報。一日得書，皆在計書。所不得有反轉熱，卿各佳否？定何可得來？遲面，不一一。義之報。

省足下前後書，未嘗不憂。汝欲興事他相與，有深情者，何能不恨？然古人云：「行其道，忘其為身」，真卿今日之謂，政自當豁其胸懷。然得公平政直耳，未能忘已，便自不得行。然此皆在足下懷，願卿為復廣求於眾，所悟故多，願山之高，言次何能示？

十一月七日，羲之報。近因缺。千卿書，想行至。至字注。霜寒，弟不佳。頃日了不得食，至為虛劣。力及數字。義之報。視吾勢陳，欲欲無出理。近書至也，得十八日書，為慰。知須果栽，便可遣取。

雨蒸，比各可。各字注。羊參軍轉差也，懸耿。吾髀痛劇，欲不行，力至患之。欲不

得，自力數字。

尊夫人向來復何如？爲何所患？甚懸情。念卿累息具至。羲之敬問。

想諸舍人小大皆佳，弟摧之，可爲懸心。且得集目下，比慰多也。姊累告安和，

梅妹大都可行，袁妹極得石散力，然故不善佳，疾久尚憂之。想野大久羔，至善分張

諸懷，可云不知其期，何時可果？永嘉競逐者有力，恐難冀。得大柿，當種之。篤不

喜見容，篤不堪煩事，此自死不可化，而人理所重如此耶？都江東所聚，自非復弱幹

所堪，足下未知之耳。給領與卿同殊爲過，差交人士，因開門以勉待之，無所復言。

君遠在此，乃受恩來。今留之，明晚共卿親集。想君未便至餘姚爾。

云殷生得快罔大事數，謝生書但有藥耳。云彥仁或宣城甚佳，情事實宜。今有

所寂，不得都問，知卿云「問故未知西」審問，使人憂耿。得問，示信使，甚數而無還

者。似書疏不可得。得問，宜示告之，知長翔田舍，比卿還，當知何候。須得音，副民

望。甚善。

義之白。霧氣，足下各何如？長素轉佳，甚耿耿。冀行面，遣知問。王羲之白。

昨得諸書，今示卿，想見之。恐殷侯必行，希望唯宜爾。然今此集信爲未易，卿

若便西者，良不可言也。

晴快，足下各佳不？ 長素轉佳也，甚耿耿。故知問，具示。王羲之白。

足下晚可耳，至劣劣，力不一一。王羲之白。

十二月二十四日，羲之報。歲盡感歎，得十二日書，爲慰。大寒，比可不？ 吾故

羸乏力，不一一。王羲之報。

樂湯諸人佳也，令知問，朱博士何嘗返？ 君可致意，令速還也，想無稽留。

吾至今日，不欲復見字。

初月十二日，羲之累書至也。得去月二十六日書，爲慰。比可不？ 僕下連連不

斷，無所一欲，噉輒不化消。諸弊甚，不知何以救之，罔極，然及不一一。義之白。

昨近有書至此，故不多也。遲書不悉耳。

知尚書中郎差，爲慰。不得吳興問，懸心，數吳中聞耳。小奴在此，忽患瘧，比數

發，今日最微，大都輕瘧耳。尚小停今在吾廝中，念猶懸心。小患耳，所垂心，須佳

乃去。

此言不可乏，得知足下問。吾忽忽，力數字。直遣單使者，可各差十五人耶？

合三十人，足周事。

足下知消息，今故遣問，使至具示之。力書不一一。王羲之白。

昨方回，遂舉爲侍中。不知卒行不？云相意未許，爾者爲佳。比得其書云，山海間民逃亡殊異，永嘉乃以五百戶去。深可憂，深可憂。此間不得至比。足下郡內云何，粮運日廣遠，恐此不弊不已。

都下書之，殷生議論，殊異處憂之道，故思同歲寒，盡對此書還。

論亦不能佳，體懷省無所乏。然卿供給人士，及使役吏人，論者亦謂太任意。在世中政自不得不小俯仰同異，卿復爲意。此懷亦當玄同，不能勉人士耳。見尚書一日遣信以具，必宜有行者。情事恐不可委行使耶？遲還具問，亦以與尚書諮懷。今復遣諮吳興也。

官舍佳也，節氣不適，可憂。彼之何？昨得羲書，比佳，甚慰，甚慰！得官奴、

晋寧書，云平安，念懸心。此粗佳，一白書，比一一。民以頃情事，不可不勤思自補。

節勤以食噉爲意，乃勝前者，而氣力所堪不如。自喪初不哭，不能不有時惻愴，便非

所堪。哀事損人故最深，益知不可不豁之。

知汝決欲來下，是至願。然嫂當得供養，冀郡固有理。若宣城、琅琊不果南。有

空缺。可作者，此信還具白。當與在事論，爲不可須留者，便可決作來下記也。上方

大枋，想汝不過數枋足，彼故當足，合偶此耳。人力當粗足，不果耳。可白。吾當託

桓江州助汝，此不辨，得遣人船迎汝，當具東改枋，枋三四。吾小可，三字注。當自力

蕪湖迎汝，故可得五六十人小枋，諸謝當有便是。見今當語之。大理盡此信，還一一

白。脾痛不可堪，而比作書，欲不能成之。

知足下數祖伯諸人問，助慰。絕不得兄子問，懸念可言。此於南北，旨使無理，

此欲嘆久也。亦同失人，并欲勿勿。群從書皆佳，道冲書平安，汝當改葬，不可云勞。

冲遇此事，或復留連。

體甚羸，所噉食至少。年衰老羸，使人深憂。君甚懸情，餘疾患少差也。

省告，足下此舉由來，吾所具。卿所云皆是情言，然權事慮之重，則當廢情以從

宜。非書所悉，見卿一一。忽動小行多，晝夜十三四起，所去多，又風不脚更腫。

轉欲無理，至不可勞。而此書疏，不自得已，唯絕嘆於人理耳。二妹復平，昨來上

下差。

吾涉冬節，便覺風動，日日增甚。至去月十日，便至委篤。事事如去春，但為輕

微耳。尋得小差，罔爾不能轉勝，況滯進退，體氣、肌肉便大損，憂懷甚深。今尚得坐

起，神意為復可耳。直疾不瘳，晝夜無復聊賴，不知當塗一字。得暫有間，還得缺。其

寫不？如今忽忽目前耳，手亦惡，欲不得書示，令足下知問。

七月十五日，羲之白。秋日感懷彌深，得五日告，甚慰。晚熱盛，君比可不？遲

復後問。僕平平，力及不一一。王羲之白。

知君患隱，何以乃爾？是為疲之極也。一知此事，恐不可以不絕骨肉之愛，無

論人事也。乃甚憂君。君自量情歡，患不以經心者一事，不爾，當何理耶？

鄙故勿勿，飲日三斝，小行四升，至可憂慮。如桓公書旨闕其不去，恐不能平。

此信過，不得熙書，想其書一一也。小大佳不？賓轉勝，皆謝之。賢妹大都勝

前，至不欲食，篤羸，恒令人憂。餘粗佳。

阿刁近來到卞，上下皆佳。 羲之白。

得書，知足下且欲顧，何以不進耶？ 向與謝生書，晚欲往登停山。且停山非所

便，故可共集謝生處。登山可他日耶？ 王羲之白。

得君家書疏，知往來皆平安耳。今年此下，節氣至惡，當令人危。幼小疾苦，故

爾憂勞不可言。想非無他，旱不傷白田耳。

得靈酒，知足下同遠來。得江僕射二書，今示足下，從卿意爲善。

七月二十一日，羲之白。 昨十七日告，爲慰。 極有秋氣，君比可耳。 力及不一

一。 王羲之頓首。 近復因還信書至也

得九日間，亦云鄙平平。 想得涼轉勝，以疾乃服法，必解此意。 來月，必欲就道

家而得其問，云尚多溪毒，當復小卻耳。 僕故有至臨川意，尚未定，自更有果南行者

還，乃得至壽春耳。

段廢貴事便行也。令人嘆悵無已。

安石定目絕，令人悵然。一爾，恐未卒有散理，憂期諸處分猶未定，懸益深。念君馳情，又遣從事發遣，君無復坐理。交疾患，何以堪此！恐屬無所復厝懷，即乖大小不可言。且憂君以疾，他曳不易。得司州書，轉佳，此慶慰可言。云與君數數，或採藥山崖，可願樂遙想而已。云必欲剋餘杭之遲期，此不可言。要須君旨問，僕事中久，宜蹔東，復令白便行還。便行當至剡塪上，二十日後，還以示。政當與君前期會耳。遲此情兼二三。

昨暮得無奕、阿萬此月二日書，諗近清和耳。羌賊故在許下，自當了也。桓公未有行日，阿萬定吳興。未復弘道近書，見與弘遠書，恐卿不得久坐，何如？休稚玄佳

得都九日問，無他。

得豫章書，爲慰。想以具問。昨得都十七日書，賊徑還蠡臺，不功譙，是其反善之誠也。想殷生必得過此者，猶令人憂期。諸處分猶未定，羊參軍旦夕至也。遲

一一。

四六六

不？想能數足下，皆令知問。曠風膠今年以晚，來年其主不起首者，想或可得

借乎？

得反，又獲示，知足下發動脅腫，卿比疾苦甚似期，一一想消。一當轉佳，爲何治

也。吾爲亦劣，大都復是平平隔耳。許日前後有其效，何喻？冀涼日晚散耳。尋復

知問。王羲之。

義之頓首。賢女嬪歟永畢，情以傷惋，不能已已。況足下慇悴深至，何可爲心？

奈何，奈何！不能無時之痛，憂卿便深。今何如？患深、達既往，吾志勿勿，力知

問，臨書惻惻。王羲之頓首。

賢室何如？何可爲心？唯絕嘆於人理耳。諸患猶爾，憂勞深。缺。江侯。缺

字到行底。足下遣臨惙次泠取書。

謝范六日書，爲慰。桓公威勳，當求之於古，令人嘆息。比當集姚襄也。

斷酒事，終不見許。然守之尚堅，弟亦當思同。缺。此郡斷酒一年，所省百餘萬

斛米，乃過於租。此救民命，當可勝言。近復重論，相當有理。卿可復論。

知數致苦言於相，時弊亦何可不耳？ 頗得應對不？ 吾書來，彼答，得桓護軍書

云，白米增運，皆當停爲善。

問董詳，吾亦問之，冀必來。 岳時得之甚佳。 頃日憒憒，不暇復此。 省示及乃復

憶之耳。

周公東征，四國是遑。 誠心款著，謂之累積頻頻書，想至陰寒，想自勝常皇矣。

漢祖纂堯。 此四行真書。

羲之死罪。 荀、葛各一國佐命之宗臣，觀其轍跡，實奇士也。 然荀護譏於憂卒，

意常恨恨。 謂其無弘濟之心，宜被大譴。 諸葛經國達治，吾無間然。 處事而無玷，累

獲全名於數代。 至於建鼎足之勢，未能忘已，所謂命世大才，以天下爲心者，容得爾

乎！ 前試論意，久欲呈。 多疾憒憒，遂忘致。 今送，願因暇日，可垂試省。 大期賢達

興廢之道不？ 審謂粗得阡陌不？

信所懷願告其中，并爾郎子意同異，復之何邈然，無諮敘之期。 每因翰墨，便如

暫展。 羲之死罪。 此一帖真行。

足下行穰久，人還竟應快不？大都當任縣，量宜其令，缺二字。因便任耳。立

俟。王羲之白。

足下各可不？得都下五日書，令送謝即至，想源得免豺狼耳。王羲之。

義之死罪。近因周參軍白牒，伏想必達。此春以過，時速與深，兼哀傷摧，切割

心情。奈何，奈何！須臾寒節，不審尊體何如？不承問以復。經月馳企，民疾根治

滯，了無差候，轉久憂深。叔缺。遣信自力粗白，不宣備。羲之死罪。

墳墓在臨川者，行欲改就吳。此兩行注。吳中終是所歸。中軍往以還。田一頃

烏澤，田二頃興吳。想弟可還以與吾，故示。想弟居意故如往言，思終高也，是以思

同之。此三頃田，樂吳舊耳。云卿軍府甚多田也。已上八字注。宜須一用心，使可差

次忠良。

十九日，義之頓首。二旬頓增感切。奈何，奈何。得十二日書，知佳爲慰。僕左

邊大劇，且食少，至虛乏，力不一一。王羲之頓首。

十二日告李氏甥。得六日書，爲吾劣劣，力不一一。羲之書。行書。

義之死罪。復蒙殊遇，求之本心，公私愧歎，無言以喻。去年十一月，發都達遠，

朝廷親舊乖離，情懸兼至，良不可言。且轉遠，非徒無諮覲之由，音問轉復難通，情慨

深矣。故旨遣，承問，還願具告。義之死罪。

郡從彫落將盡，餘年幾何，而禍痛至此，舉目摧喪，不能自喻。且和方左右時務，

公私所賴，一旦長逝，相已痛惜。豈唯骨肉之情，言及催愴，永往奈何。表妹委篤，示

致問。荒憒不得此熱，不能不取給，腹中便復惡無賴。

義之死罪。累白，想至。雨快，想比安和。遲復承問，下官劣劣，日前可。力白，

不具。王羲之死罪。

皆以具示復自耳。羊參軍尋至，具一一。子期諸人何似？耿耿。心制行終，不

可居處。餘皆并安也。此五字一行。缺。

以令弟食後來，想必如期果之，小晚恐不展也。故復旨示。義之報。

增運白米行，來者云「必行此」，無所復云。吾於是地甚疏，致言誠不易。然太

老子以在大臣之末要爲居時任，豈可坐視難危。今便極言於相，并與殷、謝書，皆封

示卿，勿廣宣之。諸人皆謂盡當今事宜，直恐不能行耳。足下亦不可致苦言。人之

至誠，故當有所回；不爾，坐待死亡耳。當何？當何？已下缺。

吾復五六日至東縣，還復致問。想官舍佳，見護軍近書，甚慰。仁祖轉加，然疾

根不除，尚令人憂。復得問，未復反書，甚慰。八月共至窟山，看甘橘，思君宜深。想

鐵已還，旦夕展也，故復旨示。義之報。

小大佳也，不得尚書、中書問，耿耿。得業書，慰之。亦得棄書，爲慰。今付還，

安方決去，不可言。即卿書致。

適阮兒書，其氣散暴，處便危篤，憂之悒悒。

貴奴差不？想不成病。傷寒可畏，令人憂。當盡消息也。

蚶二斛、蠣二斛。前示噉蚶得味，今止送此。想噉之，故以爲佳。比來食日幾

許，得味不？具示所欲示之。

若治風教可弘，今忠著於上，義行於下，雖古之逸士，亦將眷然，況下此者。觀頃

舉措，君子之道盡矣。今得獲軍還，君屈已伸時，玄平須命，朝有君子，曉然復謂有容

足地，常如前者。雖患九天不可階，九地無所逃，何論於世路！萬石，僕雖不敏，不能期之以道義，豈苟且乎？若復以此進退，直是利動之徒耳。所不忍爲，所以不爲。上方寬博，多通資生，有十倍之覺，是所委息，乃有南眷情。足下謂何以密示一物，豈此意爲，與卿共思之，省已以付天。諸暨、始寧屬事，自可待如教。丹陽意簡而理通，屬所無復逮録之煩爲佳，想君不復須言。謝丹陽亦云此語。義之白。

古之辭世者，或被髮佯狂，或委身穢跡，可謂艱矣。今僕退身閑坐而獲遂其宿心，其爲幸慶，豈蚩天賜？違天不祥。四字注。頃東遊還，脩治桑果，今盛敷榮，率諸子抱孫，遊觀其間。有一味之甘，割而分之，以娛目前。雖植德無殊邈，猶欲教養子孫，以敦厚退讓。或有輕薄者，令舉策教焉。彷彿萬石之風，君謂此何如？

遇重熙去，當與安石東遊山海，并行田，盡地利，頤養閑暇。衣食之餘，欲與知親，時共歡讌。雖不能興言詠，銜杯引滿，語田行里，故以爲撫掌之資。其爲得意，可勝言耶？可勝言耶？常依陸賈、班嗣、楊王孫之處，甚欲希風數子。老志願盡於此也。君察此，當有二言不？真所謂賢者志於大，不肖志其小。無緣見君，故悉心而

四七二

言，五字注。以當一面。

想大小皆佳，知賓猶爾，耿耿。想得夏節佳也，念君勞心，賢妹大都轉差，然以故

有時嘔食不已。是老年衰疾久，亦非可倉卒。大都轉差爲慰。以大近不復服散，當

將陟厘也。此藥爲益，如君告。

大都夏本自可足，麥秋輒有患，此亦人之常。期等平安在此，羸小差。

知先生至其歡慰，且卿如一面也。大婚定芳道也。先生頃可耳。今日略至遲委，

悉知樂公，可爲之慰。桃膠易得，可以少耶？專一物不移，乃不忠也。克迎不致意，

知陽意事進願人之善。

行政五十日，不復得問，懸情。皆佳也。缺。何貽云得潁陽書，平安慰意。不得

吳諸人問，懸遲之也。

當行是防臣流逸不以爲利耶？此禁止於郡爲由耶？更尋詳，若不由上命而郎

中求絶者，此爲以利。卿之是，尋尋詳白之。

古之御世者，乃志小天下，今封域區，一方任耳，而但憂不治，爲時恥之。今卿重

熙之徒，必得申其道，更自行有餘力也。

甲夜，羲之頓首。向遂大著，乃不意與足下別時，向至道家乃解。尋憶乖離，其為歎悵，言何能喻！聚散人理之常，亦復何云？唯願足下保愛為上，以俟後期。故旨遣此信，取足下過江問。臨紙情塞。王羲之頓首。

足下識前日之言信，信具此。一帖有缺。

前得君書，即有及想至也。謂君前書是戲言耳，亦或謂君當是舉不失親，在安石耳。省君今示，頗知女向。老僕之懷，謂君禮之。方復致斯言，愧誠心之不著。若僕世懷不盡，前者自當端坐觀時，直方其道，或將為世大明耶？政有救其弊，籌之熟悉，不因効放恕之會，得其於奉身而退。良有已，良有已！此共得之心，不待多言。又餘年幾何，而近者相尋，此最所懷之重者。察頃勞服食之資，如有萬一，方欲思盡頤養。過此以往，未知敢聞，言止於今也。

知諸賢往，數見范生，亦得其近書為慰。又得孔生書，亦云不能數，何爾耶？江生可耳，斷絕冀涼集也。

得司州十六日書，知疾患，憂之至深。奈何，奈何！想桓公數便，亦知謝生大得情和，至慰。明發當至吳興，遲見之也。

知須米，告求常如雲，此便大乏，勑以米五十斛與卿，有無當共，何以論備。

今有教勑付米，可送之。

數上下問如常，何可得集耶？念馳情未異，果為結念致問。不得東陽問，想卿婦遂平復。耳聾佳不？謝之幼小頃可行，華母子平安，知足下故望蹔還，歲內何理？過歲必有理不？思存足下，復得一敘平生，當何言？得卿書，尋省及復，但有悲慨。比者且當數致年知。 缺。 畢必果思遲言，而不可復得，此與范期，後月五日，遂乃尅耳。還遣旨進，頃猶小差，欲極遊目之娛，而吏卒守之，可歎。丹陽花果似小可，何日得諸卿人共賞？ 疑此有闕字。

鄙疾進退，憂之甚深。使自表求解職，時以許，乃當公私大計。然此舉不深，又不宜是之於始。二三無所成可以示，從女甚劣，欲知消息。

足下所欲餘姚地，輒勑驗所須，輒告。

此雨過將爲災，想彼不必同，苗稼好也。

中書郎諸人皆佳。比面，雖近隔，殊思卿，度還旦夕。吾頃胸中惡，不欲食，積日

勿勿。五六日來小差，尚甚虛劣。且風大動，舉體急痛，何耶？賴力及足下，家信不

能悉。王羲之。

永和九年，歲在癸丑，暮春之初。會于會稽山陰之蘭亭，脩禊事也。群賢畢至，

少長咸集。此地有崇山峻嶺，茂林脩竹，又有清流激湍，映帶左右，引以爲流觴曲水，

列坐其次。雖無絲竹管絃之盛，一觴一詠，亦足以暢敘幽情。是日也，天朗氣清，惠

風和暢。仰觀宇宙之大，俯察品類之盛。所以遊目騁懷，足以極視聽之娛，信可樂

也。夫人之相與，俯仰一世。或取諸懷抱，晤言一室之內；或因寄所，托放浪形骸之

外。雖趣舍萬殊，靜躁不同，當其欣於所遇，蹔得於已，快然自足，不知老之將至。及

其所之既倦，情隨事遷，感慨係之矣。向之所欣，俛仰之間，已爲陳跡，猶不能不以之

興懷。況修短隨化，終期於盡。古人云：「死生亦大矣」。豈不痛哉！每覽昔人興

感之由，若合一契。未嘗不臨文嗟悼，不能喻之於懷。固知一死生爲虛誕，齊彭殤爲

妄作。後之視今，亦由今之視昔。悲夫！故列敘時人，錄其所述。雖世殊事異，所以興懷，其致一也。後之覽者，亦將有感於斯文。

纏利害，未若任所遇，逍遙良辰會。其一。三春啟群品，五字草。寄暢在所因。仰眺望天際，俯盤綠水濱。寥朗無厓觀，寓目理自陳。大矣造化功，萬殊莫不均。群籟雖參差，適我無非新。其二。猗歟二三子，莫匪齊所托。造真探玄退，涉世若過客。前世非所朝，虛室是我宅。遠想千載外，何必謝曩昔。相與無所與，形骸自脫落。其三。鑑明去塵垢，止則鄙郤生。體之周未易，三觴解天形。方寸無停主，務伐將自平。雖無絲與竹，玄泉有清聲。雖無嘯與歌，詠言有餘馨。取樂在一朝，寄之齊千齡。其四。合散固有常，修短定無始。造新不暫停，一往不再起。於今爲神奇，信宿同塵滓。誰能無慷慨，散之在推理。言立同不折，河清非所俟。其五。

十一月四日，右將軍、會稽內史、琅琊王羲之，敢致書司空高平郤公足下：上祖舒，散騎常侍、撫軍將軍、會稽內史、鎮軍儀同三司。夫人，右將軍劉缺。女，誕晏之、允之。允之，建威將軍、唐令、會稽都尉、義興太守、南中郎將、江州刺史、衛將軍。夫

人，散騎常侍荀文若女，誕希之、仲之及尊叔廣，平南將軍、荆州刺史、侍中、驃騎將軍、武陵康侯。夫人，雍州刺史濟陰郗說女，誕頤之、胡之、耆之、美之。胡之，侍中、丹陽尹、西中郎將、司州刺史。妻，常侍讓國夏侯女，誕茂之、承之。義之妻，太宰高平郗鑒女，誕玄之、凝之、肅之、徽之、操之、獻之。肅之，授中書郎、驃騎諮議、太子左率，不就。徽之、黃門郎。獻之，字子敬。少有清譽，善隸書，咄咄逼人。仰與公宿舊通家，光陰相接，承公賢女淑質真亮，礦懿純美，敢欲使子敬爲門閭之賓，故具書祖宗職諱。可否之言，進退惟命。義之再拜。此是郗家論婚書，書跡似夫人。

駿，師子，旭豹，熊，羆，鹿，驚蚴，蟜。

更失也，夫兵行知偽，餕者至慎也，將不私是爲不無功也，將不受纔者爲士有離心也。將貪。瑗頓首云云。

一曰上盛化問。云云。

師氏垂誥以後。不錄，是《勸學篇》。

一卷章草《急就》。云云。

良深，路滯久矣。況今季未，無所多怪，足荒何卹於此。足下志嶠外，有由來及。

然以勢觀之，卿入貴於不令耳。書政當爾。王羲之白。

知以智之所無奈何，不復稍憂，此誠理也。然之懷，何能已已乎？未能得而，書

何所悉？恒深。得近期蹔還，故因教初月日。

吾胡熟縣須水田，卿都可遣儂之。墓不知處，去年儂之者如似是俞進，可問之，

卿不出停此。

親往爲慰。思後諸能數不？想昨咋足以日，此粗佳。二謝叔喪，興公近便索

然。玄度來數日，有疾患，便復未。

阿萬小差，大事問有重慮安佳，行來遇大蕩然，阮公政散耿，懷祖可呼賀祭酒俱。

足下欲同致上虞，一宿還，無所廢。吾初至，便與長史俱行，無不可。吾爲卿任

此聲者，但此懷自不復得關之於時，小大皆佳也，度有近問不？得上虞，甚佳。足下

當能相就不？思面卿，云當來，何能果也？遲散無喻，吾復月當出，以者念示。下

近欲麻紙適成，今付三百寫書，竟訪不？得其人示之。王羲之頓首。

省書，知定疑來，汝居長，謂所養兒雖小，要爲喪主。劉夫人靈坐在堂，政爾遠

來，於禮誠不可近，所以狼狽違迎。汝情地信難忍交，恐性念慮得來，想慰釋奠引，是

以不復思此耳。若汝能割遣無益，得過喪制，遂來居此，乃事宜也。若自量不能違哀

念，須吾等旦夕相喻者，當來，汝當自若。吾意盡此也。

若來，大小祥當復出者，殊更良昌。若汝不出，農當單出，汝能遣農遠行不？宜

皆當自詳計，審日遲望而更未定，殊爲悵恨，不可言。此乃爲汝求宅，謂汝來居止理

軍務，何可久處，而情事不得從意。可歎，可歎！ 終果來居者，故當爲汝求也。以書

示農。

初月二日，羲之頓首。 忽然比年，感遠兼傷，情痛切心。 奈何，奈何！ 念君哀

窮，奄經新故，仰慕崩絕，豈可堪忍！ 比各何似？ 相憂不忘。 當諗消息，以全勉爲

太。 僕衰老，殆是日不如日日，力知問。 王羲之頓首。

思率府朝得書，知問足下差，但尚頓極之，不一，定尋料無。

初月一日，羲之報。 忽然改年，感思兼傷，不能自勝。 奈何，奈何！ 冀更寒諸疾

比復，何似？不得問。多日懸心，不可言。吾猶小差，甚尚劣，力遣不知。羲之報。

卿各何似？先嬴而處至痛，憂弟深重，得之思寬遣。吾并乏劣，自力不報悉，此上可耳。出外解，小分張也。須產往迎，慶思不可言。如靜婢面猶爾，甚懸心。表妹當來，悲慰不言。下家當慰，意令知之。

期小女四歲，暴疾不救，哀愍痛心。奈何，奈何！吾衰老，情之所寄，唯在此等。奄失此女，痛之纏心，不能已已，可復如何！臨紙情酸。

知靜婢猶未佳，懸心。可小須留爾。

十月十五日，羲之頓首。月半，哀傷切心。奈何，奈何！不可居忍。得十三日書，知問，此何似，恒耿耿。吾至匆匆，小佳，更致問。王羲之頓首。

謝范新婦得富春還，諸道路安穩，甚慰懸心。比日涼，即至，平安也。上下集聚，欣慶也。華等佳不？自新婦母子去，寂寞難言，思子輩不可言。

義之死罪。伏想朝廷清和，稚恭遂進鎮，東西齊，想尉定有期也。羲之死死，罪罪。

羲之白。乖違積年，每懷辛苦，痛切心肝，惟同此情，當何居處？羲之腳不踐地

十五年，無由奉展。比之欲奉迎，不審能垂降不？豫唯哽。故先承問。羲之再拜。

再昔來熱，如小有覺。然晝故難堪，知足下患之，云故以圍棊，是不爲患。吾期

爾無佳，自得此熱，憔悴終日，未果如何。王羲之頓首。

五月二十七日，州民王羲之死罪，死罪。此夏復便半時速離，眾情兼至，惟增傷

悼。頃水雨未之有，不審尊體何如，得疾除也不？承近問馳企，民自服橡屑下斷，體

氣便自差強。此物益人，斷下去陟鼇劫樊遠也，以爲良方，出，何是真此之謂。謹及。

員青州白牋，不備。羲之死罪。

寒伏想安和，小大悉佳，奉展乃具。

羲之死罪。見子卿具一一，荒民及惠懷，塗一字。最要也，甚以欣慰，唯願不倦爲

善。承留此生當廣陵任，佳。此生處事以驗，海陵江間，殊令人有懷也。羲之死罪，

死罪。

想元道弘慮平安。羲之頓首。涼，君可不？女差不？耿耿，想比能果，力不。

王羲之頓首，頓首。

驗同罪。一行。

十二月日，羲之白。近復追付期，想先後三字注。皆至。昨得二十七日告，知君故乏劣，腹痛，甚懸情。灾丙，比日復何似？善消息，遲後問復平平，不一一。王羲之白。知尋遣佳信，遲具問。

行當是防民流逸，不以為利耶？此於郡為由上，守郡更尋詳，若不由上命而斷中求紀者，此為以利，卿紀之是也。更尋詳具白。若不由上，縱民所之，恐有知向者流散之患，可無善詳其問。

君欲魟，輒敕給所須告之。得君戲，承念至此年乃未見。太保思一散知。足下歸，乃至孔建安家，熱乃爾往還以十，實非乏所堪。若之不復兩字注。更尅近道，唯命是往。

恐有簿書之煩，益屬所事，可立制。縣不給下笑。二字注。而給饒有之家。開令治國，別許為盛田不平者。嚴制如此，事省而虛實可知，其或非所樂，而絕付給者。

今爲不賦，得里人遂安黃藉，前年皆斯人，非後一條，可歎。今便獨坐。今白鄰信求官，邈等想必可得，君求得當。見書，君萬一不樂，想可共思，得州三字注。數十家，見經營。不爾，無坐此理也。別當以具，慰深共思，不待煩言。

十二月二十日，羲之白。節近，感歎情深。得去月二十三日書，知君故苦，日耿耿，惟善護之爲慰。僕得大寒疾，不堪甚，力還不具。王羲之白。

十四日，昨數信未即取遣，適得孔彭祖書，得其弟都下七日書，說云子暴霍亂亡，人理乃當可耳，悁悁。桓公、周生之痛，豈可爲懸心！ 褚映。

農敬親同日至，至數日耳，道路平安，爲慰。妹且停爲大慶。 懷元。

知弟不果行，吾不佳，面近也。 玠。

適書至也，知足下明還，行復尅面。 王羲之白。

大小佳也，賢兄如猶當小小佳，然下不斷，尚憂之。 僧權。

近所示，欲依上虞，別上申一期。尋案臺報，不聽，上此無道，當戮力於事，不可但役解。故君縣乃是今勝縣，而復以爲難耶？

知足下以界内有此事，便欲去縣，豈有此理？此縣弊久，因足下始有次第耳。

必無此理，便當息意。今敕諸處事及縣者馳書與臺中，論必釋然，故遣旨信示意。

義之頓首白。雨無已，小兒猶小差，力不一一。王羲之頓首。

省告攝功曹事一一，屬以所水寬通，廢守命，必欲肅之，是以間意。其志既立，不

得不必行。　普通三年三月，徐僧權，十五紙。天寶十載三月二十八日，安定故英裝。朝議郎檢校

尚書金部員外郎徐浩。

有僧權字。

與殷侯物示政當爾，不可不，卿定之勿疑。不字注。

季母猶小小不和，馳情。伏想行平康，郄新婦大都小差，卿大小佳。四字別行，縫

上「僧權」字不全。開元十五年跋尾。

近書至也，得十八日書，爲慰。雨遂以二字注。可不？參軍轉差也，懸耿。吾脾

痛制，炙不得力，至患之。欲注不得書，自力數字。縫上「僧權」字不全。開元十五年跋尾。

足下當爲建慮，不可計日前。　僧權。

省示，知足下奉法轉到，勝極此。此散蕩滌塵垢，研遣滯慮，可謂盡矣，無以復

加。四字注。漆園比之殊誕謾如下言也。無所奉設教意政同，但爲形跡小異耳。方

欲盡心此事，所以重增辭世之篤。今雖形係於俗，誠心終日，常在於此。足下試觀其

終。懷克。褚映。

適都，十五日問，清和，傳賊問定寂寂，當是虛也。然始興郡奴屯結不肯出，恐

成，令人邑邑。相官吏長足制之耳。

褚映。雨寒，卿各佳不？諸患無賴，力無，不一。羲之問。

君清瘦，雖篤疾，謂必得治力，豈圖凶問奄至，痛惋情深。半年之中，禍毒至此，

尋念相催，不能已。況弟情何可任？這等荼毒備盡，當何可忍視？言之酸心。

奈何，奈何！可懷君情。此公立德由來，而嬰疾，每以惋慨。常冀積善之慶，當獲潛

佑，契同昔人。尋憶事緬然永絕，哀惋深至，未能喻心。省足下書，情不能已，可復奈

何，絕筆流涕。足下各可爾，復雨可厭，若吾所噉日去，不復辭此意，想足下明必顧

之，遲散。羲之頓首。

是范生及阮公既并微旨，足下謂合損益之耳。不謝二信君情。

義之死罪。累白至也，辱十四日告，慰情。念轉寒，想善平和，下官至匆匆，自力

白。義之死罪。僧權

諸人何似？耿耿。遣冬使白，恐不時至耳。懷克。

奉黄柑二百，不能佳，想故得至耳。肛信不可得，不知前者至不？

云停雲子代萬，頃桓公至，今令荀臨淮權領其府，懷祖都共事已行前。僧權。

月十三日，義之頓首。追傷切割，心不能自勝。奈何，奈何！昨反想至，向來快

雨，想君佳，方得此雨爲佳，深爲欣喜。缺。既乏劣，又頭痛甚，無缺。力不一一。王

義之頓首。

兄靈柩垂至，永惟崩慕，痛貫心膂，痛當奈何！計慈顏幽翳垂三十年，而吾忽

忽，不知堪臨始終不？發言哽絕，當復奈何。吾頃至忽忽，比加下。

昨義之頓首。想創轉差，僕其爾未欲佳，憂憒，力知問。王義之頓首。

長史劉信。三月十三日，義之頓首。近反亦至，念足下哀悼之至，不可勝。更

寒外，足下何如？吾劣劣，力遣知問。王義之頓首。

書雖備至，聚宜有以宣事情。今遣羊參軍西，諸懷所具，必欲一字注。今觀想可

思。今得時面，克今得還也。僧權，繇浩。

義之白。 一日殊不敍濶懷。得書，知足下咳劇，甚耿耿。護之，冀以散，力不一

一。王羲之白。

忽然夏中感懷，冷冷不適，足下復何似？耿耿。吾故不佳，得遠近問不？虞生

知德考故平平，想當轉得散力，每耿耿，不忘懷。足下小大佳不？羲之頓首。

何當來？遲一集。昨見奕十九日三字注。書，二十六日西也。云仁祖服藥石服一

齊，不覺佳，酷羸，至可憂。力知問。王羲之白。

書成，得十一日疏，甚慰。三舍動靜，馳情。先書已具，不得一一。

知汝表出便去，不得見汝，此何可言？想秋必還，恐此書不復及汝，不一一。韓

後有四行字，是晉公章草批。

滉。

九家真慰，鸞開鶴瑞。集客登秦望，書一紙。孔侍郎著作三字缺。朝，當時侍從

庚參軍兄弟三人，輒承命。參軍弟至都，孫道常約孔東遷駒，承命。表曹言如勅侍承

命，謝功曹長旭故夫，謝軸死罪、死罪，奉命輒侍從。塗三字。孔孝廉前吏孔琨死罪，

命違輒侍從。王征東郎易言輒當侍從。孫參軍定伯承命。王逸少字注。頓首。謝七

日登秦望，可俱行，當早也。僧權缺字。

諸患者復何如？懸心。比疏已具，不復一一。桓安西觀自代蜀五。

書匆匆，未得遣信。又獲不知足下問，吾既不快，弱小疾苦甚無，損尚小停，有定

定字注。去日，更與足下相聞。還不具。王羲之白。

兒故未至，不知何久？知足下念。

適書至也，此人須當令埋，想足下可爲停之，故示。王羲之頓首。徐僧權、鎋浩。

六月三日，羲之白。但署，此歲已半，感慨彌深。得二十七日書，知足下安頓，耿

耿。愁增患耶？善消息，吾志匆匆，常恐一夏不可過，不一一。王羲之白。

賊以還，不知遇官軍云何，可深憂之。欲依上虞，初到別上，令勅聽之，縣事不

同，直不相連耳。且奉祠感思悲慟，得書知問，吾之劣力。不一一。王羲之問。僧權。

重熙去具，合子曰與曹諭、謝嶧，吾又下蔡書，一一。足復的清談，六字注。想必

有理耳。長任比得解未。吾與二字注。江生論書，答如此。足下必行二字，思所向示之，要至懷也。須卿示。誠非非字注。復至書言所然於義，故後成之，今不能忘懷。

王逸少頓首敬謝，各可不？欲小集，想集後能果，想曹參軍疾者已往，必能同來。

得告慰。為妹流下斷，以為至慶。吾比日至未果，殊有色想。王羲之頓首。

見私遠二書，皆以遠也。動散即佳，為慰。

足下晚各復何以？恒灼灼。吾恒之，欲不復堪事內然，力不一一。王羲之頓首。

足下各復何以？恒灼灼，故問。王羲之白。

足下似有董仲舒開閉陰陽法，可勑令料付。不雨，憂之深，重珍。謝二侯。三字

別行，翰印。

曹庾王六君別行。僧權。此六字一段。

義之頓首。君不語差也，耿耿。力知問。王羲之頓首。

上下無悉，從妹佳也，得敬和近問不？人有至憂，其疾者令人深憂。隔久，何日

能來？　六字別行。曹參軍。　三字別行，珍哲弟。僧權。　開元五年十五日，陪戎副尉臣張善慶裝。

累書想至，君比各可不？　僕近下數日，匆匆腫劇，數爾進退，憂之轉深，亦不知

當復何治，下由食穀也。　自食穀，少有肌肉。　氣力不勝，更生餘患。　去月盡來，停穀

噉麨，復平平耳。

知玄度在彼，善悉也。　無由見之，此何可言？　今與王會稽丘山陰書借人，想故

當有所得。　又語丘令，臨葬二字注。　必得耳。　縫上僧權

知劉公差，甚慰，甚慰！　知前乃爾委頓，追以怛然，令轉平復也。　阮公近問不？

萬一轉差也。　已上右軍書，都計四百六十五帖也。

小王書

得諸慰意，吾故冀惡尋視汝，又告。　未復東近動靜，馳情。　昨即遣行，爲不至

耶？　如省。　此二字行，僧權。

二十三日，獻之問。　得十九日書，知問。　後何如？　吾故劣力，不一一。　王獻之

問。僧權。

行往遲見卿懷，白聞遊諸縣作，令退悉念音事缺。覽之後復慨然。縫上起居郎臣褚

遂良。

五月十二日，獻之白。節過，感懷深至，念痛傷難勝。得五日告，知君轉勝。甚

慰，甚慰！雨過，此復何如？想消息日平復也。謹。僕近暴不佳，如惡氣，當時極

惡，賴即退耳，故虛劣。匆匆，還不多。王獻之白。

知祖希佳，爲慰慰。數不得其書，云至水門，增深款之。思想轉深，省告，知君亦

同。如今未知面期近遠，此慨可言。惟深保愛。數音問，尋故旨，取君消息。

適得元直二十二日疏，送白鮓，令送十裏，似并猶堪噉。獻之白疏。

信明還，東有還書，願送來已。今分明至著都止，慰之。吾故沉頓，思見之。故

想特能問疾，得來先報之，不能得自致者，旨取車。王獻之答。

獻之白。兄靜息應佳，何以復小惡耶？伏想比消息，理盡轉勝耳。礬石深是可

疑事，兄喜患散，輒發癰，勢爲積，乃不易，願復更思。獻之唯賴消息。內外二字注極

生冷，而心腹中恒無他。此一事是差，但疾源不除，自不得佳。論事當隨宜思之也。

獻之姊性纏綿，觸事殊當不可，獻之方當長愁耳。

獻之白。奉承問，近雪寒，患面疼腫，脚中更急痛，甚馳情，轉和佳，不審尊體復何如？得此諸患小差不？復思何如？幸能服散，故鎮益久，藥何以不更？不審將之遲尋復旨，若獻之弊於淡飲飲，得春風，氣悁亂言，故欲熱服食酒，爲腹可耳。獻之白。

獻之白。承姊故常惡，不審得春氣，復何如冬？馳情。餘安和至寧，此故耳。

獻之白。育等可不？轉思見之，知恩慕不鍾京，僧權。又從申書一行。已前小王書，都計一十四帖。

朱子曰：張彥遠，唐室三相之孫。《唐史》稱其家聚書畫侔祕府。今觀彥遠所錄，信其多矣。然未必皆墨跡，蓋模搨者爾。所錄書語，類多脫誤不倫。雖頗有改益，未得善本盡爲刊正，亦多聞闕疑之義也。今官法帖二王書，頗多同此者，或即彥遠家所蓄，或唐世別本所傳，未可知也。故存其語，以備學者之討閱，而可以互

致其謬焉。彥遠之跡，存於山谷之碑陰，筆畫疎慢，能藏而不能學，乃好事之大弊也。彥遠博學有文辭，乾符中仕至大理卿。

校勘記

〔一〕此卷名爲《二王書語》，萬曆本則爲《釋二王記札》。又，此卷所録二王法書，寶硯山房本與萬曆本相較，目次差別極大，文辭多有不同，校記難作，此付闕如，讀者可參閱有關圖書館所藏萬曆本或四庫本。

〔二〕萬曆本、四庫本《十七帖》前，尚有正文「晉《蘭亭敘》：永和九年，歲在癸丑暮春之初……後之攬者，亦將有感於斯文」十五行、三二九字，文徵明《蘭亭敘》跋小字雙行注文四十二行、八四二字。

寶藏三

集古録目敘并跋

歐陽修

物常聚於所好,而常得於有力之強。有力而不好,好之而無力,雖近且易,有不能致之。象、犀、虎、豹,蠻夷山海殺人之獸,然其齒角皮革,可聚而有也。玉出崑岡流沙,萬里之外,經十餘譯,乃至乎中國。珠出南海,常生深淵。采者腰絙而入水,形色非人,往往不出,則飽鮫魚。金鑛於山,鑿深而穴遠,篝火餱糧而後進,其崖崩窟塞,則遂葬於其中者,率常數十百人。其遠且難,而又多死禍,常如此。然而金玉珠璣,世常兼聚而有也。凡物好之而有力,則無不至也。湯盤孔鼎,岐陽之鼓,岱山、鄒嶧、會稽之刻石,與夫漢魏以來,聖君賢士桓碑、彝器、銘誌〔一〕、序記,下至古文、籀

篆、分隸，諸家之書，皆三代以來至寶，怪奇偉麗，工妙可喜之物。其去人不遠，其取之無禍。然而風霜兵火，湮淪磨滅，散棄于山厓墟莽之間，未嘗收拾者，由好之者少也。幸而有好之者，又其力或不足，故僅得其一二，而不能使其聚也。夫力莫如好，好莫如一。予性頗而嗜古，凡世人之所貪者，皆無欲於其間，故得一其所好于斯。好之已篤，則力雖未足，猶能致之。故上自周穆王已來，下更秦、漢、隋、唐、五代，外至四海九州，名山大澤，窮厓絶谷，荒林破塚，神仙鬼物，詭怪所傳，莫不皆有，以爲《集古録》。以爲傳寫失真，故因其石本，軸而藏之。有卷帙次第，而無時世之先後，蓋有取多而未已，故隨其所得而録之。又以謂[二]聚多而終必散，乃撮其大要，別爲目録，因并載。夫可與史傳正其闕謬者，以傳後學，庶益于多聞。或譏予曰：「物多則其勢難聚，聚久而必散，何區區于是哉[三]？」予對曰：「足吾所好，玩而老焉可也。象犀金玉之聚，其能果不散乎？予固未能以此而易彼也。」

墨池編

四九六

右《孔子廟堂碑》，虞世南撰并書。予爲兒童時，嘗得此碑以學書，時刻畫完好。後二十餘年，復得斯本，則殘闕如此。因感夫物之終獘，雖金石之堅，不能以自久。于是始欲集録前世之遺文而藏之，殆今蓋十有八年，而得千卷，可謂富哉！

右《碧落碑》，在絳州龍興宫。宫有碧落尊像，篆文刻其背，故世傳爲《碧落碑》。據李濬之以爲陳惟玉書，李漢以爲黄公譔書，莫知孰是。《洛中紀異》云：「碑文成而未刻，有二道士請刻。閉門三日，不聞人聲，怪而破户，有二白鴿飛去，而篆刻宛然。」此説尤怪，世多不信也。碑文言「有唐五十三祀，龍集敦牂」，乃高宗總章三年，歲在庚午也。又云：「哀子李訓、誼、譔、諶爲妣妃造石像。」按《唐書》，韓王元嘉有子訓、誼、譔、而無諶，又有幼子納。元嘉以則天垂拱四年見殺，在總章三年立。後十八年，

有子納，不足怪，而不應無諶。蓋史官之闕也。

　　漢張平子墓銘

　　右《漢張平子墓銘》，世傳崔子玉撰并書。按范曄《漢書·張衡傳贊》云：崔子玉稱「衡數術窮天地，制作侔造化」。今銘有此語，則真子玉作也。其刻石二本：一在南陽，一在向城。天聖中，有右班殿直趙球者，知南陽事，在治縣廨，毀馬臺得一石，有文，驗之廼斯銘也。遂龕于聽事之壁。其文至「凡百君子」而止，其後半亡矣。其在向城者，今尚書屯田員外郎謝景初得其半于向城之野，自「凡百君子」已上，其前半亡矣。今以二本相續，其文遂復完，而闕其最後四字。然則昔人爲二本者，不爲無意矣。唐天寶中，有徐方回者，別得二十一字，云是銘最後文，疑球所得南陽之半亡者爾。今不復見，則又云亡矣。惜哉！

　　　　　　　　　　　　　　　　　　四九八

右《龍興寺七祖堂頌》，陳章甫撰，胡霈然書。霈然筆法雖未至，而媚熟可喜。

今上黨佛寺壁有霈然所書，多爲流俗取去，匣而藏之，以爲奇玩，余數于人家見之。其墨蹟尤工，非石刻比也。

千字文

右《千字文》，今流俗多傳此本爲浮屠智永書。考其字畫，時時有筆法不類者，雜於其間，疑其石有亡闕，後人妄補足之。雖識者覽之，可以自擇，然終汩其真，遂去其二百六十五字。其文既無所取，而世復多有所佳者字爾，故輒去其偏者，不以文不足爲嫌也。蔡君謨，今世知書者，猶云未能盡去也。《梁書》言：武帝得王羲之所書《千字文》，令周興嗣以韻次之。今官法帖有漢章帝所書百餘字，其言海鹹河淡之類，蓋前世學書者多爲此語，不獨始於羲之也。

獨孤府君碑

右《獨孤府君碑》，李邕撰，蕭誠書。碑在峴山亭下，余自夷陵徒乾德令，常登峴山讀此碑。爲四面，而一面字完，人家多有之。而余所得蓋二面，故其一面頗有訛闕也。蕭誠書，世數有之，而此尤佳者也。

梁智藏法師碑

右《梁智藏法師碑》，湘東王蕭繹撰銘，新安太守蕭幾作序，尚書殿中郎蕭挹書，世號「三蕭碑」。法師姓顔氏，幾、挹皆稱弟子。衰世之弊，遂至於斯。余於《集古録》而不忍遽棄者，以其字畫粗佳，捨其所短，取其所長，斯可矣。

漢秦君碑首

右《漢秦君碑首》，題云：「漢故南陽太守秦君之碑。」秦君，不知爲何人，碑在南

陽界。中字已磨滅不可識，獨其碑首字大，僅存其筆畫，頗奇偉。蔡君謨甚愛之。

晋樂毅論

右《晋樂毅論》，本在故高紳學士家。紳死，家人初不知惜，好事者往往就閱，或模傳其本，其家遂祕藏之，漸爲難得。後其子弟以其石質錢於富人，而富人家失火，遂焚其石，今無復有本矣，益可惜也。後有「甚妙」二字，吾亡友俞聖書也。《論》與《文選》所載時不同，考其文理，此本爲是，惜其不完也。

瘞鶴銘

右《瘞鶴銘》，題云「華陽真逸撰」，刻于焦山之足。常爲江水所没。好事者，伺水落時模拓而傳之，往往祇得其數字，云「鶴壽不知其幾」而已。世以其難得，尤以爲奇。惟余所得六百餘字，獨爲多也。按，《潤州圖經》以爲王羲之書，字亦奇拔，然不類羲之筆法，而類顏魯公，不知何人書也。華陽真逸是顧況道號，今不敢遂以爲況

者。碑無年月，不知何時。疑前後有人同斯號者也。

秦二世詔

右秦二世詔，李斯篆。天下之事，固有出于不幸，苟有可以用于世[五]，不必皆聖賢之作也。蚩尤作五兵，紂作漆器，不以二人之惡，而廢萬世之利也。小篆之法，出于李斯。斯之相秦，焚棄典籍，遂滅先王之法，而至己之所作，則爲萬世不朽之計，何其愚哉！按《史記》，始皇帝行天下，凡六刻石。及二世立，又刻詔書于其旁，今皆亡矣。獨泰山頂上此詔，僅存數十字耳。今俗傳《嶧山碑》者，《史記》不載。其字特大，不類泰山。存者其本出于徐鉉，又有別本出于夏竦家。自唐封演已言《嶧山碑》非真，而杜甫直謂「棗木篆刻」耳。余友人江休復宦于奉符，常自至泰山頂上，視秦所刻石處，云：「石頑不可鐫鑿，不知當時何以刻也。其四面皆石，無草木，而野火不及，故能苦此之久也。然風雨所剥，其存者僅此數十字而已。」休復，字鄰幾。

右《黄庭經》二篇，皆不著書人姓名。余初得後本，已愛其字不俗，遂録之。既而，又得前本于殿中丞裴造。造，好古君子也，自言家藏此本數世矣。與其藏于家，不若附見予之《集録》，可以傳之不朽也。余因以舊本，較其優劣而并存之，使覽者得以自擇焉。世傳王羲之嘗寫《黄庭經》，此豈其遺法歟？

蔡明遠帖[六]

右《蔡明遠帖》、《寒食帖》附，皆顔魯公書[七]。其印文曰「忠孝之家」者，錢文僖公自號也；「希聖」，錢公字也。又曰「化鶴之系」者，丁崖相印也；「潤州觀察使」者，錢惟濟也。

小字説文字源

右《小字説文字源》，郭忠恕書。忠恕者，五代漢周之際，爲湘陰公從事。及事皇朝，其事見《實録》。頗奇怪此人但知有小篆，而不知其楷法尤精。然其楷字亦不見刻石者，蓋惟有此耳，故尤可惜也。五代干戈之際，學校廢，是謂君子道消之時，然猶有忠恕者。國家爲國百年，天下無事，儒學盛矣，獨于字書忽廢，幾于中絶。今求如忠恕小楷不可得矣，故予每與君模歎息于此也。石在徐州。

麻姑壇記

右《麻姑壇記》，顔真卿撰并書。顔公忠義之節，皎如日月。其爲人尊嚴剛勁，類其筆畫〔八〕。而不免惑于神仙之説，釋老之爲，斯民患也深矣。

無名篆

右無名篆，在福州永泰縣觀音院後山上。世俗多傳以爲仙篆。太常博士黄孝

立，閩人也，嘗爲余言，其山無名而甚高峻，石皆頑，無復鑴刻之跡，如人以手畫而成文，文隨員石之形旋布之，如車輪循環，莫知其首尾。又言，孝立常至廣州，南蕃人以夷法事天，日夕焚香，拜金書字圖號爲天篆者，正類此，然不能曉也。今人亦有以道家言譯之者，曰「勤道守三一，中有不死術」。亦莫知其是非也。

石鼓文

右《石鼓》，在岐陽。初不見稱于前世[九]，至唐人始盛稱之，而韋應物以爲周文王之鼓，至宣王刻詩爾。韓退之直以爲宣王之鼓。在鳳翔孔子廟中，鼓有十。先時散棄于野，鄭餘慶置于廟，而亡其一。皇祐四年，向傳師求于民間，得之十鼓乃足。其文可見者四百六十五，磨滅不可識者過半。余所集録，文之古者，莫先于此。然其可疑者三四，今世所有漢桓帝時碑，往往尚在，距[一〇]今未及千歲，而磨滅十有八九[一一]。此鼓按太史公《年表》，自宣王共和元年至今嘉祐八年，實千有九百一十四年，鼓文細而刻淺，理豈得存？此其可疑者一也。字古而有法，其言與《雅》、《頌》

同文，而《詩》《書》所傳之外，三代文章真跡在者，惟此而已。然自古以來[二二]，博古好奇之士，皆略而不道。此其可疑者二也。隋氏藏書最多，其志所録，秦始皇刻石、婆羅門外國書皆有，而獨無石鼓。遺近録遠，不宜如此。此其可疑者三也。前世傳記所載，古遠奇怪之事，類多虛誕而難信，況傳記不載，不知韋、韓二君何據而知爲文、宣之鼓也。隋唐古今書籍粗備，豈當時猶有所見，而今不見之耶？然退之好古不妄者，余姑取以爲信爾。至如字畫，亦非史籀不能也。

新驛記

右《新驛記》，李陽冰篆，在今滑州驛中。其陰有銘曰：斯去千載，冰生唐時。冰今又去，後來者誰。後千年有人，吾不知之。後千年無人，當盡于斯。嗚乎！郡人爲吾寶之，不知作者爲誰。然賈躭常爲李騰序《説文字源》，盛稱冰此記。躭爲滑刺史，因見斯記而稱之耳。陽冰所書，世固多有可愛者，不獨斯記也。

右《流杯亭侍宴詩》者，唐武后久視元年，幸汝州溫湯〔一三〕，群臣應制詩也，李嶠序，殷仲容書。開元中，汝水壞其亭，碑亦沉沒〔一四〕。正元中，陸長源爲刺史。以爲嶠序、仲容書絶代之寶也〔一五〕，廼爲造亭立碑，自記其事於碑陰。武氏亂唐，毒流天下，其遺跡宜爲唐人所棄。而長源，當時賢者，區區於此，何哉〔一六〕？然予今又錄之者，特以仲容書爾〔一七〕，是以君子患乎多愛。

盧舍那珉像碑

右《盧舍那珉像碑》，蔡有鄰書，在定州。唐世能八分，韓擇木等四家爲最，而有鄰獨爲難得。慶曆中，今昭文相公在定州爲予得此本，予所集錄，自非君子共成之，不能若是之多也。

干禄字樣模本

右《干禄字樣》模本，顏真卿書，楊漢公模。真卿所書乃大曆九年刻石，至開成中，遽已訛闕。漢公以謂，工人用爲衣食之業，故模多而速損者，非也。蓋公筆法爲世楷模，而字畫辨正譌謬，尤爲學者所資，故當時盛傳於世，所以模多爾，豈止爲工人衣食業耶？今世人所傳，乃漢公模本。而大曆真本，以不完，遂不復傳。若顏公真跡，今世在者，得其零落之餘，藏之足以爲寶，豈問其完不完也。故余并録二本并藏之，亦欲俾覽者知模本多失真也。

有道先生葉公碑

右《有道先生葉公碑》，李邕撰并書。余集古所録李邕書頗多，最後得此碑于蔡君謨。君謨善論書，爲余言，邕之所書，此最爲佳也。

右《蒙州普光寺碑》。蒙州者，漢南陽郡之育陽縣也。應劭曰：育水出弘農盧氏，南入于沔。故後人于育加「水」爲淯陽。西魏置蒙州。隋仁壽中，改爲淯州，又爲淯陽郡。唐爲縣，屬金州。碑仁壽元年建，猶曰蒙州，既而遂改淯州矣。碑無書撰人名氏，而筆畫遒美，玩之忘倦。蓋開皇、仁壽以來，碑碣字書多妙，而往往不著名氏。惟丁道護所書常自著之，然碑石在者尤少，予與蔡君謨惜之。自大業以後，率更與虞世南書始盛，既接于唐遂大顯矣。

吴季子墓碑

右《吳季子墓銘》，自前世相傳，以爲孔子所書。據張從紳記云：舊石湮滅。開元中，玄宗命殷仲容搨模[一八]其書以傳。然則開元之前，已無本[一九]矣。至大曆中，蕭定又刊于石，則轉相傳模，失其真遠矣。按，孔子平生未嘗至吳，以《史記·世家》

考之，其歷聘諸侯，南不踰楚。推期歲月，蹤蹟未嘗過吳，不得親銘季子之墓。又其字特大，非古簡牘所容。第以其傳也久[二〇]，不可遽廢，故録之以俟博識君子。

安公美政頌

右《安公美政頌》，房璘妻高氏書。安公者，名庭堅，其事蹟非奇，而文辭亦匪佳，惟其筆畫遒麗，不類婦人所書。余所集録亦博矣，而婦人之筆著于金石者，高氏一人而已。然予常與蔡君謨論書，謂書之盛，莫盛于唐；書之廢，莫廢于今。予之所録，如于頔、高駢[二一]、陳遊環等書皆有，蓋唐之武夫悍將暨楷書手輩字皆可愛。今文儒之盛，其書屈指可數者無三四人，非皆不能，蓋忽而不爲爾。唐人書見于今而名不知于當時者，如張師丘、繆師愈之類，蓋又不可勝數也。非予録之，則將遂泯然于後世矣。余于集古，不爲無益也夫。

右《啟法寺碑》，丁道護書。蔡君謨云：「此書兼後魏遺法，與楊家本微異。」隋唐之間，善書者眾，皆出一法，道護所得最多。楊本開皇六年去此十七年，書當益老亦稍縱也。蔡君謨，博學君子也，于書尤稱精鑒，予所藏書，未有不更其品目者，謂道護所書如此。隋之晚年，書學尤盛，吾家率更學虞世南，皆當時人也，後顯于唐，遂為絕筆。予所集錄開皇、仁壽、大業時碑頗多，其筆畫率皆精勁，而往往不著名氏，每執卷惘然，為之歎息。惟道護能自著之，然碑刻在者尤少。予家《集錄》千卷，止有此爾。有太學官楊褒者，喜收書，獨其所書《興國寺碑》，是梁正明中人所藏，君謨所謂楊家是也。欲求其本而不知碑所在。然不難得則不足為佳物，古人亦云百不為多、一不為少者，正謂此也。

辯正禪師塔院記

右《辯正禪師塔院記》，徐嶠書。嶠書誠能行筆，而少意思。往時石曼卿屢稱嶠書，曼卿多顏、柳筆法，其書與嶠不類而遠過之，不知何故喜嶠書也。余當曼卿在時，猶未見嶠書，但聞其所稱。曼卿歿久，始得此書，遂錄之爾。

遺教經

右《遺教經》，相傳云羲之書，僞也，蓋唐世寫經手所書爾。唐時佛書今存者，大抵書體皆類此，第其精粗不同爾。近有得唐人所書經，題其一云薛稷，一云僧行敦書者，皆與二人他所書不類，而與此頗同，即知寫經手所書也。然其字亦可愛，故錄之。蓋今世士大夫筆畫自能髣髴乎此者鮮矣。

右《雙溪院記》，徐鉉書。鉉與其弟鍇皆能八分、小篆，而筆法頗少力。其在江南，皆以文翰知名，號「二徐」，爲學者所宗。蓋五代干戈之亂，儒學道喪，而二君能自奮然，爲當時名臣。而中國既苦于兵，四方僭僞割裂，皆褊迫擾攘不暇，獨江南粗有文物，而二君者優游其間。及宋興，違命侯來朝，二徐得爲王臣。中朝人士皆傾慕其風采，蓋亦有以過人者，故特録其書爾。若小篆，則與鉉同時有王文秉者，其筆甚精勁，然其人無所聞也。

湖州石記

右《湖州石記》，文字殘闕，其存者僅可識讀，考其所記，不可詳也。惟其筆畫奇偉，非顏魯公不能書也。公忠義之節，明若日月，堅若金石，自以可光後世，而傳無窮，不待其書然後不朽。然公所至，必有遺跡，故今處處有之。唐人筆跡見於今者，

惟公爲最多。視其巨書深刻，或托于山厓，其意未嘗不爲無窮計也，蓋亦其趣好所樂爾〔二二〕。其在湖州所書，爲世所傳者，惟《干禄字書》、《放生池碑》，尚多見於人家。而《干禄字書》乃楊漢公模本，其真本以訛闕遂不復傳，獨余《集録》有之。唯好古君子〔二三〕，知前人用意之深，則其湮沉磨滅之餘，尤爲可惜者也。

高重碑

右《高重碑》，元裕撰，柳公權書。唐世碑刻，顔、柳二公書尤多，而字體、筆畫往往不同。雖其意趣或出于臨時，而亦係于模勒之工拙，然其大法則常在也。此碑字畫鋒力俱完，故特爲佳，矧其墨跡，想宜何如也〔二四〕。

魯孔子廟碑

右《魯孔子廟碑》。後魏、北齊時，書多若此，筆畫不甚佳，然亦不俗。而往往相類，疑其一時所傳，當自有法。又其點畫多異，故録之，以備廣覽。

陰符經序

右《陰符經序》，鄭澣撰，柳公權書。唐世碑碣，顔、柳二家書最多，而筆法往往不同。雖其意趣或出于臨時，而模勒鐫刻，亦有工拙。公權書《高重碑》，余特愛模者不失其真，而鋒鋩皆在。至《陰符經序》，則蔡君謨以爲柳書之最精者，云善能藏鋒，與予之説正相反。然君謨書擅當時，其論必精，故爲誌之。

麻姑仙壇記

右小字《麻姑壇記》，顔真卿撰并書。或疑非魯公書，魯公喜書大字，余家所藏顔氏碑最多，未嘗有小字者。惟《干禄字書》注最爲小字，而其體法與此不同。蓋《干禄》之注，持重舒和而不局促。此記遒峻緊結，尤爲精悍，此所以或者疑之者也。余初亦頗以爲惑，及把玩久之，筆畫巨細皆有法，愈看愈佳。然後知非魯公不能書也，故聊誌之，以釋疑者[二五]。

辨石鍾山記

右《辨石鍾山記》，并《善權寺詩》、《遊靈巖記》附。覽三子之文，皆有幽人之思，跡其風尚，想見其人。至于書畫，亦皆可喜。蓋自唐以前，賢傑之士，莫不工於字書，其殘篇斷稿，爲世所寶，傳于今者，何可勝數？彼其事業，超然高爽，不當留情于此小藝。豈其習俗承流，家爲常事，抑學者由有師法，而後世媮薄，漸趨苟簡，久而遂至于廢絕歟？今世士大夫務以遠業自高，忽書爲不足學，往往僅能執筆，而間有以書自名者，世亦不甚知爲貴也。至於荒林敗塚，時得埋藏[二六]之餘，皆當時碌碌無名子，然其筆畫有法，往往今人不及，茲甚可歎也。《辯石鐘山記》字畫在二者間頗爲劣，而亦不爲俗態，皆忘憂之佳玩也。

去思碑

右《虞城李令去思頌》，李白文，王遹篆。唐世以書自名者多，而小篆之學不數

家，自陽冰獨擅，後無繼者，其前惟有《碧落碑》，而不見名氏。逖，開元、天寶時人，在陽冰前，而相去不遠，亦工八分[二七]，然當時不甚知名。雖字畫不爲工，而一時未有及者，所書篆字惟有此爾，世亦罕傳。余以集錄之勤且博，僅得此爾。今世以小篆名家，如邵不疑、楊南仲、章友直，問之，皆云未嘗見也。

尊勝經

右《尊勝經》，于僧翰書。僧翰筆畫雖遒勁，然去夫[二八]分、隸之法遠矣。所以錄者，亦自成一家，而爲流俗所貴，故聊著之，庶知博采之不遺爾。

漢殘碑

右漢殘碑，不知爲何人所存者。纔三十二字，不復成文，惟云「高自幼」，知其名高。又云「漢中興」，復知其爲後漢時人。而隸字在者，甚完體質淳勁，非漢人莫能爲也，故錄之。

墨池編

秦篆遺文

右秦篆遺文，纔二十一字。曰：「於久遠矣，如後嗣焉，成公盛德臣去疾。御史大夫臣斯。」其文與《嶧山碑》、《太山刻石》、《二世詔語》同，而字畫皆異，惟《太山》爲真李斯篆爾。此遺或曰：麻溫故學士於登州海上得片木有此文，豈杜甫所爲棗木篆刻肥失真者耶？

杜濟墓誌銘

右《杜濟墓誌銘》，但云顏真卿撰，而不云書。然其筆法，非魯公不能爲也。蓋世頗以爲非顏氏書，更俟識者辨之。

杜濟神道碑

右《杜濟神道碑》，顏真卿撰并書。藝之至者，如庖丁之刀，輪扁之斲，無不中

五一八

也。顏魯公之書，刻於石者多矣，而有精有粗，雖他人皆莫可及。然在其一家，自有優劣，余意傳模鐫刻之有工拙也。而此碑字畫遒勁，豈傳刻不失其真者，皆若是與？碑已殘缺，銓次不能成文，第錄其字法爾。

　　神龜造像碑記

　　右《神龜造像碑記》，魏神龜三年立。余所集錄，自隋以前碑誌，皆未嘗輒棄者，以其時有所取於其間也。然患其文辭鄙淺，又多言浮屠，然獨其字畫往往工妙，惟後魏、北齊差劣，而又字法多異，不知其何從而得之，遂與諸家相戾。亦意其夷狄昧於學問，而所傳訛謬爾，然錄之以資廣覽也。此碑字畫時時遒勁，尤可佳也。神龜，孝明年號。按《魏書》：神龜三年七月辛卯改元正光。而此碑是月十五日立，不知辛卯是其月何日也，當俟治曆者推之。

十八家法帖

右世传十八帖者，实二十五帖，盖书者实十八家尔。而流俗又自有羲之十八帖，然皆出於官法帖也。太宗皇帝时，遣使者天下购募前贤真迹，集以为法帖十卷，镂板而藏之。每有大臣进登二府者，则赐以一本，其後不赐。或传板本在御书院，往时禁中火灾，板被焚，遂不复赐。或云板今在，但不赐尔。故人间尤以官法帖为难得，此十八家者，盖官法帖之尤精者也。余得自薛公期，云是家藏旧本，颇真。今世人所有，皆转相传模者也。

裴大智碑

右《裴大智碑》，李邕撰，萧诚书。诚以书知名当时，今碑刻传於世颇少，余《集录》所得，纔数本尔。以余之博采而得者止此，故知其不多也。然字画、笔法多不同，疑摹刻之有工拙。惟此碑及《独孤册碑》，字画同而最佳。《册碑》在襄阳而不完，可

惜也。二碑皆李邕撰而誠書。

興唐寺石經藏讚

右《興唐寺石經藏讚》，皆其作者自書，而八分者數家，惟蔡有鄰著其姓名。有鄰名重當時，杜甫嘗稱之於詩。有爲阮咸所書小字，與三代器銘何異？可謂名實相稱也。余家《集録》有鄰書頗多，皆不若此《讚》，故尤寶之。余初不識書，因集古著録，所閱既多，遂稍識之，則人其可不勉強於學也。

小篆千字文

右小篆《千字文》者，江南人王文秉書。其後云「大唐庚申歲」者，建隆元年也。僞唐李煜自周師取淮南，畫江爲界以稱臣，遂削去年號，奉周正朔。然世宗特許其稱帝，故文秉由稱唐，而不書年號，直書「庚申歲」也。文秉在江南，篆書遠過徐鉉，而鉉以文學名重當時，文秉人罕知者。學者皆云，鉉筆雖未工而有字學，一點一畫皆有

法也。文秉所書，獨余《集録》屢得之，此本得於太學楊南仲。《紫陽石磬銘》者，張獻撰，亦文秉書也。

玄靜先生碑

右《玄靜先生碑》，柳識撰，張從申書，李陽冰篆額。唐世工書之士多，故以書知名者難，自非有以過人者不能也。然而張從申以書得名於當時者，何也？從申每所書碑，李陽冰多爲之篆額，時人必稱爲「二絕」，其爲世所重如此。余以集録古文，閱書既多，故雖不能書，而稍識字法。從申所書，棄者多矣，而時録其一二者，以名取之也。夫非眾人之所稱，任獨見以自信，君子於是眚之，故特録之，以待知者。

射堂記

右《射堂記》，顏真卿書。魯公在潮州所書，刻於石者，余家《集録》多得之。惟《放生池碑》字畫完好。如《干禄字書》之類，今已殘缺，每爲之嘆息。若《射堂記》

者，最後得之。今僕射相公筆法精妙，數爲余稱，顔氏書《射堂記》最佳，遂以此本遺

余。以余家所藏諸本較之，惟《張敬因碑》與斯記爲尤精勁，惜其皆殘缺也。

率更臨帖

右率更臨帖。吾家率更蘭臺，世有清德，其筆法精妙，乃其餘事。豈止士人模

楷，雖海外夷狄皆知爲貴。而後裔所宜勉旃，庶幾不殞其美也。

楊公舊隱碣

右楊公舊隱碣，胡證撰，黎烱書，李靈省篆額。唐世篆法，自李陽冰後，寂然未有

顯於當時，而能自名家者。靈省所書楊公碣，筆畫甚可佳。既不顯聞於人，亦不見於

他處。以余家所藏之博，而見於録者唯此，雖未爲絶筆，亦可惜哉。嗚呼！士有負

其能而不爲人所知者，可勝道哉。

漢稿長蔡君頌碑

右《漢稿長蔡君頌碑》，在鎮府故天章閣。待制楊畋嘗爲余言：「漢時隷書在者，此最爲佳。」畋自言平生惟學此字，余不甚識隷，因畋言，遂遣人之常山求得之，遂入于録。

陰符經

右《陰符經》，郭忠恕書。篆法自唐李陽冰後，未有臻於斯者。近時頗有學者，曾未得其髣髴也。《實録》言：忠恕死時甚怪。豈亦異人乎？其楷書尤精也。

玄隱塔銘

右《玄隱塔銘》，徐浩撰并書。嗚呼！有幸有不幸者，視其所託與所遭如何爾。《詩》、《書》遭秦，不免煨燼。而浮屠、老子以託於字畫之善，遂見珍藏。余於《集録》

屢誌此言，蓋慮後世之疑余也。比見當時知名士，方少壯，時力排異說。及老病畏死，則歸心釋、老，反恨得之晚者，往往如此，可勝歎哉！

陳張惠湛墓誌銘

右《陳張惠湛墓誌銘》，不著書撰人名氏。陳隋之間，字書之法極於精妙，而文章頗壞，至于鄙俚，豈其時俗樊薄，士遺其本而逐其末乎？余家《集錄》所見稍多，自開皇、仁壽而後，至唐高宗已前，碑碣所刻，往往不減歐、虞，而多不著名氏，如《鉗耳君清德頌》。或有名而其人不顯，如丁道護之類，不可勝數也。惠湛，陳人，至唐太宗時始改葬爾。其銘刻字畫，遒勁有法，玩之忘倦，惜乎不知爲何人書也。

西嶽大洞張尊師碑

右《西嶽大洞張尊師碑》，王延齡撰，李慈書。尊師名敬忠，其事跡余無所取，所錄者以慈書爾。慈之書，兼虞、褚而遒勁可喜，然不知爲何人，以其書未必不見稱於

世，蓋唐人善書者多，遂不得獨擅。既又無他可稱，遂至泯然於後世。以余《集録》之博，慈所書碑秖得此爾，尤爲可惜也。

石壁寺鐵彌勒像頌

右太原府交城縣《石壁寺鐵彌勒像頌》者，林鶚撰，參軍房璘妻高氏書。余所集録古文，自周秦以下，訖於顯德，凡爲千卷，唐居其十七八。其名臣顯達，下至山林幽隱之士所書，莫不皆有，而婦人之書，唯此高氏一人爾。然其所書刻石存于今者，惟此頌與《安公美政頌》爾。二碑筆畫字體遠不相類，殆非一人之書，疑模刻不同，亦不應相遠如此，或好事者寓名以爲奇也，識者當辨之。

周穆王刻石

右周穆王刻石，曰「吉日癸巳」，在今贊皇縣壇山上，壇山在縣南十三里。《穆天子傳》云：「穆王登贊皇以望臨城，置壇此山，遂以爲名。」《圖經》云：「癸巳誌其日也。」

又別有四望山者，云是穆王所登。據《穆天子傳》，但云登山，不云刻石，然字畫亦奇怪。土人謂壇山爲馬蹬山，以其已字形類也。慶歷中，宋尚書祁在鎮陽，遣人於壇山模此字，而趙州守將武臣也，遂命工鑿山取其字，龕于州廨之壁，聞者爲之嗟惜也。

右小法帖。近時有尚書郎潘師旦者，以官法帖私自模刻於家，爲別本，已行于世。余因分以爲類，散入《集録》諸帙，而程邈、衛夫人、鍾繇、王廙、宋儋，皆以小字爲一類於此。余嘗辨鍾繇《賀捷表》爲非真，而此帖字畫、筆法皆不同。傳模不能不失本體，以此真偽尤爲難辨也。

右晋賢法帖。太宗萬機之餘，留情翰墨，常詔天下購募鍾、王真跡，集爲法帖十卷，模刻以賜群臣。往時故相劉公沆在長沙，以官法帖鏤板，遂布於人間。後有尚書

郎潘師旦者，又擇其尤精者，別爲卷第，與劉氏本并行。至余集録古文，不敢輒以官本參入私集，遂於師旦所傳，又取其尤者，散入《録》中。俾夫啟帙披卷者，時一得之。把玩欣然，所以忘倦也。

唐崔敬嗣碑

右《崔敬嗣碑》，胡皓撰，郭謙光書。崔氏爲唐名族，而敬嗣不顯。皓爲昭文館學士，然亦無聞其事實。文辭皆不足多采，而余録之者，以謙光書也。其子畫、筆法不減韓、蔡、李、史四家，而名獨不著，此余屢以爲嘆也。

韓城鼎銘

右，原甫既得鼎韓城，遺余以其銘。而太常博士楊南仲能讀古文篆籀，爲余以今文寫之，而缺其疑者。原甫在長安所得古奇器物數十種，亦自爲《先秦古器記》。原甫博學，無所不通，爲余釋其銘以今文，而與南仲時有不同。故并著二家所解，以候

博識君子，具之如左。

莆陽蔡襄曰：嘗觀石鼓文，愛其古質，物象形勢，有遺思焉。及得原甫鼎銘，又知古之篆字，或多或省，或移之左右上下，惟其意之所欲，然亦有工拙。秦漢以來，裁歸一體，故古文所見者正此。惜夫！

鄭預注多心經

右鄭預注《多心經》，不著書人姓氏，疑預自書。蓋開元、天寶之間，書體類此者數家，如《搗練石》、《韓公井記》、《洛祠志》皆一體，而皆不見名氏。此經字，不減三記，而注尤精勁，蓋他處未嘗有，故錄之而不忍棄。剁釋氏之書，因字而見錄者多矣，余每著其所以錄之意，覽者可以察也。

唐人臨帖

右唐人所臨諸家法帖一卷。其前數帖類顏真卿所書，蓋其筆畫精勁，他人未易

臻此。按《唐書》言，褚無量常請以當時所藏奇書名畫，命宰相以下跋尾，而玄宗不許。此乃有宋璟等列名于後，又頗有訛謬，豈後人妄增加之也？然要爲可覩，何必窮較其真偽。今流俗所傳鍾、王遺跡，多不同，然時時各有所得，故小小傳寫失真，不害爲佳物。由是悉取前後所得諸家法帖，分入《集録》，蓋以資博覽云。

蘭　亭

　　右《蘭亭序》，世所傳本尤多，而皆不同。蓋唐諸家所臨也，其轉相傳模，失真彌遠，然時時猶有可喜處，豈其筆法或得其一二耶？想其真蹟，宜如何也。世言真本葬在昭陵。唐末之亂，昭陵爲溫韜所發，其所藏書畫，皆剝取[二九]其裝軸金玉而棄之，於是魏晉以來諸賢墨跡，遂復流落於人間。太宗皇帝時購募所得，集以爲十卷，俾模傳，以分賜近臣，今公卿家所有法帖是也。獨《蘭亭》真本亡矣，故不得列於法帖[三〇]。余今所得，皆人家舊所藏者，雖筆畫不同，姑并列之，以見其各有所得。至於真偽優劣，覽者當自擇焉。其前一本，流俗所傳，不記其所得。其二得于殿中丞王廣淵，其三得于故

相王沂公家。又有別本在定州民家，各自有石，較其本纖毫不異，故不復録。其四得于三司蔡襄君謨[三一]。世所傳本不出乎此，其或尚有所傳，更俟博采。

予謂∷顏公書，如忠臣烈士、道德君子，其端嚴尊重，人初見而畏之，然愈久而愈可愛也。其見寶于世者不必多，然雖多而不厭也，故雖其殘缺，不忍棄之。

右楊凝式題名，并李西臺詩附。自唐亡道喪，四海困于兵戈。及聖宋興，天下復歸於治，蓋百有五十餘年。而五代之際，有楊少師∷建隆以後，稱李西臺。二人者，筆法不同，而書名皆爲一時之絶，故并列于此。

右《美原夫子廟碑》，縣令王岊字山甫撰并書。碑不知在何縣。岊，天寶時人，

字畫奇怪，初無筆法，而老逸不羈，時有可愛，故不忍棄之，蓋書流之狂士也。文字之學，傳自三代以來，其體隨時變易，轉相祖習，遂以名家，亦烏有定法耶？至魏、晉以後，漸分真、草。而羲、獻父子，爲一時所尚，後世言書者，非此二人，則皆不爲法。其藝誠爲精絕，然謂必爲法，則初何所據？所謂天下孰知其正法哉？噐書故自放於怪逸矣，聊存之，以備博覽。

王獻之法帖

右王獻之法帖。余嘗喜覽魏、晉以來筆墨遺跡，而想前人之高致也。所謂法帖者，其事率皆弔哀候病、敘睽離、通訊問，施於家人朋友之間，不過數行而已。蓋其初非用意，而逸筆餘興，淋漓揮灑，或妍或醜，百態橫生。披卷發函，爛然在目，使人驟見驚絕。徐而視之，其意態如無窮盡，故使後世得之，以爲奇玩，而想見其人也。至于高文大策，何嘗用此！而今人不然，至或棄百事，弊精疲力，以學書爲事業，用此終老而窮年者，是真可笑也。

右《張仲器銘》四，其文皆同，而轉注偏傍左右或異，蓋古人用字如此爾。嘉祐中，原父在長安，獲二古器于藍田，形制皆同，有蓋，而上下有銘。甚矣，古人之爲慮遠也，知夫物必有敝，而百世之後，埋没零落，幸其一在，尚冀或傳爾。不然，何丁寧重復，若此之煩也。《詩·六月》之卒章曰：「侯誰在矣，張仲孝友。」蓋周宣王時人也，距今寔千九百餘年，而二器始復出。原父藏其器，余録其文。蓋仲與吾二人者，相期於二千年之間，可謂遠矣。方仲之作斯器也，豈必期吾二人者哉！蓋久而有相得者，物之常理爾。是以吾君子於道，不汲汲而志常在於遠大也。原父在長安，得古器數十，作《先秦古器記》。而張仲之器，其銘文五十有二，其可識者四十一，具之如左。其餘以俟博學君子。

懷素法帖

右懷素，唐僧，字藏真，以草書擅名當時，而尤見珍於今世。予嘗謂，法帖者乃晉魏時人施於家人朋友，其逸筆餘興，初非用意，自然可喜，後人乃棄百事而以學書爲事業，至終老窮年，疲敝精神，而不以爲苦者，是真可笑也。懷素之徒是也。

朱子曰：永叔於慶曆、嘉祐間，爲天下儒宗，歷諫垣外內制，力足以充其所好，故能裒集之多[三]，余常恨不得游目於其間也。雖好與之并，而力輒如毛，不足以取，若窮者之思珍膳，終莫致焉。《集古跋》固多，不可全録，其議論及書者則録之[三]。

校勘記

〔一〕「銘誌」，萬曆本、四庫本作「銘詩」。

〔二〕「又以謂」，萬曆本、四庫本作「又以爲」。

〔三〕「何區區于是哉」，萬曆本、四庫本作「何必區區于是哉」。

〔四〕「予固未能以此而易彼也」後，萬曆本、四庫本尚有「盧陵歐陽修撰」。

〔五〕「苟有可以用于世」，萬曆本、四庫本尚有「苟有可以用于世」。

〔六〕蔡明遠帖」，萬曆本、四庫本作「唐顏真卿帖大曆中」（「大曆中」爲小字注文）。

〔七〕萬曆本、四庫本「皆顏魯公書」下，尚有「魯公後帖，流俗多傳，謂之《寒食帖》」之文。

〔八〕「類其筆畫」，萬曆本、四庫本作「象其筆畫」。

〔九〕萬曆本、四庫本「初不見于前世」前，尚有「石鼓」二字。

〔一○〕「距」字，萬曆本、四庫本作「其去」。

〔一一〕「而磨滅十有八九」前，萬曆本、四庫本作「大書深刻，而磨滅十猶八九」。

〔一二〕「然自古以來」，萬曆本作「然自漢以來」，四庫本同此。又，歐陽修《集古録·石鼓文》尾句「亦非史籀不能也」後，尚有注文三行（四庫本同此），此不具録。

〔一三〕「幸汝州溫湯」，萬曆本、四庫本作「幸臨汝陽留宴」。

〔一四〕「開元中，汝水壞其亭，碑亦沉没」，萬曆本、四庫本作「開元十年，汝水壞亭，碑亦沉

〔一五〕「陸長源爲刺史。以爲嶠序、仲容書絕代之寶也」，萬曆本、四庫本作「刺史陸長源以
廢」。

〔一六〕「而長源，當時賢者，區區於此，何哉」，萬曆本、四庫本作「而長源，當時號稱賢者，乃獨區區於此，何哉」。

〔一七〕「然予今又錄之者，特以仲容書爾」，萬曆本、四庫本作「然予今又錄之，蓋亦以仲容之書可惜」。

〔一八〕「榻模」，萬曆本、四庫本作「模榻」。

〔一九〕「無本」，萬曆本作「有本」，四庫本同此。據文義，當以「有本」爲是。

〔二〇〕「第以其傳也久」，萬曆本、四庫本作「第以其名傳之久」。

〔二一〕「高駢」後，萬曆本、四庫本尚有「下至」二字。

〔二二〕「蓋亦其趣好所樂爾」，萬曆本作「蓋亦趣好所樂爾」，四庫本作「蓋亦有趣好所樂爾」。

〔二三〕「唯好古君子」，萬曆本、四庫本作「唯好古之士」。

〔二四〕《高重碑》尾句「想宜何如也」後，萬曆本尚有「治平元年正月二十五日書」等文字，四庫本同此。

爲嶠之文、仲容之書，絕代之寶也」。

〔二五〕《麻姑仙壇記》尾句「以釋疑者」後，萬曆本尚有「治平元年二月六日書」等文字，四庫本同此。

〔二六〕「埋藏」，萬曆本、四庫本作「埋没」。

〔二七〕萬曆本、四庫本無「亦工八分」之載。又，此《去思碑》尾句後，萬曆本、四庫本皆有「治平元年二月七日書」。

〔二八〕「去夫」，萬曆本、四庫本作「失」。

〔二九〕「剝取」，萬曆本、四庫本作「剔取」。

〔三〇〕萬曆本「故不得列於法帖」後，尚有「以傳」二字。

〔三一〕「蔡襄君謨」，萬曆本、四庫本作「蔡給事君謨」。

〔三二〕「故能裒集之多」，萬曆本、四庫本作「故多所裒集」。

〔三三〕萬曆本、四庫本所録歐陽修《集古録》目次多有不同，謹列於下（目録下，時代等小字注文，則闕而未載）：《集古録自序》、《周穆王刻石》、《周石鼓文》、《周韓城鼎銘》、《周張仲器銘》、《秦二世詔》、《之罘山秦篆遺文》、《東漢張平子墓銘》、《晉樂毅論》、《晉蘭亭脩禊序》、《晉黃庭經》、《晉十八家法帖》、《晉王獻之法帖》、《晉賢法帖》、《梁智藏法師

碑》、《梁瘞鶴銘》、《陳僧智永千字文跋》、《陳張惠湛墓誌》、《後漢棗長蔡君頌碑》、《後漢秦君碑首》、《後漢殘碑》、《後魏神龜造碑像記》、《後魏魯孔子廟碑》、《唐孔子廟堂碑》、《隋蒙州普光寺碑》、《隋丁道護啓法寺碑》、《唐九成宮醴泉銘》、《唐龍興宮碧落碑》、《唐崔敬嗣碑》、《隋有道先生葉公碑》、《唐西嶽大洞張尊師碑》、《唐蔡有鄰盧舍那珉像碑》、《唐鄭預注多心經》、《唐龍興寺七祖堂頌》、《唐石壁寺鐵彌勒像頌》、《唐美原夫子廟碑》、《唐裴大智碑》、《唐安公美政頌》、《唐徐浩玄隱塔銘》、《福州永泰縣無名篆》、《唐顏真卿帖》、《唐顏真卿書殘碑》、《唐顏真卿麻姑仙壇記》、《唐顏真卿小字麻姑仙壇記》、《唐顏真卿射堂記》、《唐顏真卿千禄字樣模本》、《唐玄靜先生碑》、《唐滑州新驛記》、《唐杜濟墓誌銘》、《唐杜濟神道碑》、《唐僧懷素法帖》、《唐興唐寺石經藏讚》、《唐辨正禪師塔院記》、《唐虞城李令去思頌》、《唐陽公舊隱碣》、《唐辨石鐘山記》、《唐高重碑》、《唐于僧翰尊勝經》、《唐鄭滁陰符經序》、《小字法帖》、《唐歐陽詢臨帖》、《唐湖州石記》、《唐重摹吳季子墓銘》、《唐人臨帖》、《唐遺教經》、《唐流杯亭侍宴詩》、《唐獨孤府君碑》、《五代楊凝式題名》、《五代王文秉小篆千字文》、《五代郭忠恕小字説文字源》、《五代郭忠恕書陰符經》、《南唐徐鉉雙溪院記》。

碑刻一[一]

周　碑

「吉日癸巳」字。周穆王書。趙州廮。

石鼓文。史籀書。鳳翔。

張仲器銘。劉原父家。

秦　碑

嶧山碑。李斯篆，今有模本。

祀巫咸神文。鳳翔。

朝那秋碑文。平原縣。

秦相李斯請刻始皇詔書。五十一字。

秦二世詔。太山頂上，僅存數十字。

秦詔和鍾銘。景公撰。

漢　碑

文翁學生題名。凡一百有六人。

沛相楊君碑。閿鄉楊震墓側。建寧元年。

楊君碑陰題名。

張平子墓銘。崔子玉撰并書。一在南陽，一在向城。

郭先生碑。

天禄辟邪字。在宗資墓前石獸膊上。墓在鄧州南陽界中。

南陽太守秦君碑。南陽。熹平中。

太尉楊公神道碑。楊震也。閿鄉。

繁陽令楊君碑。名著。閿鄉。熹平中。

高陽令楊君碑。名尋，震之孫。閿鄉。熹平中。

文翁石柱記。城都。興平元年。

樊常侍碑。名安。唐州湖陽。

玄儒晏先生碑。名壽。乾德縣。

老子銘。邊韶撰。太清宮。

楊公使傳記。楊公震也。建寧二年。

中常侍曹騰碑。亳州譙縣。

桐栢廟碑。延熹六年。

朔方太守碑陰。永壽二年。

樊毅修華嶽廟碑。光和二年。

祝睦碑。延熹七年。

祝睦後碑。

殘碑三十二字。

修孔子廟器碑。韓敕修。永壽二年。

泰山都尉孔君碑。諱宙，孔子十九世孫。延熹四年。

孔宙碑陰題名。

吳雄修孔子廟碑。

冀州從事張表碑。建寧元年。

北軍中侯郭君碑。建寧四年。

田君碑。沂州。延熹二年。

堯母祠碑。熹平四年。

無極山神廟碑。光和六年。

劉曜碑并陰。鄆州界。中和二年。

執金吾武榮碑。

太尉陳球碑。蔡邕撰并書。光和元年。

郎中鄭宣碑。

司隸校尉魯峻碑。蔡邕書。濟州。熹平元年。

公昉碑。

稿長蔡君頌。鎮府。

北海相景君碑。

金鄉守長侯君碑。建寧二年。

王元賞碑。延熹六年。

元節碑。名立。

竹邑侯相張壽碑。建寧元年。

無名碑。光和四年。

司隸楊君碑。名厥。建和二年。

孔君碑。孔子十九世孫。建寧四年。

北嶽碑。光和四年。

慎令劉君墓碑。南京下邑。建寧四年。

袁良碑。永建六年。

堯祠碑。濟陰。延熹十年。

二器銘。五鳳二年造。

孔德讓碑。孔子二十世孫。永興二年。

唐君碑并陰。和平六年。

幽州刺史朱龜碑。亳州譙縣。中平二年。

太尉劉寬碑。門生、故友各一碑。中和二年。

刘寬碑陰題名。

司隸從事郭究碑。孟州濟源。中平元年。

桂陽太守周府君功自不量勳碑。熹平三年。

楚相孫叔敖碑。光州。延熹三年。有陰。

殷阮君碑。　華州鄭縣。　光和四年。

淮瀆廟碑。

費亭臨溪之碑。　儒陳先生撰。　八分，無人名。

魯相晨等奏王家穀祀孔子碑。　兗州仙源。

司徒吳雄等奏孔子廟置卒吏碑。　仙源。　元嘉元年。

復西嶽廟民賦碑。　盧傲，八分。　光和二年。

元氏縣祠三公封龍等山碑。　光和二年。

魏　碑

受禪壇碑。　鍾繇書。　許州。　延康元年。

公卿上尊號表。　梁鵠書。　許州。　黃初二年。

章陵太守呂君碑。　鄧州南陽。　黃初元年。

賈思伯碑。　兗州刺史。

豫州刺史賈逵碑。 陳州項城。

魯孔子廟碑。 黃初元年。

孔宣尼廟碑。

華嶽碑。 劉玄州書。

大饗之碑。 亳州譙縣。子建撰，鍾繇書。

吳海鹽侯陸禕碑。 晋泰寧三年。

國山碑。 天册元年。

晋　碑

晋議郎陳先生碑。 長葛。元康二年。

尉氏令陳君碑。 長葛。

前將軍陸喈碑。 咸和七年。

裴雄碑。 永康九年。

鄭烈碑。縅氏。太康四年。

南鄉太守司馬整清德頌。泰始三年。

泰山君改高樓碑。

大中大夫包府君神道碑。

宋齊梁陳碑

宋文帝神道碑。

宗愨夫人墓誌。昇州。大明六年。

齊桐栢山金庭館碑。沈約撰，倪桂書。永元二年。

海陵王昭文墓銘。謝朓撰。

鎮國大銘像碑。天統三年。

石像記。天統七年。

梁開善寺大法師碑。蕭挹書。昇州。普通三年。

招隱寺刹下銘。蕭綸書。普通三年。

貞白先生陶弘景碑。蕭綸書。茅山。普通中。

陳張慧湛墓誌。

後魏北齊後周碑

後魏孝文北巡碑。太和二十一年。

庚戌造教戒經幢記。裴思順造。

大代修華嶽碑。興光二年。

孝文帝弔比干文。

定鼎碑。懷州。景明三年建。

九給塔像記。天保三年。

康王妃郭氏碑。

石門碑。

孔子廟碑。興和三年。

石像記。武定七年。

北齊常山義士級碑。天保九年。

後周黃羅剎碑。無書人。滑州胙城。

大宗伯唐景碑。歐陽詢書。京兆。

隋　碑

爾朱敞碑。薛道衡書。開皇五年。

郎茂碑。李百藥文，張師丘書。鎮府。

司徒觀德王揚雄碑。華陰。

姚察夫人蕭氏誌。京兆。

姚辯誌。歐陽詢書。京兆。

九門令李康清德頌。開皇十一年。

鉗耳君文徹清德頌。大業六年。耳君。華陰朝邑人。

興國寺碑。李德林撰，丁道護書。開皇六年。

定州常岳寺舍利塔碑。

啟法寺碑。丁道護書。仁壽二年。

修禪道場碑。徐放書。台州。

高陰郡陰聖道場碑。虞世南撰。台州。

浙州南鄉縣塔記。仁壽四年。

鄂國公勸造龍藏碑。張公謹書。開皇六年。

益州至真觀碑。劉憲才書。開皇十二年。

西林道場碑。歐陽詢撰。江州。大業十三年。

龍藏寺碑。薛道衡撰。開皇六年。

景陽井銘。江寧府。

梁洋建塔表德政碑。蔡州新息。開皇十一年。

蒙州普光寺碑。仁壽元年。

陳茂碑。開皇十八年。

造石像碑。

唐碑上墓銘 讚述 佛家 道家 祠廟 宮宇 山水 題名 藝文 傳模

墓　銘

文正公魏徵碑。太宗撰并書。京兆醴泉。

西平公顏含碑。真卿書。昇州。大曆七年。

楚哀王雅詮碑。歐陽詢製，并八分。京兆。

贈太尉段秀實碑。德宗製。皇子誦書。京兆。

大將軍李思訓碑。族子邕撰并書。同州蒲城。

洛陽令鄭敞碑。薛稷撰并書。西京。

中書令張九齡碑。徐浩撰并書。韶州曲江。長慶三年。

豫州刺史魏叔瑜碑。張説撰。子華書。京兆。

隴右節度使郭知運碑。蘇頲撰并書。京兆武功。開元十年。

萬年縣令徐昕碑。韓擇木，八分。西京緱氏。

鳳翔孫志直碑。韓擇木，八分。京兆。

凉國李抱玉碑。顏真卿書。京兆長安。

右丞相宋璟碑。顏真卿書。荆州沙河驛。

容州總管元結碑。顏真卿書。汝州魯山。

夔州長史顏勤禮碑。魯孫真卿撰并書。京兆萬年。大曆十四年。

東京留守李愷碑。沈傳師書。西京伊闕。

衛尉卿李有裕碑。柳公權書。萬年。

李晟碑。柳公權書。西京河南。

羅讓碑。柳公權書。京光高陵。

韋元素碑。柳公權書。西京壽安。

崔從碑。柳公權書。西京壽安。

崔陲碑。劉禹錫撰。柳公權書。西京偃師。

李石碑。柳公權書。孟州河陰漢祖廟內。會昌三年。

王質碑。劉禹錫撰并書。西京永寧。開成四年。

郎穎碑。李百藥撰，宋才書。鎮府。

陳文叔碑。劉秦書。京兆。

崔慎碑。慎孫瑨，八分。

崔守誠碑。玄度，八分。長安。

李藏用碑。王原中撰，玄度書。京兆。太和四年。

玄素神道碑。子義撰并書。

黃君漢碑。無書人。昨城。

梁思楚碑。衛秀撰。汾州平遥。開元十五年。

趙道光碑。　齊抗書。　綖氏。

田承嗣碑。　裴抗書。

田緒碑。　丘絳撰。　楊志方書。

程知節碑。　楊整書。　醴泉。

崔敦禮碑。　于立正書。　醴泉。

裴守真碑。　梁昇卿，八分。　絳州。

贈和州刺史張敬因碑。　顏真卿撰并書。　許州。　大曆十四年。

楊珣碑。　玄宗製，并八分。　皇太子亨題。

李逢吉碑。　歸融書。

郭輔先生碑。　襄州轂成。　不知時代。

李勣碑。　高宗製并書。　醴泉。

裴光庭碑。　張九齡撰。　玄宗書。　絳州聞喜。　開元二十四年。

李聽碑。　柳公權書。　京兆高陵。

燕府君碑。李儼撰。晋州霍邑。

葉惠明碑。韓擇木，八分。

高元裕碑。柳公權書。伊闕。

顏永南碑。弟真卿撰并書。萬年。

鄅國長公主碑。明皇，八分。蒲城。

金仙長公主碑。明皇書。蒲城。

韋維碑。郭謙光，八分。京兆。

烏承玭碑。胡証，八分。華陰。

烏重胤碑。竇易直書。華陰。

臧懷亮碑。李邕文并書。耀州三原。

鮮于仲通碑。顏真卿撰并書。閬州新政。

王智興碑。柳公權書。洛陽。

李説碑。柳公權書。西京。

歐陽進碑。　顏真卿撰并書。　鄭州滎澤。

顧少連碑。　張弘靖書。　偃師。

白居易碑。　白敏中書。

竇希瑊碑。　魏華書。　咸陽。

楊元琰碑。　梁昇卿，八分。

楊仲昌碑。　韓擇木，八分。　又一本，郭纕篆。　閿鄉。

殷踐猷碑。　顏真卿撰并書。　西京新安。

錢塘尹丞夫人顏君神道碑。　姪真卿撰并書。

郭揆碑。　顏真卿撰并書。

顏杲卿碑。　盧左元書。

崔浮碑。　白居易撰。

武登碑。　子儒衡撰并書。　緱氏。

裴乾正碑。　馬署撰并書。

姚懿碑。　徐嶠之書。　陝州陝石。

臧布沈碑。　韓擇木，八分。　三原。

韋正貫碑。　柳公權書。　萬年。

張柬之碑。　瞿令問，八分。　襄州。

樗里子墓碣。　張宜書。　正元。

樗里子墓記。　鄭公誼書。

益州郭福善碑。

正順皇后武氏碑。　明皇製，并八分。

裴大智碑。　李邕撰，蕭誠書。　孟州濟源。　開元二十九年。

徐嶠之碑。　季皓書。　偃師。

郭英傑碑。　張芬書。　武功。

裴曠改葬碑。　韓秀弼，八分。

白敏中碑。　畢誠撰，王鐸書。　華州下坯。　咸通三年。

楊承源碑。王獻忠撰。咸陽。景龍二年。

成克構碑。馬幹撰。

蕭灌碑。梁昇卿，八分。萬年。

楊玄琰碑。玄宗，八分。萬年。

郭敬之碑。蕭華書。萬年。

霍國夫人太原王氏碑。蕭昕書。

韋斌神道碑。王維撰。猶子允書。

韋綏碑。于敖書。

王守直碑。崔濤書。

翰林李白墓碑。范傳正撰。

程文英碑。張廷珪，八分。龍門山。

顏元孫碑。姪真卿撰并書。西京鵶店。

崔弘禮碑。瓘璩書。

崔植碑。柳公權書。

崔群碑。劉禹錫書。

魏耆碑。柳公權書。奉先。

蘭陵長公主碑。李義府文。

臧希讓碑。張璪，八分。

韋守宗碑。温建書。

李眾碑。裴潾書。偃師。

建河東三鳳碑。殷仲容，八分。三原。

易州遂城縣令□君碑。徐浩書。

樂彥瑋碑。劉禕之撰。

魚朝恩書碑。吳通微書。

彭王傅徐浩碑。次子峴書。偃師。

王播碑。柳公權書。三原。

王師乾碑。　張從申書。　大曆三年。

王超碑。　柳公權書。

郭宗知運碑。　梁景昇，八分。

宋公碑。　史維則，八分。

梁待賓碑。　楊烱撰。

顧望碑。　歸登撰并書。　偃師。

裴行儉碑。　族孫瓘書。

陳商碑。　李帖孫撰并書。

薛平碑。　柳公權書。

趙昌碑。　歸登，八分。

崔郕碑。　李則書。　偃師。

許康佐碑。　偃師。

趙元禮碑。　陸堅，八分。

竇叔向碑。　羊士諤撰，姪易書。　偃師。

來曜碑。　韓擇木，八分。　邠州。

李光進碑。　韓秀實，八分。

温彥博碑。　歐陽詢書。　貞觀十一年。

宇文審碑。　歸登，八分。

高公主碑。　蘇銑，八分。

周昌公主碑。　柳公權撰并書。　大中。

衛國公李靖碑。　許敬宗撰，王知敬書。　顯慶三年。

薛順碑。　齊推書。

薛莘碑。　柳公權書。

梁國公太夫人郁文閔氏碑。　歐陽詢撰，并八分。

王方翼碑。　陸堅，八分。

元待聘碑。　韓秀弼，八分。

裴曹碑。趙博玄書。緱氏。

董晉碑。王丕書。萬安。

武就碑。歸登，八分。

呂元膺碑。裴潾書。

趙璟碑。歸登，八分。

虞懷慎碑。玄宗書。

崔衍碑。齊裴書。

李固言碑。從姪儔書。緱氏。

鄭叔清碑。韓秀弼，八分。潁陽。

鄭伸碑。裴璘書。

樊澤碑。歸登，八分。

崔能碑。李宗閔撰，弟從書。長慶三年。

馬炫碑。韓秀榮，八分。

元秀方碑。　褚齊，正書。

李弘澤碑。　魏瞀書。

姚崇碑。　玄宗書。

姚公夫人鄭氏碑。　徐嶠之書。

姚樂碑。　徐浩書。

崔從碑。　鄭絪書。

馬允忠碑。　盧存用書。

洪州魏少遊碑。　徐浩撰并書。

章仇兼瓊碑。　蔡有隣，八分。

李潼碑。　堂姪□書。　洛陽。

章仇玄素碑。　蔡有隣，八分。

李柏碑。　陽常瓘撰，鄧昉書，盧浩書額。萬安。

李齊物碑。　韓秀弼，八分。

王神府碑。殷仲容，八分。

李光弼碑。張少悌書。

臧懷恪碑。顏真卿撰并書。

臧渾碑。張弘靖書。

葉有道碑。李邕撰并書。開元五年。

裴氏祖德碑。魯孫潾撰并書。緱氏。

符璘碑。柳公權書。

文部薛悌碑。徐浩，八分。

逸民裴高士碑。

耿府君碑。蕭誠書。

太丘長陳君祖德碑。孫膺書。長葛。

段寬碑。蕭正書。

王忠嗣碑。王縉書。

劍南韋皋碑。德宗御撰,皇太子臣誦書。

兖州刺史元巨碑。

溫彥博誌。無書撰人,世傳歐陽詢書。西京范雍家。

光化縣主誌。無書撰人名氏。京光。

陸公榮陽縣君誌。歐陽詹撰并書。京兆。

將軍馬宴誌。陸贄撰。

中允華府君誌。

李祐誌。王無悔,八分。京兆。

柳尊師誌。兄公權書。

杜濟誌。顏真卿撰并書。京兆。大曆十三年。

董淑妻岑夫人誌。吉州。

戴希謙誌。子嶨,八分。京兆。

郭挨誌。顏真卿書。西京范雍家。

韋器誌。　吳通微書。　西京范雍有。

周法明誌。　黃州。　武德中。

鄧元政誌。　毛伯政書。

韋文悼誌。　柳公權書。

張德墓誌。　洛州永年。

高匡墓誌。　洛州永年。

沈傳師墓誌。　姪堯君書。　萬年。

讚　述

起功之頌。　高宗製并書，氾水。　顯慶四年。　碑陰有玄宗詩，史敘書。

奉先縣令李渭遺愛碑。　王瑀，八分。

魏博節度使何進滔德政碑。　柳公權撰并書。　開成五年。

山南東道樊澤遺愛碑。　鄭餘慶書。

陳鄭李抱玉紀功碑。史維則，八分。

兗州韋元珪遺愛碑。張廷珪書。

照義李抱真德政碑。班宏書。

明州裴儆紀德碑。王密撰，顏真卿書，李陽冰篆額。乾元二年。

歷城縣令劉彥恪清德頌。

明州王密德政碑。李丹撰，顏真卿書，李陽冰篆額。

齊州刺史薛寶積清德頌。

中興頌。元結撰，顏真卿書。永州。

鎮國李元懋功功德頌。韓秀弼，八分。

華州楊君遺愛碑。史維則，八分。

沂州徐孝清德頌。蘇葛玄惲撰。

齊州封祥德政碑。李思惲書。

易州刺史田仁琬德政碑。蘇靈芝書。

鳳翔李峴遺愛碑。 韓擇木，八分。

鳳翔李昌言德政碑。 李郜書。

王公復陝城勳德碑。 章廷珪書。

靈寶縣令李良弼德政碑。 李伉撰。

靈寶令裴璲遺愛頌。 史維則，八分。

鳳翔孫志直純德頌。 劉儒之書。

宣歙薛邕去思頌。 裴律，八分。

恒州刺史陶靈雲德政碑。

壽州刺史張鑑去思頌。 王澠，八分。

襄州牧獨孤用遺愛頌。 蕭誠書。

濟源令房琯遺愛頌。 徐浩書。

濟源令李造遺愛頌。 徐浩書。

淮陰太守趙悅遺愛碑。

太谷縣令安廷堅美政頌。　房鄰妻高氏書。

龔丘令庾賁德政頌。　李陽冰篆。

魯郡太守張孟龍德政頌。

虞城令李錫去思碑。　李白撰。

渭南令李思古清德碑。

邠寧高霞寓德政碑。　王良容書。

宇文顥山陰書述。　史惟則，八分。

東陽令戴叔倫去思頌。　李秋實，八分。

襄陽令庫狄履溫遺愛頌。　蕭誠書。

前唐州刺史李適之德政碑。　蕭誠書。

平盧薛平紀績碑。　淄州。

同州刺史崔琮遺愛碑。　聿從書。

魏博田緒遺愛碑。　張清和書。

義成李聽德政頌。

澂州高承簡德政碑。　裴潾書。

豫州狄梁公感德碑。　黨復書。

館陶令徐殼遺愛碑。　朱瑗，八分。

前夏縣令劉晏德政碑。

夏縣宰捐德政碑。　張休猜書。

陝虢皇甫溫德政碑。　胡證，八分。

偃師令崔府君清德頌。　崔融文。

赫連子悅清德頌。

武臨令慕容公政成碑。　呂向文。

河南太守劉寧德政頌。　鄔彤書。

薛僅善政頌。　崔黃中書。

臧氏糾宗碑。　顏真卿撰并書。　耀州三原。

鮮于氏里門頌。 韓秀實，八分。 閬州新政。

劍南節度使李叔明冠冕頌。 趙滔書。 興政。

魏郡太守苗晉卿歸鄉記。 胡霈然，八分。 潞州。

豫章冠蓋盛集記。 郭圓書。

鄂州得縣記。 張璪，八分。

平南蠻碑。 韋悟微書。

刑部尚書太子賓客魏國公述先誥。 劉昇，八分。

上黨舊宮述聖頌。 王綸書。

秦蜀守李公誓水碑。 王綸書。

五殺大夫碣。 鄭璉書。 鄧州。

道州刺史楊公舊隱碣。 胡證撰，黎焴書，李靈省篆額。 元和中。

孝敬皇后叡德記。 高宗撰并書及飛白額。

開元以來良吏記。 陳秦附書。 宣州。

佛　家

道因法師碑。　歐陽通書。　京兆。

大覺禪師國一碑。　歸登書。　杭州臨安。

大達法師端甫碑。　柳公權書。　京兆。

大照和尚普寂碑。　李邕書。　西京。

玄儼律師碑。　徐浩書。　趙州。

大證禪師曇真碑。　徐浩書。　嵩山。

三藏和尚不空碑。　徐浩書。　京兆。

楚金禪師碑。　吳通微書。　京兆。

大戒德律師智丹碑。　韓擇木，八分。　京兆。

懷素律師塔銘。　孫弟子元鼎書。

忍辱禪師塔銘。　暢整書，京兆。

太白禪塔銘。　范的書。　明州。

懷素律師碑。　魯行敦撰。　京兆。

大覺禪師法欽碑。　蕭起書。　杭州。

大覺禪師塔銘。　王儞書。　杭州。

乘廣禪師碑。　劉禹錫書。　袁州。

大照禪塔銘。　盧僎撰，史惟則八分。　天寶元年。

南嶽彌陀和尚碑。　柳宗元撰并書。　元和五年。

大智禪師義福碑。　史惟則，八分。　京兆。

智遠禪師塔銘。　陳懷書。　長安。

華嚴寺法順大師碑。　許康佐書。　長安。

實濟寺主懷惲碑。

百巖大師銘。　權德輿撰，鄭餘慶書，歸登篆額。　長安。

涅槃和尚碑。　柳公權書。　洪州。

實稱大師碑。陳去疾書。盧州。

大智禪師碑陰記。史惟則，八分。

廣德禪師碑。徐浩書。西京登封。

山谷寺璨大師碑。徐浩，八分。

大智禪師碑。胡霈然撰，集羲之書。

潭州益陽縣龍牙山先大師塔銘。楊玕撰。

沙門神縱墓誌。蕭日述。洪州萬安。

道安禪師碑。宋儋書。

左溪大師碑。毛如補書。

乘真禪師靈塔碑。胡霈然書。

大惠禪師玄偘碑。顏魯公書。

東林寺臨壇大德塔銘。弟子雲皋書。

圓通大師碑。張文祐書。

尼玄隱禪師塔銘。　徐浩撰并書。嵩山。天寶十一年。

明禪師碑。　鄭炅之撰，徐浩書。嵩山。天寶十年。

道安和尚舍利塔銘。

大智禪師塔銘。　吳承嗣書。嵩山。

元畏三藏碑。　沙門藏知篆。

元畏墓誌銘。

珍畏和尚旌德碑。　沙門溫雅書。

瑤畏塔銘。　溫雅書。

大德利正法師墓誌銘。　八分。

大辯禪師塔銘。

惠郎和尚碑。　徐嶠之書。

大德禪師元祕塔銘。　張乾護書。

延作寺禪門大德無積碑。　盧間永書。

鏡空和尚碑。　陸郢書。

同光禪師碑。　靈迅書。

珪禪師碑。　宋儋書。

溫古禪師塔銘。　王文秉書。

悟真大師塔銘。　歸稱書。

法玩禪師塔銘。　馬士瞻書。

靈迅禪師塔銘。

淨藏禪師塔銘。

法王寺大德惠演塔銘。

會善寺安和尚塔銘。

利涉法師塔銘。　玄宗書。

信行禪師興教碑。　薛稷書。　京兆。

定惠禪師傳法碑。　裴休書。　京兆。

大聖舍利寶塔銘。　吳通微書。　鳳翔。

律藏院戒壇記。　顏魯公書。　撫州。

般若臺記。　李陽冰篆。　福州。

僧邕禪師舍利塔銘。　歐陽詢書。　西京范雍家。

僧道源發願碑。　王承視書。　鎮府。

陳州大雲寺講堂碑。

大雲禪院碑。　李邕文并書。　越州。

秦望山法華寺碑。　李邕文。　越州。

東林寺碑。　李邕書。　江州。

陳州龍興寺碑。　盧藏用，八分。

嵩嶽寺碑。　胡英書。　開元二十七年。

宣公律院碣。　柳公權書。　京兆。

泗州臨淮普光王寺主碑。　柳公權書。　京兆。

塔陰文。唐玄度撰。京兆。

龍門石龕像碑。袁元哲書。

佛龕碑。褚遂良書。龍門。

多寶塔感應碑。顏真卿書。京兆。

二聖金剛神碑。瞿參，八分。

襄州延慶院經藏碑。裴光遠，八分。

杭州龍興寺碑。李涉，八分。

修信行禪師塔銘。張楚昭書。

赤城山中嚴寺碑。

千福寺多寶塔銘。劉秦書。

辛堵波幢銘。薛仲昌，八分。東京相國守。

無憂王寺大聖真身塔銘。王播書。鳳翔。

鳳翔尹李晟爲國修寺碑。王播書。

述真法師法業碑。 洪元慎書。

千佛寶塔碑。 毛伯，正篆。 京兆。

復東林寺碑。 崔黯撰，柳公權書。 大中十一年。

萬回大師神跡記。 徐彥伯撰。 史惟則，八分。 京兆。 開元二十五年。

龍興寺七祖堂頌。 胡霈然書。

嘉興縣寶花寺碑。 于頔書。

襄州遍學寺禪院碑。 鍾紹京書。

司馬山彌勒佛石像記。 澤州晉城。

盧舍那珉像記。 蔡有鄰，八分。 定州。

奉光寺塔院碑。 徐峴書。 西京。

建福寺三門碑。 盧藏用撰，集義之書。 酸棗。

呂州普濟寺碑。

正解寺造神佛龕像碑。 定州。

澄城縣阿那寺碑。 僧開祕書。

靜禪法師方墳碑。 鍾紹京書。 京兆。

車平王寫真院記。 東京相國寺。

宋州官吏八門齊報德記。 崔倬書。

清泉寺大藏經記。 韓梓材書。 慈谿。

建塼浮屠記。 許靜金隸。

天台佛隴禪林寺碑。 徐放書。 台州。

長生田記。 顏顗題記。 台州。

伏駛神師舍利塔碑。 張廷珪，八分。

碑後序。 胡乾郎。 書盧山東林寺。

開元寺講堂記。 盧中敏書。 陳州。

淄州開元寺碑。 李邕撰并書。

大福禪寺浮屠碑。 則天製，武三思書。 西京。

河内寧照寺獷銘。武盡禮書。

岐州法門寺舍利塔銘。賀蘭敏之撰并書。

阿育王寺舍利塔銘。張行博書。

幽州照仁寺碑。朱子奢撰。貞觀二年。

陳孝義義寺碑。徐嶠之書。湖州。

大周釋迦牟尼佛碑。金元吉書。

王靡詰畫壁碑。陳傑書。蘇州雍熙寺。

龍牙禪院記。丘濡撰并篆額。馬署書。

越州龍泉寺碑。董彝書。

大唐皇帝慈寺碑。顏思古撰。氾水。

大唐花寺碑文字。已磨滅。和州含山

修香山寺經藏記。白居易。

像銘。薛純書。

造釋迦石像碑。　關操書。

修香山寺記。　白居易撰并書。

安樂公于鑑像碑。　神龍二年。

三世頌文。　神龍二年。

天竺寺新鐘及樓記。　釋戒成書。

菏澤興化感異靈跡碑。　邵宗厚書。

勅重置七祖塔寺碑。　邵宗厚書。

龍興寺碑。

少林寺石像記。　天寶八年。

唐盧舍那像記。

靈仙寺碑。

處士許奭樹經藏碑。

啟大聖塔真身記。

惠義寺碑。

傳菩薩戒頌。

少林寺戒壇銘。

會善寺記。

會善寺戒壇記。

永泰寺修古塔記。

永泰寺碑。

張法壽造石像記。

會隆寺舍利碑。

新州安昌寺碑。周庚撰，令狐溪書，溫述篆額。乾寧甲寅。

校勘記

〔一〕卷十七、十八爲「碑刻」目録部分，寶硯山房本目次（包括小字注文），與萬曆本、四庫本相較，差別極大，此不出校勘記。讀者可參萬曆本、四庫本卷六及明胡文焕刻本《古今碑帖考》（載《石刻史料新編·古今碑帖考》，第二輯，第十八册，台灣新文豐出版公司一九七七年）。又，萬曆本、四庫本及明胡文焕刻本《古今碑帖考》等，新增宋、元、明時期碑帖數百種，雖有續貂之嫌，亦可參閱。

碑刻二

道　家

唐碑下

孟法師碑。岑文木譔，褚遂良書。京兆。貞觀十六年。

玄靜先生碑。柳識譔，張從申書，李陽冰篆額。茅山。大曆七年。

玄靜先生碑。

玄靜先生李含光碑。顏真卿書。茅山。

昇玄先生劉從政碑。柳公權書。京兆。

華陽觀王軌先生碑。王玄宗書。茅山。

太平觀主王知遠碑。徐顧粲書。茅山。

宗聖觀主尹文操碑。員半千書。鳳翔。

雲臺觀主張敬忠碑。郭漸書。華山。

昇真先生王知遠碑。齊懷壽書。

興唐觀主郭先生碑。徐浩書。

桃源觀三洞閤寀君碑。董健書。

中嶽劉真人碑。盧洪，八分。

中嶽潘尊師碑。王適撰并書。

韓覃尊師碑。司馬緬書。

天台桐柏觀碑。韓擇木，八分。

麻姑仙壇記。顏魯公書。建昌軍。

碧落碑。陳惟玉書。絳州。咸亨元年。

太清宮鐘碑。柳公權書。京兆。

索法師精行清德碑。范希壁。京兆。

王陰二君影堂碑。儲伯陽書。

岋山觀碑。

修降誕金錄齋頌。衛包書。

宗勝觀碑。歐陽詢書。鳳翔盩厔。

八都壇神君實錄。冀州。

高岳真君碑。蕭誠書。

修桐柏觀碑。元積撰并書。太和四年。

慶堂觀金錄齋頌。衛包撰，史惟則八分。天寶九年。

樂公修紫氣極宮記。賈島書。晉州。

茅山宗元觀碑。楊幽徑撰并書。

龍角山慶書觀紀聖碑。明皇，八分。晉州神山。

嵩陽觀紀聖德感應頌。徐浩，八分。

天柱山天柱觀記。吳均撰并書。大曆五年。

真源觀鐘銘。玄宗，八分。太清宮。

壽州紫極宮記。王惟真書。

亳州老子聖母碑。呂獻臣隸。

三茅下泊宮記。盧士年書。

紫極宮述道德頌。韓滉書。

崇元觀聖祖院碑。徐挺古，八分。

上黨啟聖宮頌。玄宗，八分。

啟聖宮石臺勑書。

陽翟縣潁陽觀碑。史惟則，八分。

桃源新修壇記。甘從福書。

天寶觀碑。鮮于仲通撰。

益州大千秋觀碑。管帥書。

紫極宮玉真宮主修功德頌。吳郁書。

太清宮齋醮記。郗玄表書。

太清宮齋醮記。李芝芳譔。

西嶽真君觀碑。韋聖書。

紫極宮鐘銘。沙門少紀書。

大和先生王玄宗授銘。茅紹書。

修三元黃籙壇碑頌。楊江書。汾江五遙。

后土祠神廟碑。玄宗製，并八分。

崔郡先廟碑。劉寬夫，八分。京兆。

贈太保郭敬之廟碑。顏真卿書。京兆。

贈太保顏惟正廟碑。子真卿撰并書。京兆。

梁國公狄仁傑生祠記。張廷珪，八分。

涇原馬璘廟碑。顏真卿書。京兆。

孔子廟堂記。虞世南書。京兆。

黃陵廟碑。韓愈撰，沈傳師書。潭州湘陰。長慶元年。

城隍廟碑。李陽冰撰并篆。處州。乾元二年。

柳州羅池廟碑。韓愈撰，沈傳師書。長慶三年。

項王碑陰述。顏真卿書。湖州。

董孝子碣。徐浩書。

張將軍魯君新廟記。李巨川撰，唐彥謙書。龍紀元年。

會稽山神永興公祠堂碣。韓梓才書。

修文宣王廟記。鄭彥藻，八分。黃州。

改修季子廟記。張從申書。

重修繁城廟記。

新修魏文侯廟記。

修伏犧廟記。　趙毂書。　陳川。

修敬亭府君廟宇記。　劉重約。

召伯祠堂記。　房次卿書。　陝州。

李聽修堯祠記。　白敏中撰。　滑州。

魏摹先廟碑。　柳公權書。　京兆。

田弘正先廟碑。　韓愈撰，胡證八分。　京兆。　元和八年。

舞陽侯樊君祠堂記。　王利器撰，史惟則八分，徐浩篆額。　天寶三年。

縉雲縣修文宣王廟記。　李陽冰撰并書。　上元二年。

蘄州刺史杜敏生祠頌。　史惟則，八分。

泰山君改高樓碑。

益州學館廟堂記。　顏真卿書。

呂公表。　顧戒奢，八分。　荆南。

修劉昇廟記。　劉權書。　襄州。

馬先生廟録。　崔植撰。　虞城。

王仙公廟記。　高重明書。

春申君廟記。　史惟則，八分。

張仙師靈廟碑。　李永書。　陵州。

楊瑒廟碑。　王魯，八分。　京兆。

李晟先廟碑。　韓秀弼，八分。　京兆。

馬璲新廟碑。　于紹書。　京兆。

于頔先廟碑。　歸登，八分。　京兆。

令狐楚先廟碑。　劉禹錫書。

魯孔子廟碑。　張廷珪，八分。

漢黄丞相新廟碑。　張從申書。

江陵君吕諲祠廟碑。　元結撰，顧戒奢八分。　上元二年。

諸葛武侯祠堂記。柳公權書。

牛龍堂記。郭延僖書。

雙廟記。杜勸書。

修廟記。杜勸書。

修張中丞等廟記。趙日安書。

陳隱王祠碣文。衛憑撰。

岱嶽天齊王靈應碑。萬賓書。

南海神廣利王碑。韓愈撰，陳練書。元和十五年。

修文漢廟記。黃執中書。

復禹兗冤并修廟記。馬禎書。

淮安王趙公祠堂記。魏永書。

攝山明徵君碑。高正臣書。

修淮陽太守李公廟記。慕容鑄書。

修龍池張公廟記。　趙耕撰。

天柱山司命真君廟記。　楊珹書。

魏文侯廟碑。　田琦，八分。

重立徐偃王廟碑。　姚從一，八分。

河東鹽池靈慶公神碑。　韋縱書。

鹽宗神祠新記。　錢義方撰，盛濤八分。大曆中。

洛祠志。　同州。

慶州刺史曹慶福修廟記。　裴潾書。

河中薛正夏縣修家廟記。

碑陰子孫官名。　劉全真書。

要柵湫神祠碑。　房晉書。

西嶽神廟碑。　趙文深，八分。

河瀆神廟碑。　趙文深，八分。

開元寺汾陽王像碑。 僧開秘書。

處州文宣王廟碑。 任迪書。

中嶽嵩山靈廟碑。 大安二年。

啟母廟記。 沮渠智烈書。

少姨廟記。 沮渠智烈書。

蜀國公尉遲迥廟碑。 蔡有鄰，八分。

沐潤魏夫人廟碑。 僧從謙書。

鄧州文宣王廟碑。 顏頵書。

西楚伯王碑。 賀蘭珹書。

許州文宣王廟碑。 盧匡書。

河瀆靈源公祠碑。 趙復書。

漢淮瀆廟碑。 釋曠書。

修北嶽廟碑。

唐封廣順王碑。李承祐書。

夏禹廟碑。魏庚書。陽翟。

汝州廣成子廟碑。孫權書。

修中岳廟碑。李芳郁書。

葉君廟碑。趙魯書。

王仙君廟碑。延昌。

汾州創置城隍祠記。李匡業書。

　宮　宇

萬年宮銘。高宗製并書。鳳翔麟游。

新驛記。李陽冰篆。滑州。

商於驛記。柳公權書。商州。

怊亭銘。李陽冰篆。

鄆州溪堂詩。　韓愈撰，牛僧孺書。

食堂記。　羅希奭，八分。京兆長安。

洛陽縣食堂記。　韓擇木，八分。

新修驛路記。　柳公權書。興元中。

澠池縣復南館記。　盧元卿，八分。

宣州東門頌。　張敬玄書。

湖州射堂記。　顏魯公書。大曆十二年。

御史臺精舍記。　崔湜撰，梁昇卿八分。開元十一年。

閩遷新社記。　濮陽宁撰。大中十年。

絳守居園池記。　長慶三年。

壽安縣甘棠館記。　史錫，八分。

南巖亭記。　李蕃書。

寒亭記。　瞿令問，八分。

劍州重陽亭記。李商隱撰。

邠州東廳記。李景初書。

濠州四望亭記。李紳書。

洪州東湖亭記。崔濤書。

襄州新學記。羅讓書。

滑州節堂記。劉三復，八分。

山亭院記。王祐書。

新造白蘋州五亭記。馬讚書。

陽瞿縣廳記。吳宗丹書。

國學頌。韓擇木，八分。

尚書省新修驛記。鄭餘慶書。

濟祠新西海亭記。韋行質書。

晏濟瀆序。韓希昌書。

潁陽令廳記。

四證堂碑。　李商隱撰。

華州刺史新廳堂記。　吳丹書。

華州廨中浚閣文。　李正撰。

鄧州城北亭樓記。　李躅書。

眾香寺南亭記。　李記書。

　山　水

溫湯碑。　唐太宗撰并書。　京兆臨潼。

庶子泉銘。　李陽冰撰并篆。　滁州。　大曆六年。

九成宮醴泉銘。　魏徵撰，歐陽詢書。　鳳翔麟游。　貞觀六年。

放生池碑。　顏真卿書。　天寶十年。

浯溪銘。　李康篆，永州祁陽。

忘歸臺銘。李陽冰篆。處州。

宋武授命擅記。陸德，八分。壽州壽春。

楚州娑羅樹碑。李邕書。

杭州胥山銘。王適書。

襄州宜城韓公井記。

桃源縣山界記。

八馬坊碑。韋宗訓書。鳳翔麟游。

侯臺記。蘇靈芝書。

陽華巖記。瞿令問，八分。道州。

禹穴碑。韓梓材書。趙州。

修浯溪記。羅涓書。

峿臺記。元結撰，瞿令問書。

窊尊銘。元結撰，瞿令問書。道州，永泰二年。

復黃陂記。侯喜撰，楊正書。汝州。元和三年。

端門石室記。李邕撰，張廷珪書。開元十五年。

興福寺搗練石記。天寶六載。

唐亭記。元結撰。

東崔銘。元結撰。

右堂銘。元結撰，高重明書。

放生石柱銘。襄州。天寶六載。

石井欄記。胡證，八分。

王粲石井欄記。李披書。襄州。

陪封明府游靈巖瀑布泉記。唐仲能撰并書。

辯石鍾山記。李勃撰。江州。太和元年。

李氏汙尊銘。李陽冰篆。

刊有待巖。李琮書。池州。

符離縣灘水石橋碑。房晉撰。

李幼卿新鑿琅琊泉題記。李陽冰篆。

新開隱山記。韓方明，八分。

常州刺史孟簡重開孟瀆記。武進縣。

仙都山銘。王光書。處州。

鮮于氏離堆記。顏真卿撰并書。閬州新政。

滑州節度使令狐彰開河碑。徐浩書。

南陽縣廳西墉記。徐方回撰，并八分。寶應元年。

景陽井銘。八分。開元二十一年。

滑州臺銘。李季卿撰，令狐彰書。

貪泉銘。薛希書，一本篆。

相衛山川寺廟名録。開成元年。

大唐砥柱銘。薛純陀書。

晋祠新松碑。顔頵書。

唐銘。袁茲書。

雍王游三門記。李進書。

陽翟縣石橋記。崔周衡書。

費亭臨渙之碑。漢儒先生陽。

滑亭記。崔璪書。永平元年。

滑州新井銘。徐璹。

潛溪記。咸通八年。

三墳記。李陽冰撰并書。京兆。

義井記。王洽書。

旡紫芝琴臺記。宋整書。

開汾河記。董淑經書。

題　名

高宗幸萬年宮百官題名。

大曆十年具官名氏記。　李陽冰篆。　洛陽。

建中二年同年記。　長安。

正元七年同官記。　韓秀弼，八分。　長安。

天王題名。　顏真卿書。

靖居寺題名。　顏真卿書。　吉州清涼山。

金天王題名。　沈傳師書。

平淮將佐華嶽廟題名。　馮愖等，八分。　開元二十三年。

韓愈題名。　元祐四年閏月，與樊宗師游。

杜佑賓佐記。

副元帥廳陛刻石記。　蕭良童書

尚書省郎官石記。　陳九言撰，張旭書。

李德裕題名。　淮南與書寄鄭俞。

李紳題名。

後石幢記。　郭圖書。　洪州。

那舍碑側。　顏真卿。　東林寺。

李德裕八分書。　滁州。

端州石室題名。　李紳。

新石幢記。　陳表仁書。

福光寺塔題名。　石洪撰，王仲舒書。西京。元和四年。

書經人題名。　徐浩書。西京。

中牟列子觀題名。　王起撰，李德裕書。

題遠公影堂碑陰。　僧雲臬撰并書。

沈傳師題名。　昇州撤山。

李皋題名。

魏元忠題名。

盧鈞題名。

嵍山題名。

李克用安天王廟題名。

永州刺史穆君虞題名。

容州經略杜濛題名。

河南尹辛秘題名。香山寺。

香山寺李勛等題名。

李戒題名。

濟瀆廟韋澳等題名。

會善寺李緘乖題名。

少林寺盧貞題名。

李商隱華州使院石柱記。

藝　文

明皇送李邕赴滑州詩。桓元封書。

懷圓寂上人五言詩。顏真卿撰并書。京兆。

寶林寺五言詩。徐浩書。

謁禹廟詩。徐浩書。

法華寺二十韻詩。李紳撰并篆額。越州。太和八年。

遊道林嶽麓寺詩。沈傳師撰并書。長慶中。

游善權寺呈李功曹。李飛書。

巴州光福寺南木歌。嚴武撰，史俊書。

冬日洛城北謁玄元廟詩。杜甫撰，陸肱書。天寶中。

蒙泉詩。沈傳師撰，宇文鼎書。

登東郡樓望贊皇山詩。李德裕，八分。

東郡懷古詩。李德裕。

代宗送令狐彰赴河南詩序。彰書。

韓覃幽林詞。嵩山。武后時。

謁玄元廟齊慶詩。明皇作并書。西京。

韓覃藥樹詩。沈傳師、李德裕唱和。

神女廟望神女峰詩。李貽孫撰。貞元十四年。

僧靈澈詩并武陽公韋丹詩。盧山。元和四年。

觀玉藥樹詩。沈傳師、李德裕唱和。

薛莘等禹廟祈雨詩。馬宿、馮定、李紳唱和。趙州。大和中。

天后御製詩。王知敬書。西京嵩山少林寺。

題阮君舊居詩。李陽冰撰。

鄭薰雪霽閑講詩。池州。

獻淮南王兼書情五十韻。劉權撰，儲權書。

明皇贈趙法師詩二首。

天章雲篆碑陰文。壽王清書。蜀州青城山。

勅冀州刺史楊源復褒邊洞玄升仙語。明皇書。

述刊勒手詔碑陰文。田畸，八分。

李諒湘中紀行。

平泉山居詩。李德裕撰。開成五年。

上黨宮宴群臣故老詩。明皇書。

修香山寺詩。白居易撰，賀馱甚書。

鄭畋謁昇仙太子廟詩。

張景佚葉公廟詩。

馮宿游濟祠廟詩。

少林寺詩。鄭幹撰，李紳書。

天皇天后閑居寺唱和詩。

墨池編

題盧鴻書堂詩。 裴處權。

今狐彰華山詩。 史惟則，八分。

韋虛牟新步虛詞。

白楊篇。 張悅撰，劉睿書。

鄭餘慶贈無憂大王寺大德詩。 談適書。

贈令狐員外。 嚴綏撰，薛弘宗書。

令狐楚題郭尊師呪。 盧傳禮撰并書。

開元皇帝注道德經并書。 懷州。

注孝經。 玄宗，八分。

注教戒經。 京兆。

注金剛經。 柳公權書。

注黃庭經。

佛遺教經。 薛稷撰，僧行敦書。

六一〇

佛説尊勝經。　于僧翰書。洞庭山。咸通五年。

没賀舍利傳。　崔璹撰。京兆。

佛石跡圖傳。　薛稷書。京兆。

干禄字法書。　顏真卿書。西京范家。

褚書聖教序。　京兆。

懷仁聖教序。　京兆。

冬日盧藏用上座院序。　程浩撰，吳通微書。

顏書東方朔贊。　晋夏侯湛撰。天寶十三年。

畫贊碑陰記。　顏真卿撰并書。天寶十三年。

今長新戒六。　明皇製。一河内，一虞城，一氾水，一穰其，一舞陽，一未詳。

老子、孔子、顏子贊。　玄宗製，李邕書。海州。

沙門佛藏等上表并代宗批答。　京兆。

新集金剛經。　玄宗書。京兆。

江西使院小史。　陸蔚之書。洪州。

十善業道經要略。　裴休書。滑州。

樂毅論。

盧奐廳事贊。　明皇撰并書。陝州。開元二十四年。

陀羅尼經幢。　王奐之書。潤州。

御幸流杯亭侍宴詩集。　李嶠撰，殷仲容書。久視元年。

流杯亭碑陰記。　陸長源書。汝州。

大孤山賦。　李德裕，王文秉刻。會昌五年。

老子孔子顏子贊。　屈突洽書。

奏舜廟狀。　瞿令問，八分。道州。

謚文宣王、追封兗公等詔。　李潤書。淄州。

玄宗哀策文。　史惟則，八分。武少儀記，潞州。

韓賞祭華嶽廟文。　韓擇木，八分。華山。

鍾山總悟上林下集序。石洪作并書。貞元二十年。

智者大師畫贊。顏顗書。

佛頂尊勝陀羅尼經。于僧翰，八分。

兗州司馬王仁恭祭岳頌。杜行均，八分。

佛說阿彌陀經。暢螯書。

雲臺觀修三方功德并中方容贊。衛包術并篆。

韓愈送李愿歸盤谷序。濟源。貞元中。

潘存公說。并書。

五太守讌小洞庭序。蘇源明撰并書。

刻蘇太守二文記。令狐楚撰。

張和靖祭唐叔文。李德裕撰。

僧惠幹乞題大通大照塔額表。并肅宗批答。

封文宣詞。玄宗製，王全榮書。

置玉清觀制。溫州。

道德經。弘農太守趙冬曦書。

陀羅尼經。元載書。郿縣。

李斯篆詛楚文。鳳翔府衙。

聖教序述聖記。褚遂良同模。調露三年。

令狐楚登白樓賦。子絢書。咸通二年。

多心經。大子誦書。天寶九年。

金字波羅碑。香山寺殿上。

陁羅尼經。牛僧孺隸。香山寺殿上。

陁羅尼經。崔諭書咒，崔元書經，崔衡書記。

獨狐哲祭葉公廟文。

天后發願文。王知敬書。

商餘操。韓擇木，八分。

陸文學自傳。咸通十五年。

東夏大乘師資真傳。李崑壽。

法如禪師行狀。

賜中嶽隱士司徒巨源勅。明皇。并巨源謝表。

楞伽阿跋多羅寶經。呂向等書。徐浩題。

釋思益梵問。姚子等題。徐浩題。

佛頌。李商隱，八分。

燃燈經。汾州衙土地廟中。

傳　模

鍾繇上魏王表。晉王濛書。

治頭眩方。王義之書。

王獻之帖。有柳公權批國清僧狀跋。

蘇彥語箴。　歐陽詢書。

歐陽詢論二張等書。

與夫人帖。　歐陽詢。

與蔡明遠書。　歐陽詢。

與盧八書。　歐陽詢。

天氣帖。　歐陽詢。

張長史千文。

懷素草帖。　慶歷戊子摸。

懷素草帖。　石揚休家龍鴿頌。

龍鳴寺碑。　臨江軍李陽冰篆。貞觀十五年。

批答李順先生賀狀。　唐太宗書。　鳳翔。

征遼平定字。　唐太宗書。　華陰。　貞觀十九年。

聖像應見說。　蘇靈芝書。

勅謚大寂禪師字。裴休書。洪州。

白居易與劉孟得書。蘇州。

桓宣武草書十六字并吳王楊渭題石。楊休家。

懷素草帖。有李中書長源字。

賈虬母鞠氏贈東萊郡太君告。王丕書。賈黃中家。

黃帝祠宇字。李陽冰篆。處州。

與夫人帖。顏魯公。宋次道舍人家。

右軍法帖。胡恊題。

唐太宗帖。石楊休家。

柳公權帖。王廣淵模。

狄仁傑除內史制。李明文。文待中家。

乞鹿脯狀。李士衡家。

予正素座主帖。高閑草書。

右軍帖。石楊休家。二十三字。

右軍與郭王書。

三秉遺典之藏。裴休書。襄州。

祖堂裴休書。

東方朔畫贊。王敬。

十體書。唐玄度書。宋庠家。

王羲之表。胡恢模。昇州雷平山。

齊已長生粥疏。

送劉太冲序。顏魯公。

歐陽率更傳授訣。趙模千字文。

泗州護國大師貫休碑。

恩益答澈禪師碑。齊已并書。

馬雄草帖。

智永真草蘭亭序。內有因痛字段。

晋七賢書。有宋璟等書。

謝靈運書。李士衡書。

王右軍書。歐陽詢等題。

大中莊嚴之塔。裴休。

智永真草千文。

朱子曰：名者，聖人之所以勵中人也。朝廷〔一〕之臣，以忠義相高；山林之士，以志操自處〔二〕。至於建一事，創一物，皆有欲以傳後〔三〕。及夫釋、老之流，亦各思著其言教，此不惟其性之所然，皆知夫名之可貴也〔四〕。人生天地間，如晨飇、石火之速，其至於七十者幾希，而名之所無窮〔五〕，是亦可尚也。故古之君子，惟物之久而可託以名者，莫過乎金石，是以書而勒之〔六〕。然而風日之所消鑠，樵牧之所轢，陵谷之所遷易，丘墓之所湮昧〔七〕，或磨滅無聞，或刓缺難辯，爲可歎息也。石刻始於周，行於唐。今周秦之跡僅有存者〔八〕，漢隸亦時見於郡國間，唐碑不可勝

數矣。又不知千百世之後，可遺者復幾何耶？予故據所聞見者，輒録其名，以遺好事者，使可以求之也[九]。然自古石刻不在録中者蓋多矣，余不能悉知也[一〇]。自五代至於皇朝，碑碣尚完，而眾聽所易聞，不必繁述云[一一]。

校勘記

〔一〕「朝廷」，萬曆本、四庫本作「朝著」。

〔二〕「自處」，萬曆本、四庫本作「自任」。

〔三〕「皆有欲以傳後」，萬曆本、四庫本作「皆欲冀以傳後」。

〔四〕「亦各思著其言教，此不惟其性之所然，皆知夫名之可貴也」，萬曆本、四庫本作「亦欲思著其言教，皆知夫名之可貴也」。

〔五〕「其至於七十者幾希，而名之所無窮」，萬曆本、四庫本作「年躋七旬者幾希，而名垂無窮」。

〔六〕「惟物之久可託以名者，莫過乎金石，是以書而勒之」，萬曆本作「思物之久而可託者，莫過乎金石，書之勒石，垂以不朽，視今視昔，諒同此心」。四庫本同。

〔七〕「丘墓志所湮昧」後，萬曆本、四庫本尚有「不可勝數」四字。

〔八〕「今周秦之跡僅有存者」，萬曆本、四庫本作「而周秦之跡，僅存一二」。

〔九〕「予故據所聞見者，牷錄其名，以遺好事者，使可以求之也」，萬曆本、四庫本作「余乃據所見聞，載録於左，俾好奇者或可以求之也」。

〔一〇〕「然自古石刻不在録中者蓋多矣，余不能悉知也」云云，萬曆本、四庫本作「其不在録者更多矣，余不能悉知爾」（正文後，還附有薛晨跋文八十六字，此不據載）。

〔一一〕「自五代至於皇朝……不必繁述云」云云，萬曆本、四庫本皆闕載。

墨池編卷第十九

器用一

筆

《釋名》曰：「筆，述也，謂述事而言之。」又，成公綏曰：「筆者，畢也，能畢舉萬物之形而序自然之精也。」又，《墨藪》云：「筆者，意也，意到則筆到焉。楚謂之律[一]，吳謂之不律，燕謂之弗，秦謂之筆。」筆字從聿、竹。郭璞曰：「蜀人謂筆爲不律，雖曰蒙恬製筆，而周公作爾，雅授成王而已。云簡謂之札，不律謂之札，減謂之點。」又《尚書》，中侯立龜圓出周公緩管，又夫子絕筆於獲麟。《莊子》云：「砥筆和紙墨，是知古筆其來久矣。」又慮古之筆，不論以竹、以毛、以木，但能染墨成字，即呼之爲筆也。昔蒙恬之作秦筆也，以柘木爲管，以鹿毛爲柱，以羊毛爲被，所以蒼毫

非爲兔毫竹管也。見崔豹《古今注》。秦之時，併吞六國，滅前代之美，故蒙恬獨稱

於時。又《史記》云：始皇令蒙恬與太子扶蘇築長城，恬取中山兔毛造筆，令判案也。

《西京雜記》云：漢製，天子筆以錯寶爲跗。音夫。毛皆以秋兔毫，官師路扈爲

之。又以雜寶爲匣，廁以玉璧翠羽，皆值百金。又《漢書》云：尚書令、僕射、丞相郎

官，月給大筆一雙，篆題云：北宮工作。

王子年《拾遺》云：張華造《博物志》成，晉武帝賜麟角筆管，此遼西國所獻也。

《世說》：王羲之得用筆法於白雲先生，先生遺之鼠鬚筆。又云：鍾繇、張芝皆

用鼠鬚筆。

景龍《文館集》云：中宗令諸學士入甘露殿，其北壁列書，架上見其書，學士略

見[二]《新序》、《說苑》、《鹽鐵》、《潛夫》等論，架前有銀硯一，碧鏤牙管十，銀函、承紙

數十種。

梁元帝爲湘東王時，好文學著書。嘗記錄忠臣義士及文章之美者，筆有三品，或

金銀雕飾，或用斑竹爲管。忠孝雙全者，用金管書之。德行精粹者，用銀管書之。文

章贍麗者，用斑竹管書之。故湘東之學播於江表。

《東宮舊事》曰：太子初拜，給漆筆四枝，銅博山筆牀副焉。又歐陽通，詢之子，善書，瘦怯於父，常自矜能書，必以象角牙、犀角爲管，貍尾爲心，覆以秋毫，松煙爲墨以麝香，紙必須堅白緊滑者，乃書之，蓋自重也。

唐柳惲常賦詩未就，以筆搥琴自坐，客以筯和之。惲驚其哀韻，乃製爲雅音，後傳擊琴自筆搥琴始也。

《史記》：相如爲天子遊獵之賦，賦成，武帝許令尚書給筆札。漢獻帝令荀悅爲《漢紀》三十篇，詔尚書給筆札。左思爲《三都賦》，門庭藩溷，必置筆硯十稔方成。

後漢韋仲將筆墨方：先於鐵梳梳兔毫及青羊毛，去其穢毛，訖，別用梳掌製正毫，齊鋒端各作扁，極令調平均好，用表青羊毛，去兔毫頭下二分，然後合扁極固。訖，痛頡。訖，以所正青羊毛中截，用衣筆心，名爲「筆柱」，或曰「墨池」、「承墨」。復由毫青外如作柱法，心齊。亦均痛頡，内管中，寧心小不宜大，此筆之要也。

晋王羲之《筆經》曰：《廣志會獻》云：漢諸郡獻兔毫，書鴻都門題，唯有趙國毫

中用。世人咸云毫無優劣，手有巧拙。意謂趙國平原廣澤，無雜草木，惟有細草，是以兔肥，肥則毫長而銳，此則良兔也。凡作筆，須用秋兔。秋兔者，仲秋細毫也。所以然者，孟秋去夏近，其毫焦而嫩，季秋去冬近，其毫脆而禿，惟八月寒暑調和，毫乃中用。其夾脊上有兩行毛，此毫乃佳。其脅際扶疏，乃其次耳。採毫竟，以紙裹石灰汁，微火上煮，令薄沸，所以去其膩也。先用人髮杪數十莖，襯青羊毛并兔毳，凡兔毛長而勁者曰毫，毛短而弱者曰毳。惟令齊平。以麻紙裹校根令治。折以麻紙者，欲其體實，得水不復。次取上毫薄布柱上，令柱不見，然後安之。惟須精擇，去其到毛，毛抄合鋒，令長九分。管須二握，須圓正方可。後世人或爲削管。故筆輕重不同，所以筆多偏握者，以一邊偏重故也。必自留心加意，以詳於此。筆成合蒸之，令熟三斗米飯，須以繩穿管，懸之器上一宿，然後可用。

世傳張芝、鍾繇皆用鼠鬚筆，鋒端勁強，有鋒芒。余未之信。夫秋兔爲用，從心任手，鼠鬚甚難得，且爲用未必能佳，蓋好事者之說耳。昔人或以琉璃、象牙爲筆管，麗飾則有用之。然筆須輕便，重則躓矣。近有人以綠沉漆竹管及鏤管見遺，録之多

年，斯亦可愛玩，詎必金寶雕琢，然後爲貴乎？余嘗自爲筆，甚可用。謝安石、庾稚

恭每就吾求之，靳而不與。

《博物志》云：有獸緣木，文似豹，名虎僕，毛可以取爲筆。嶺外尤少兔，人多以雞雉毛作筆，亦妙。故嶺外人書札多體弱，然而筆亦利其鋒。至水乾墨緊之後，鬚鬣然如薑焉。所以《嶺表記》云：嶺外既無兔，有郡牧得兔毫令匠人作之，匠人者醉因失之，惶懼，乃以已鬚製之，甚善。詰之，工以實對。郡牧乃令人户必輸之鬚，人或不能逮，輒責其值。

宣州之筆，雖管笞至妙，而佳者亦少，大約供進或達寮爲則稍工。又或以鹿之細毛爲之者。故晉王隱《筆銘》云：豈其作筆，必兔之毫；調利難秃，亦有鹿毛。蓋江表亦少也。商賈齎其皮南度以取利，今江南民間使者，則皆以山羊毛焉。蜀中亦有用羊毛爲筆者，往往不下兔毫也。今之飛白書者，多以竹筆，尤不佳。宜相思樹製其末而漆其柄，可隨字大小，作五七枝妙。往往一筆書一字，滿一八尺屏風者。

《墨藪》云：王逸少《筆勢圖》，先取崇山絕刎中毛，八九月收取。其筆頭長一

墨池編

六二六

寸，管五寸，鋒齊腰弱者妙。今之學者，言筆有四句訣云：心柱硬，覆毛薄，尖似錐，齊似鑿。

秦蒙恬爲筆，以狐狸爲心，兔毛爲副。見《博物志》。蜀中出石鼠，毛可以爲筆，其名曰𪔠。

唐李陽冰《筆法訣》云：夫筆大小、硬軟、長短、或紙、絹卓等，即各從人所好。欲作，法匠須良哲，物料精詳。入墨之時，則毫副諸勿斜曲。每因用了，則洗濯收藏。惟己自持，勿傳他手。至於時或命書，興來不過百字，更有執捉之勢，用筆緊慢即出於當人，至理確定矣。

今有以金銀爲泥，書佛道書者，其筆毫纔可數百莖。濡金泥之後，則鋒重澀而有力也。

齊高帝昔爲方伯，而居處甚貧，諸子學書，常少紙筆。武陵王曄嘗以指畫空中，及畫掌學字，遂工篆法。

夫握筆名指，以指在上爲單鉤，雙鉤指聚爲撮筆，皆學書之因習也。

偽蜀士人馮侃能書，得二王之法。然而以二指掐筆管而書，每故筆必二爪跡，可

深二三分，斯書札之異者也。

僧智永於樓上學書，有禿筆頭十甕，嘗數千人求題，門限爲穿穴，乃以鐵葉裹之，

人謂之鐵門限。後取筆瘞之，名爲退筆塚，自製銘誌。

後漢張伯英好書，凡家之衣帛，皆先書而後練。世傳宣州陳氏世能作筆，家傳右

軍與其祖求筆帖，後子孫尤能作筆。至唐柳公權求筆於宣城陳氏，先與二管。其子

曰：「柳學士如能書，當留此筆；不爾，如退還，即可以常筆與之。」未幾，柳公爲不入

用復求，遂與常筆。陳云：「先與者二筆，非右軍不能用。」柳公信與之遠矣。

後漢蔡邕《筆賦序》曰：昔倉頡創業，翰墨作用，書契興焉。夫制作上聖，則憲者

莫先乎筆。詳原其所由，究察其成功。鑠乎煥乎，弗可尚已。賦曰：惟其翰之所生，

生於季冬之狡兔，性精亟而慓悍，體遄迅而騁步。削文竹以爲管，加漆絲之纏束。形

調傳以直端，染玄墨以定色。書乾坤之陰陽，讚三皇之洪勛。盡五帝之休德，揚蕩蕩

之典文。紀三王之功伐兮，表八百之肄勤；傳六經而綴百氏兮，建皇極而序彝倫；

綜人事於掩昧兮，贊幽冥於神明。象類多喻，靡施不協。上剛下柔，乾坤之位也；新

故伐謝，四時之次也；圓和正直，規矩之極也；玄首黃管，天地之色也。

晋傅玄《筆賦》：簡修毫之奇兔，選珍皮之上翰。濯之以清水，芬之以幽蘭。嘉

竹挺翠，彤管含丹。於是班匠竭巧，良工逞術，纏以素枲，納以玄漆。豐約得中，不支

不質。樂乃染芳松之淳煙兮，寫文象於纨素。動應手以從心，煥光流兮星布。柔不

絲屈，剛不玉折。鋒鍔淋漓，芒蚔鍼列。

晋郭璞《筆贊》：上古結繩，易以書契。徑緯天地，錯綜群藝。日用不知，功蓋

萬世。

後漢李尤《筆銘》曰：筆之爲志，庶事分別。士術雖衆，猶可解說。口無擇言，馴

不及舌。筆之過誤，愆尤不滅。

唐白居易《紫毫筆》樂府詞：紫毫筆，尖如錐兮利如刀。江南石上有老兔，喫竹

飲泉生紫毫。宣城工人採爲筆，千萬毛中擇一毫。良工任，重管勒。工名充歲貢，君

兮勿輕用。勿輕用，將何如？願賜東西府御史，願頒左右臺起居。搦管趨八黃金

殿，抽毫立在白玉除。臣有姦雄正敷奏，君有動言直筆書。起居郎，侍御史，爾知紫毫不易置。每歲宣城進筆時，紫毫之價如金貴。慎勿空將彈失儀，慎勿空將録制詞。

唐陸龜蒙《哀茹筆工詞》：夫余之肱力綿綿，耕不能耒兮水不能船[三]。裁筠束毫，既勝且便。晝夜古今，惟毫是鐫。爰有茹工，工之良者。擇其精粗，在價高下。缺齾乂牙，尚不能捨。旬濡數鋒，月秃一把。編如蠶絲，茹實助也。我書之奇，渾源未喪。惟汝是賴，情如何已。有兔千萬，拔毫止皮。散澀鈍錞，縉觚麾辭。毫健身殞，吾寧不流，銛而不歆。在握方深，亦茹之爲。斲輪運斤，傳之者誰。圓而不悲。噫！

《矓軒筆銘》云：在平生則策功龜圖，在亂世則效勞麟史。今聖明時，惟君子使，毋曲以枉民生，毋諂以事權貴。書諫紙則犯而不欺，記史册則直而不諱。設不遇時，卷而懷之。南山可移，茂陵之草不可爲。

硯

《釋名》云：硯者，研也，可研墨使濡和也。

伍緝之《從征記》云：魯國孔子廟中，石硯一枚，製甚古朴，蓋孔子平生時物也。

王子年《拾遺録》：張華造《博物志》成，晉武帝賜青鐵硯，此鐵于闐國所貢，鑄為硯也。

或端州石，硯匠識山之理，乃鑿之五十七里，有一窟自然，有圓石青紫色，琢之為硯，可值千金，故謂之子石硯。《西京雜記》云：天子玉几，冬加綈錦其上，謂之綈几。

又以象牙火籠籠上，皆發華文。後宮則五色綾文，以酒為書滴，取其不冰，以玉為硯，亦取其不冰。

昔有人盜發晉靈公塚，甚魁壯，四角皆以石為欄。又捧燭石人四十餘人，皆立侍，尸猶不壞。九竅之中，皆有金玉。獲玉蟾蜍一枚，大如拳，腹容五合水，潤如新玉，取為盛滴器。亦出《西京雜記》。

後漢張彭祖，少與漢宣帝微時同席硯書。及帝即位，彭祖以舊恩封陽都侯，出常參乘。曹爽與魏明帝亦同，劉弘與晉武帝亦然。見《新説中》。

後漢崔寔《四時月令》云：正月硯凍釋，命童幼入小學篇章。十一月，硯水冰，令童幼讀《孝經》、《論語》。

《墨藪》云：凡書，取煎涮新石，潤澀相宜，又浮津輝墨者。《通典》云：虢州歲貢硯十枚。

《永嘉郡記》云：硯溪一源多石硯。

《述異記》云：洞庭湖一陂，有范蠡石牀、石硯。

唐李陽冰云：夫硯其用貯水，畢則乾之。若久浸不乾，墨乃不發墨。既不發，書亦不佳。水在清淨，宜新水密護塵埃，忌用煎煮之水也。

唐柳公權常論硯，言青州石爲第一，絳州者次之，殊不言端溪石硯。世傳端州有溪，因其石爲硯至妙，益墨而至潔可愛。其溪水中出一草，芊芊可愛，匠琢訖，乃用其草裹之，故自嶺表達中夏而無損也。噫！亦非天使之然耶？

或云：水中石其色青，山半石其色紫，山絕頂石者尤潤，如豬肝色者佳。其貯水處有赤白黃色點者，謂之鴝鵒眼。或脈理黃者，謂之金線紋，尤價倍常者也。其山謂曰斧柯山，即觀碁之所者。昔人採石爲硯，必中牢祭之。不爾，則雷霆勃興，失石所在。若其次有將軍山，其硯不及溪中斧柯已。今歙州之山有石，俗謂之龍尾石，亦亞於端州。若得其心，則巧匠就而琢之，貯水之處，圓轉如渦旋可愛矣。

魏銅雀臺遺址，人多發其古瓦，琢之爲硯，甚工，而貯水數日不燥。世傳云：昔人製此臺，其瓦俾陶人澄泥以絺絹濾過，碎胡桃油方埏埴之，故與眾瓦異之。大名、相州等處，土人有假作古瓦之狀硯，以市於人者甚眾。

繁欽《銘》云：或薄或厚，乃圓乃方。方如地象，圓似天光。班采散色，漚染毫芒。點黛文字，耀明典章。施而不得，吐惠無疆。浸漬甘液，吸受流芳[四]。今製之，令薄者堂觀之。見令一夫捧持，匠方琢之，或內於稻穀中，出於半而理之，其鑿如篦針許。製畢，有如表紙厚薄者，或有美金良石之材，工其內而質其外者。或規如馬蹄，銳如連葉，上圖下方，如圭如璧者。圓如盤而中隆起，水環之者，謂之辟雍硯，亦

謂分題硯。腰半微拗，謂之郎官樣者。連水滴器於其首而爲之穴者，旁以導水焉。又繁欽硯閉其上穴，則下之穴水流注於硯中，或居常則略無沾覆，繁之銘見之矣。

《硯頌》云：鉤三趾於夏鼎，象辰宿之相扶。今絕不見三足硯，僕嘗遊盱眙泉水寺，過山房，見一老僧擁衲向摸寫梵字，前有一硯，三足如鼎，制作甚古，僕舉而訝之，僧白眼，墨然不答。僕因不問其由，是知繁欽硯頌足可徵矣。傅玄《硯賦》云：木貴其能軟，石美其潤堅，固知古亦有木硯。

作澄泥法：以墐泥令人於水中按之，貯於甕器內，然後別以一甕貯清水，以夾布囊盛其泥而擺之。俟其至細，去清水，令其乾。入黃丹團和搜麫，作一模如造茶者，以物壓之，令至堅。以竹刀刻作硯之狀，大小隨意。微陰乾，然後以利刀子刻削如法。曝過，間空埣於地，厚以稻穰并黃牛糞攪之，而燒一伏時。然後入墨蠟，貯米醋而蒸之五七度，含津益墨，亦不亞於石者。唐李文撰《資暇》云：稠桑硯，始因元和初，其叔祖爲號之朱陽邑，諸阮溫清之隙，必訪山水以遊。一日，於澗側見一紫石，憩自於上，佳其色，欲紀其山憩之遊賞，鑴勒姓氏年月，遂刻成文，復無刓缺，乃曰不刓

不缺，可琢爲硯矣。既就琢一硯而歸，但惜其重大，無由出之。更行步許，至有小如

拳者不可勝紀，遂令從者挈數拳而出，就縣第製琢。有胥性巧請斲之，遂請解其籍。稠桑硯

於是採斷開席於大路，厥利驟肥。後諸阮每經稠桑，必率致硯以報其本焉。稠桑硯

自此始也。

古人有學書於人者數年，自以其藝成，告辭而去。師曰：吾有一篋物可附於某

處，及山之下，絕無所付人，封題亦甚不密，乃啟之，皆磨穴者硯數十枚，此人方知其

師夙之所用者，乃返山服膺。至皓首，方畢其藝。是知古人工一事，必臻其極也。

今觀歲貢方物中，虢州鍾馗石硯二十枚，未知鍾馗之號所來也。

越州戒珠寺，即羲之宅，有洗硯池，至今水常墨色。近石晉之際，關右李處士者，

放達之流也，能畫馴狸。復補端硯至百碎者，齎歸，旬日即復舊焉。如新琢成，略無

瑕類，世莫得其法也。

晉傅玄《硯賦》：採陰山之潛璞，簡眾材之攸宜。節方圓以定形，鍛金鐵以爲池。

設上下之剖判，配法象乎二儀。木貴其能軟，石美其潤堅。加朱漆之膠固，含冲德之

清玄。

唐李賀《青花紫硯歌》：端州匠，巧如神，踏天磨刀割紫雲[五]。傭刓抱水含滿屑，暗灑萇弘吟血痕。紗帷晝暖墨花春，輕漚縹沫松麝薰[六]。乾膩薄重脚立勻，數寸秋光無日昏。圓毫促點聲清新，孔硯寬頑何足云。

《硯滴銘》：守口惟瓶，出入惟心。一勻之多，淵淵而深。

晋傅玄《水龜硯銘》：鑄茲靈龜，體象自然。含源味水，有似清泉。潤彼玄墨，梁此柔翰。申情寫意，經緯群言。

《硯匣銘》：此心匪石，其溫如玉。正而措之，毋毀於櫝。

魏繁欽《硯頌》：有般錘之妙匠兮，頗詭異於遐都。稽山川之神瑞兮，識嘉旋之內敷。遂榮繩於規的兮，假卞氏之遺模。擬渾噩之肇靈兮，效羲和之毀隅。鈞三趾於夏鼎兮，象辰宿之相扶。供無窮之祕用兮，御几筵之優游。

唐詢《硯録》云：予生十五六歲，即篤喜硯墨紙筆，四者之好皆均。若墨紙筆，居常購求，必得其精者，但取用之不乏。至於可愛，終身獨硯而已。竊自省記，予方冠

時，得先君所授端溪石硯，其製上圓下方，纔長四寸餘。心有鴝鵒眼，又有金線，亦當時人所罕睹者。又數年，於南省試，見貢士茹孝標用黃石，色不甚深而壯，正圓，廣三寸餘，其間墨光可鑑，云出新羅國。後三年，於京師得閣門副使侯宗亮古石硯，長六寸已外，後刻「延和二年」字。硯形外方，而貯水處乃圓。其下不加鐫鑿，石色青紫相間，模制頗古。但於墨色不甚相宜，然亦寶之。凡十年，至爲梧州太守，道出端州。往還二年間，端人有崔之才，最爲好事，使之搜訪，前後所得其尤者四，率用侯宗亮琢之，較所藏先君者殊已過之。又三年，知歸州。州之西南十餘里，吳池乃江之一曲也，有石焉，士人用之硯。至冬水涸，乃命工取而琢之，石色蒼黃相半，最佳者乃正綠，石理微少密緻，發墨殆過端石。又詢諸東西蜀以至夔州西南諸郡，多云萬州懸金崖泪戎、盧二州，皆出石，可治爲硯。悉求得之、二石皆色墨而萬石最堅，亦俱可用。自李氏亡而龍尾石不復出，其傳市於人，無復向時之比。景祐中，校理錢仙芝知歙州，推考其事，乃得李氏自二十年前，頗於人間見多用歙州婺源石硯，或問江南故老，且云昔李後主留意筆札，凡所用澄心堂紙、李廷珪墨、龍尾石硯，三者爲天下之冠。

取石之處。按，基地本大溪也。昔常患溪水之深，而工不可入，始斷其流，使縣別道，

其溪遂乾，自是方能致之。李氏去國，縣人苦溪涉之迂遠也，復治之如初，而石中絕。

仙芝乃黟縣縣導之，使還故道，而石又出。此後人之所用者，盡佳石矣，遂與端石并行

於時。皇祐三年，予為江西轉運使，或言吉州永福縣出石，亦可為硯。嘗取試之，雖

色近紫而理粗不潤，無足貴焉。至和二年，為右史。會稽叟自云，王右軍之後，持一

風字硯示予，大且尺餘，石色正赤，其理亦細，用之不減端石。云右軍所用者，不知果

然否？後左史楊休以錢二萬購得之。又嘗聞青州紫金石，其傳之四方，多以鐵為

筒，而匣片石於其中，頗類永福石。嘉祐六年，予知青州。至即訪紫金石所出，於州

之南二十里曰臨朐縣界，掘土丈餘乃得之，然石有重數，士人所取者不過第一、第二

重，至第四重，其潤澤尤甚，而色又正紫，雖發墨與端歙差同，而資質殊為下。青之西

至於淄川縣境，最為多石。遍令訪之，得青金石者，其色青黑相混，性少堅潤，而發墨

可與端歙相上下，但不甚美好耳。又有青雀山石，色皆紺青，其堅潤頗出歙石之右，

惟用墨反不及。又得登州海中馳基島石，全類歙石而文理皆不逮也。其後得青州益

都縣石工蘇懷玉言：州之西四十里有墨山，山高四十餘丈，西連兗州，凡三百里。山頂出泉，懸流至於山下，青甘芬香，與諸泉特異。傳有靈草生於其上，泉出其間，故漬染而香。由山之南，盤折而上五百餘步，乃有洞穴，深纔六七尺，高至數丈，其狹止能容一人。洞之前，復有大石敧懸若欲墜者，石皆生於洞之兩壁，不知重數，如積疊而成。大率上下皆青或紫石數重，其中乃有紅黃而其文如絲者一，相傳曰紅絲石。去洞口絕壁，有鐫刻文字，乃唐中和年採石者所記，竟不知取之何用，迄今經二百餘年，不復有人至其上者。獨山下民時往視芝草，不以為奇寶。予既聞其說，意謂可取為硯，亟遣白直偕蘇氏而往。初頗辭以高險不可得入，因厚給其貲，勉之使行。既往六七日，僅得方四五寸者二，其外有若皮膚掩蔽，漸以粗石磨治。已而文理盡露，華縟密緻，皆極其妍。既加鐫鑢，則其聲清越，鏘若金石，殆非耳目之所聞見。亟命裁而為硯，以墨試之，其異於他石有三：他石不過以溫潤滑瑩，以是為尤，此乃清之以水，而有滋液出於其間，以手磨試之，久黏著如膏，一也。他石與墨色相發，不過以其體質堅美，此乃常有膏潤浮泛墨色，故其相凝若純漆，二也。他石用訖甚者不刻，其次止

終食之間墨即乾矣，此石覆之以匣，時數日，墨色不乾，經夜即其氣上下蒸濕，著於匣中，有如雨露，三也。此三者，雖世之稱爲好事者，非精於物理則無由得之。其採鑿於洞中，皆就壁間，先以鑿去其上下石，然後乃及美材。每患引鑿之不能加長，故所獲無大者。又在外多黃，近內則紅，雖其體則均而色未能純。後乃於洞之側，穿爲一穴，其廣盈丈，掘土至六七尺，往往得成片者。大或踰尺，而皆純。其土不堅，土皆成乳未，推尋石之聚結，蓋山之髓脉也。自辛丑夏四月，至癸卯春三月，經二年，凡工人數十往，其所得可爲硯者大小共五十餘。一日，洞門爲巨石摧掩，而人不可復入，其石遂絕。今人有得之者，皆洞外黃赤之石，尚假此名，殊失真也。予往，令端人崔之才、歙人汪琮購求，得二州之石，品第一者愛而用之，平居未嘗須臾去也。自得茲石，而端、歙皆置於中衍，不復視矣。因論著古今之所載，及目所見，隨其優劣而次序之，分爲上、下二卷，非敢傳於他人，姑欲貽諸子孫。後將復有所得，則當續而廣之，以成吾志也。

青州墨山紅絲石[七]。其外有皮表或白或赤者，有文如林木之狀，既加磨礱，即

其理紅黃相參，二色皆不甚深。理黃者其絲紅，理紅者其絲黃。若其文，上下通徹勻布，此至難得者。又有理黃而文如柿者，或無文而純如柿者，或其理純紅而文之紅又深者，若黃紅相斷而不成文，此其下也。文之美者，則有旋轉連接團圓，方二三寸而其絲凡十餘重，次第不亂。或如月暈自心及外可及六七重者，或如山石而尖峰奇勢皆具者，或如雲霞、花卉、禽魚之類者，此但論石之文采不一。至於資質潤美以及發墨，則皆均也。其石久為水所浸漬，即有膏液出焉。若久乾者，以手拭之，則有白屑被其上，乃膏液之所結積也。凡為硯，初用之固有法，今更不載。此石之至靈者，惟精於物理者自當得之。然世之人罕有識者，往往徒得之而不能用也。

端州石。出高要縣之斧柯山〔八〕。去州二十餘里，前臨大溪，登其山約五里餘，乃至絕頂。匠人於此鑿石，歲久乃成洞穴。今已極深邃，洞中常有水，秋夏即不可入，至春秋水涸，採石者競入，而其間陰黑不復有所睹，但以手捫石，隨大小取之，日不過得數片。凡石理之精麄，有良工雖在洞中，亦不能別。至於瑕玷釁脈，須出洞乃

此石之文采不一。至於資質潤美以及發墨，則皆均也。

可識也。故有累日月而不得一佳者,亦可有日獲一二者,繫其所得之分爾。然至佳

者,殊不可多得。大抵以石中有眼者最爲貴,謂之鴝鵒眼。蓋石文之精美者,如木之

有節也。今不知者反以爲石病。吁可痛哉!凡取石有四,曰上巖、下巖、西坑、後

歷。上巖之石最精,下巖次之,西坑、後歷悉其下也。惟上巖之石乃有眼,眼之美者,

紫、綠、黃三色相重,多者自外至心,凡八九重。其狀皆圓,有若描畫而成。以色鮮美

重數多而圓正者爲上。其大者,尤爲稀有。予所見絕大者,乃如彈丸,其次及其半,

則比比有之。小者至如麻豆,亦有列於硯中。或如北斗,或如五星心房之形者,價已

不減數萬。其生於墨池之外者,謂之高眼;生其内者,即曰低眼。惟高眼尤爲人所

愛,尚以其不爲墨所漬掩,常可睹於前也。工人每市石材,必以眼之大小、多少爲之

重輕。若石之無眼,雖資質甚美,其大者不出千錢。工之精者,每得石以首扣之,知

其下有眼及多少之數,因畫記之。後令磨琢,皆如其言。石之品有數種,其色正紫而

微有青潤無芒,叩之無聲,此近水者也。其色微紫而不深重,近日視之略似有芒,叩

之有聲,此巖壁之石,最爲發墨,乃石至精者。其次青紫差半,或紫而近赤,或青多紫

少，皆石之下也。端人每爲硯，凡色之不佳者，須用佛桑花染漬之，初亦可愛，至經水即如故矣。昔人有云，山有自然圓石。或云，剖其璞而得焉，謂之子石。又云，每取石必祭以中牢，不然則雷霆震動，失石所在。予嘗以二説詰諸山下故老，皆云無之，豈傳聞之誤乎？又謂石之有金線者爲美，此正其病也，亦端人之所不取云。惟材之大者，尤爲難得，每購求方六七寸而亡病脉者，固亦少矣。比歲所貢方硯者五，皆以文爲準，然止於巖石之中品，或有眼，工人輒鑿去之，恐異日復求不可必致也。

歙州婺源縣龍尾石。其石最爲多種，性皆堅密，叩之有聲，蒼黑者佳，而色之淺深蓋不一焉。其理或如羅紋，或如竹根之橫紋，又有金點如星布列其上，而成北斗、南斗之狀者。或云，工人製硯之時，因其有星琢去，餘者但留六七，使如斗狀，蓋非天成也。有金文回環成月暈者，有石文團轉，其大徑三寸餘，當硯之中，謂之硯臺。有其理綠色，而黑文橫於其上，纖長如眉，雜以金星者，謂之蛾眉石。又有金文如魚、如蠶、如雲、如月者，不可悉紀。予嘗於殿省丞崔珉處得風字硯，其大盈尺，有金線環匝其外，池中復有金魚，其心有金魚，殊爲怪也。又嘗於校理錢仙芝處見二硯，其一中

有金月，下有二雲輔翼之。其一中有金北斗，傍有二雲左右之。石色頗青，若此數

種，并昔所未有，自三十年來方見之。雖瑰奇爲甚，而予不深愛之。二十年前，因過

金陵，翰林葉道卿處見一硯，方四五寸。其色淡青，如晴霽之時望遠天云，表裏瑩潔，

都無他文。云得於歙人，蓋出於端石之右矣。自是每遇歙之好事者，或官於歙者，必

以此語之，使其尋求，終不能得。近三年前，屯田員外郎周頌知婺源縣，嘗寄二硯。

其一正青，雖石無他文，而綠者不甚明。青者微近黑，遠不逮前所見者，豈求至歟？

大抵他石之材，取以爲硯，大至尺者，殊爲稀矣。獨歙石絕有大者，若一二尺之材，乃

其常爾。論諸精粗之殺，固有差殊，至於發墨則皆一也。其最可尚者，每用墨訖，以

水滌之，泮然盡去，不複留漬於其間，是足過於端石矣。至夫其色晻昧而又不純，徒

有金文，本乃外物，此而較之，抑其下也。

歸州秭歸縣大沱江石。叩之無聲，石色蒼黃者不甚堅，正綠者乃堅。其理微少

溫潤，上皆有文，如林木之狀。又如以墨汁灑之者，亦有圓徑一二寸，如月狀。其中

亦有林木之文，獨色綠者，其中複有黃綠之相錯。如青州薑跂石，至琢爲硯，遠者經

月，近者浹旬，往往有文斷裂，幸而完者十亡一二。論其發墨，則過於端、歙石，而資質潤澤乃不逮也。此石世人罕有知者。

淄州淄川縣金雀山石。其色紺青，叩之聲如金玉，較其資質，乃出歙石之右。但於用墨，其磨研須倍之，以此反不逮也，蓋由潤密之甚耳。

淄州淄川縣青金石。出梓桐山石門澗中。其色青黑相參，有文如銅屑，遍布於上。亦有純色者，理極細密而不甚堅。叩之無聲，其發墨略類歙石，而色乃不逮。

萬州縣金崖石。其色正黑，體雖潤密而色晻昧，其間亦有文如銅屑，或時有如楚石，大點如豆，此最佳者。其發墨在歙石之下，叩之無聲。

戎瀘州試金石。狀類淄州青金石，而又在其下。青州紫金石，吉州永福縣紫金石，狀類端州西坑石，而發墨過之。

昔登州海中馳基島石。其色青黑，上有羅紋金星。亦甚發墨。全類歙石，而文理皆不逮也。

古瓦硯。出相州魏銅雀臺。里人因掘土往往得之，多斷折者。瓦色頗青，其內

平瑩，不類今瓦之有布紋。其厚有及者，上多印工人姓氏，八分類隸書也。時有獲其

全者，工人因而刊其中爲硯，此尤難得。大率每爲硯，須以瀝青煮之乃可用，用之亦

發墨，而非佳石之比。好事者以其古物，頗愛重之。

濰州北海縣石末硯。皆縣山所出爛石，土人研澄其末，燒之爲硯，即唐柳公權所

云青州石末硯者。濰乃青之故北海縣，而公權以爲第一，當是未見歙硯以上之品爾。

以今參較，豈得爲然？且出於陶灼，本非自然，烏足道哉！

水精亦可爲硯。予曾於屯田員外郎丁恕處見之，大纔四寸許，爲風字樣。其用

墨處即不出光，嘗以墨試之，發墨如歙石，但未知久用之如何。

玉亦可爲硯。古或有之。予在杭州，嘗得鎮潼留後李元伯書云，近求得玉材，令

匠人琢爲圓硯。其發墨可愛，恨未得與予觀之。後數月，元伯亡，竟不果見。

硯之形製，古今相傳。有如鼎足者，如人面者，如蟾蜍者，如風字者，如瓜狀者，

如龜形者，如馬蹄者，如葫蘆者，如壁池者，如雞卵者，如琴足者，有外方內圓者，有內

外皆方者。或有虛其下者，亦有實之者，此二種皆上銳下廣。又有外皆正方，別爲臺

於其中，謂之墨池，此皆予嘗所見者。

硯之用，須日一滌之。過二三日者，即墨色差減。縱未能滌，亦須日易其水。至春夏蒸濕之時，墨久留其間，則膠力滯而不可用，尤要頻滌去之。洗宜用小氊片，或紙。若久用之，石色爲墨漬汙，即以麩炭磨洗，複如新矣。若嚴寒之中，不宜用佳硯，石理既凍，墨亦少光。惟紅絲硯，至冰凍時，皆凝結於石文中，往往其水自四傍出，久則斷裂，尤當慎之。凡硯須用匣貯，不用則掩其蓋，或不掩亦未甚害。獨紅絲硯，用訖，必須掩之，即墨色終不乾。若不掩，久亦乾也。他硯所用之匣，止用以漆爲之。惟紅絲須以銀者，蓋常有氣上下蒸濕，其用漆匣，未久輒壞。自紅絲以下可爲硯，共十五品，而石之品十有一也。

校勘記

〔一〕「楚謂之律」，萬曆本、四庫本作「楚謂之聿」。

〔二〕「學士略見」，萬曆本、四庫本作「學士等略見」。

〔三〕「耕不能秉兮水不能船」，萬曆本、四庫本作「耕不能黍兮水不能船」。

〔四〕「吸受流芳」，萬曆本、四庫本作「汲愛流芳」。

〔五〕「踏天磨刀割紫雲」，萬曆本、四庫本作「露天磨刀割紫雲」。

〔六〕「輕漚縹沫松麝薰」，萬曆本、四庫本作「輕漚縹沫松麝薰」。

〔七〕「青州墨山紅絲石」中「墨山」，萬曆本、四庫本作「黑山」。

〔八〕「端州石。出高要縣志斧柯山」，萬曆本、四庫本作「端州斧柯石。出高安斧柯山」。

器用二

紙

《周禮》有史官，掌邦國大事，書於策，小事簡牘而已。又有札名。釋云：札者，櫛之比，編之也，亦策之類也。漢興，已有幡紙代簡，而未通用。至和帝時，蔡倫字敬仲，用樹皮及弊布、魚綱以爲紙。奏上，帝善其能，自是天下咸謂之蔡侯紙。

左伯，字子邑。漢末益能爲之。故蕭子良答王僧虔書云：子邑之紙，妍妙輝光；仲將之墨，一點如漆。紙，《説文》云：紙者，絮也。苦字從「系」，氏聲。蓋古今人書於帛，故裁其邊幅，如絮之一苫也。

後漢張芝善書，寸紙不遺，有絹必先書後練。

《釋名》曰：紙者，砥也，謂平滑如砥石。

幡紙。古者以縑帛衣書長短裁之，以代竹簡也。服虔《通俗》云：文曰方，絮曰紙。字從「系」氏下從巾者，桓玄令曰：古無紙，故用簡，非主於恭。今諸用簡者，宜以黃紙代之。

唐虞裕表云：祕府有布命三萬餘枚，不任寫御書。乞四百枚，付著作吏，寫起居注。

古有藤角紙。范甯教云：土紙不可作文，書皆令用藤角。古謂紙為幡，亦為之輻，蓋取繒帛之義也。自隋唐已降，乃謂之枝也。

晋張華造《博物志》成，晋武帝賜側理紙萬張，番南越所貢。漢人言陟狸相亂，蓋南人以海苔為紙，其理縱橫邪，因以為名也。

《東觀餘論》曰：皇太子初拜，給赤紙、縹紅麻紙百張。

唐李陽冰云：紙常宜深藏篋笥，勿令風日所侵。若少露埃塵，則枯燥難用矣，攻書者宜謹之。

唐歐陽通，紙必堅緊白滑者，方書之。

《語林》曰：王右軍爲會稽令，謝公就乞牋紙，檢校庫內有九萬張，悉與之。桓宣武云：逸少不節。

《抱樸子》曰：洪家貧，伐薪賣之，以給紙書。畫營園田，夜以柴火寫書。坐此之故，不得早涉藝文。帝乏紙，每所寫，皆反覆有字。人少能讀，《御史故事》云：案，彈奏白簡爲重，黃紙爲輕。今一例白紙，其無差降矣。

古無彈文，白紙爲重，黃紙爲輕。故《彈王源表》云：源官品應黃紙，臣輒奉白簡以聞。

《國史補》云：紙之妙者，則越之剡藤苔牋，蜀之麻面、屑骨、金花、長麻、魚子、十色牋雲，揚州六合、蒲州白簿、重抄、臨州滑薄。

唐韋陟署名如五朵雲，每以綵牋爲緘題，時人讒其奢縱。漢初，已有幡紙代簡。成帝時，已有赫蹏書詔。應邵曰：「赫蹏，薄小紙也。」至後漢和帝元興中，常侍蔡倫判故布及魚綱、樹皮，而作之彌工。如蒙恬已前，已有筆之謂也。又棗陽縣南有蔡倫

判宅，故彼士人多能作紙。又庾仲雍《明州記》云：應陽縣蔡子池南有石臼，云是蔡倫舂紙臼也。 一云袁陽縣。

黟歙間多良紙，有凝霜、澄心之號。複有長者，可五十尺爲一幅。蓋歙民，數日理其楮，然後於長船中以浸之，數十夫舉枚以抄之，傍一夫以鼓而節之，於是於大薰籠用而焙之，不上於牆壁也。於是自首至尾，勻薄如一。

蜀中多以麻爲紙，有玉屑、屑骨之號。江浙間多以嫩竹爲紙，北地多以桑皮爲紙，剡溪以藤爲紙，海人以苔爲紙。浙右亦以麥筈爲之者尤脆薄焉，以麥膏油藤紙硾之者尤佳。

漢末左伯，字子邑，又能爲紙。故蕭子良答王僧虔云：子邑之紙，妍妙輝光。仲將之墨，一點如漆伯英之筆，窮神盡思。妙物遠矣，邈不可追。 仲將，韋誕字也。

宋張永自造紙墨。 見《墨部》。

蜀人造十色箋，凡十幅爲一搨，每一幅之尾，必以竹夾夾之，和十色水，遂搨以染之際，棄置搋理，堆盈左右，不勝其委頓。逮乾，則光彩相宣，不可名也。然遂幅於文

板之上研之，則隱起花木、麟鸞，千萬其態。又以紺布，先以麫漿膠令勁，隱出其文者，爲之魚子牋，又謂之羅牋。今剡溪亦有焉。亦有作敗麫糊，和以五色，以絕曳過，令沾濡流離可愛，謂之流沙牋。亦有煮皂莢子膏并巴豆油傳於水面，然後點墨或丹青於上，以薑擑之則散，以鬚拂頭垢引之則聚。然後畫之爲人物，舒之如雲霞，若鷙鳥翎毛之狀，繁縟可愛。以紙布其上，而受采焉。近有江表僧，於內庭造而進上。必須虛窗幽室，明盤淨水，澄神慮而製之，則臻其妙也。御毫一灑，光彩煥發。晋武帝賜張華側理紙，已具敘事中。《本草》云：陟釐，味甘，大溫無毒。主心腹大寒，溫中消穀，強胃氣，止瀉痢，生江南江澤。陶隱居云：此即南人用作紙者。唐本注云：此物乃水中苔，今取爲紙，名爲苔紙。青黃色，體澀。《小品方》云：中分鹿苔也。音陟釐，陟釐與側黎相近，側黎又與側理相近。又云即石髮也。

《丹陽記》：江寧縣東十五里，有紙官署，齊高帝於此造紙之所也。嘗就銀光紙賜王僧虔。一云銀光紙也。

唐段成式在九江，出意造紙，名雲藍紙，以贈溫飛卿。江南僞主李氏，嘗較舉人

畢，放榜日給會府紙一張，可二丈，闊一丈，厚如繪帛，數重，令書合格人姓字。每紙出，側縫掖者，相慶有望於成名也。僕頓使江表覩。今懷樓之上，猶存數幅。

唐《林邑記》：九真俗書，樹葉爲書紙。

《書品》云：古畫尤重紙，上者言紙得五百年，絹得三百年方壞。

《歷代名畫記》：名背必皺起，宜生自滑慢薄大幅生紙。紙縫先避人面及要節處，若縫之相當，則當強急卷舒。損，要令參差其縫，則氣力均平。太硬則強急，太薄則失力。絹素彩色，不可擣理。紙上白畫，可玷石妥貼之。仍候陰陽之氣調適，秋爲上時，春爲中時，夏爲下時。暑濕之時，不可也。《歷代名畫記》云：江東地潤無塵，人多精藝，如事者常宜置宣紙百幅，用法蠟之，以備摸寫。古人好搨畫，十得七八，不失神彩筆跡，亦有御府搨本，謂之官搨。

搨紙法。用江東花葉紙，以柿油、好酒浸一幅，乃下鋪不浸者五幅，上亦鋪五幅，乃細卷而硾之，修辭浸染者如一。搨書若水窺朗鑑之明澈。初舉子云：宣齋入詞場，以護試紙，恐他物所污。

《資暇集》云：松花牋代以爲薛濤牋，誤也。松花牋其來久矣。元和之初，薛濤尚斯色[二]，而好製小詩，惜其幅大，不欲長牋之，乃命匠人狹小爲之。蜀中才子既以爲便，後減諸牋亦如是，時名曰薛濤牋。今蜀紙爲小樣者，是也，非獨松花一色而已。

唐初將相官誥，亦用銷金牋及金鳳紙書之，餘皆魚牋而已。厥後，李肇《翰林志》云：凡賜與、徵召、宣索臣下曰詔，用白麻紙。慰撫軍旅曰書，用黃麻紙。太清宮內道觀薦告詞文，用藤紙朱書，謂之青詞。諸陵薦告上儀表、內道觀文，并用白藤紙。凡赦書德音并立后、建儲、大誅、討拜、免三公、命相、命將，并用白藤紙，不用印，雙日起草，隻日宣。宰相官誥并用色背綾，金牋。節度使并用白背綾，金花牋。命婦即金花羅紙。吐蕃及替補書及別録，用金花五色綾紙上，白檀木真朱瑟鈿函，金鏁鑰。吐蕃宰相、摩泥師已下書，五色麻紙。南詔及清平官書，用黃麻紙。

晉傅咸《紙賦》：蓋世有質文，則治有損益。故禮隨時變，而器與事易。既作契以代繩兮，又造紙以當策。夫其爲物，厥美可有：廉方有則，體潔性真。含章蘊藻，實好斯文。取彼之槩，以爲此新。攬之則舒，舍之則卷。可屈可伸，能幽能顯。

唐薛道衡《詠苔紙詩》：昔時應春色，引綠泛清流。今來乘玉管，布字轉銀鉤。

韋莊《乞綵牋歌》：浣花溪上如花客，綠間紅藏人不識。留得溪頭瑟瑟波，潑成紙上猩猩色。謾把金刀裁紫雲，有時窮破秋天碧。蜀客才多染不工，卓文醉後開無力。孔雀銜來向日飛，翩翩壓折黃金翼。班班布在時人口，滿軸松花都未有。人間無處買煙雲，須知得自神仙手。也知價重連城壁，一紙黃金猶不惜。薛濤昨夜夢中來，殷勤遺向君邊覓。

詩僧齊已《謝人贈綦子綵紙詩》：陵陽綦子浣花牋，深愧攜來自錦川。海蚌琢成星落落，吳綾隱出鳳翩翩。留防桂苑題詩客，惜寄桃源敵手仙。捧受不堪思出處，七千餘里劍關前。

唐舒元輿《悲剡谿古藤文》：剡谿上綿四五百里，多古藤，株枿逼土，雖春入土脈，他植發活。獨古藤氣候不覺，絕盡生意。予以爲産乎地者，春到必動，此藤亦本於地，方春且有死色，遂問谿上人。有道者云：谿中多紙工，持刀斧斬伐無時，擘剥

皮肌，以給其業。噫！藤雖植物者，溫而榮，寒而枯，養而生，殘而死，亦將惟有命於天地間。今爲紙工斬伐，不得發生，是天地氣力，爲人中傷，致一物疾病之若此。異日過數十百郡，泊東雒西雍，見言書文者皆以剡紙相誇，予窺曩見剡藤之死，職當由此。此過固不在紙工，且今九牧士人，自專言能見文章户牖者，其數與麻、竹相多，聽其語，其自重，皆不啻握驪龍珠，雖苟曉寤者，其倫甚寡。不勝眾者，亦皆斂手無語。勝眾者，果自謂，天以文章歸我，遂輕傲聖人道，使《周南》《召南》風骨折入於抑揚皇華中，言倔卜子夏文學陷入於淫靡放蕩中，比肩握管，動盈數千百人。數千百人筆下，動行數千萬言，不知其爲謬誤，日日以縱，自然殘藤命易甚桑柔，波波頹沓，未見止息。如此則倚文妄言輩，誰非書剡紙者耶？紙工嗜利，曉夜斬藤以鬻之，雖舉天下爲剡谿，猶不足以給，況一剡谿者耶？以此恐後之日，不複有藤生於剡矣。大抵人間費用，苟得著其理，否則暴耗之過，莫由橫及於物。物之資人，亦有其時，時其斬伐，不爲夭閼。予謂今之錯爲文者，皆天閼剡谿藤之流也。藤生有涯，而錯爲文者無涯。無涯之損物，不直於剡藤而已。子所以取剡藤，以寄其悲。

墨

《真誥》云：今書通用墨得何？蓋文章屬陽，墨陰象也，自陰顯於陽也。

《續漢書》云：守官令主御墨。

《漢書》云：尚書令僕承郎，月賜隃糜大墨一枚，小墨一枚。東宮舊事，皇太子初拜，給香墨四丸。《周書》有涅墨之刑。《莊子》云：舐筆和墨，晉公墨綬，邑宰墨綬。是知墨其久矣。

晋陶侃獻晋帝牋紙三千枚，墨二十丸，皆極精妙。

唐歐陽通每書，其墨必古松煙末，以麝香，方可下筆。

《説文》云：墨者，墨也。字從黑、土。墨者，煙煤所成，土之類也。古人灼龜，先以墨畫龜，然後灼之，兆順食墨乃吉。《尚書‧洛誥》云：惟洛食漢文，大橫入兆，即其事也。

唐酈元注《水經》云：鄴都銅雀臺北，曰冰井臺。高八丈，藏冰，有屋一百四十

間，上有冰室數井，井深十五丈，藏冰及石墨焉。石墨可書。又見陸士龍《與兄書》云。

《括地志》云：東都壽安縣洛水之側，有石墨山。山石盡黑，可以書。疏故以石墨名山。

《新安郡記》云：黟縣南十六里，有石嶺，上有石墨，工人多采以書。有石墨井，是昔人接墨之所。今懸水所淙激，其井轉益深矣。

後漢韋仲將即韋誕。《製墨法》曰：今之墨法，以好醇松煙乾擣，以細絹篩，去草芥物，至輕不宜露篩。於缸中篩去草芥，慮飛散也。煙一斤以上，好膠五兩，浸梣皮，即江南檀木皮，入水綠色。又解膠并益墨色，可下去黃雞子五枚，亦以珍珠一兩、麝香一兩，皆別治細篩都下，調合鐵臼中。寧剛不宜擇，搗三萬杵，多亦善。不過得二月、九月，溫則臭敗，寒則難乾。每挺〔二〕重不過三兩。故蕭子良答王僧虔云：仲將之墨，一點如漆。

翼公《墨法》：松煙二兩，丁香、麝香、乾漆各少許，右以膠水溲作挺〔三〕，火煙上薰之，一月可使。入紫草末色紫，入秦皮色碧，其色俱可愛。昔祖氏本易定人，唐氏

卷第二十

六五九

之時墨官也。今上墨必假其姓而號之，大約易水者爲上。其妙者，必鹿角膠煎爲膏，而和之。故祖氏之名，聞於天下。太行、濟源、王屋亦多好墨，有圓如規，亦古墨之製也。有以枯木煙爲之者，尤粗。又云：上黨松心爲之尤佳，突之末者爲上。

江南黟歙之地，李廷珪墨尤佳。廷珪，本易水人。其父超，唐末流離渡江，觀歙中可居造墨，故有名焉。今有人得而藏於家，亦不下五六十年，蓋膠敗而墨調也。其堅如玉，其文如犀。寫蹜數十幅，不耗一二分也。

墨或堅裂者，至佳。凡收貯，宜以鈔囊盛於透風處佳。及造朱墨法，上好硃砂細研飛過，好朱紅亦可。以棬皮水煮膠，青浸一七，傾去膠青，於日色中漸漸曬之，乾溼得所。如墨挺於朱硯中研之，以書碑銘。亦須二月、九月造者佳。

宋張永涉獵詩史，能爲文章，善隸書。又有巧思，紙、墨皆自造。上每得永表，輒執玩咨嗟久之，供御者不及也。

造麻子墨法。以大麻子油、活糯米半碗，強碎，剪燈心堆於上，然爲燈。置一地坑中，用一瓦缽，微穿透其底，覆其焰上取煙煤。重研過，以石器中煎煮皁莢膏，并研

墨池編

六六〇

過者糯米膏，入龍腦、麝香、秦皮末和之，搗三千杵。溲爲挺，置陰室中，候乾。書於紙中，向日金字也。

秦皮。陶隱居云：俗謂之樊槻皮，以水清和墨，書色不脫，故造墨方多用之。

近黔歙間，有人造白墨，色如銀。逮研訖，即與眾墨無異，竟未知其所制之法。

漢揚雄《答劉歆書》云：雄爲郎自奏，心好沈博麗之文，原不憂三歲俸，息休直事，得肆心廣意。成帝詔下奪俸，令尚書賜筆墨，得觀書於石室。故天子上計、孝廉及內郡衛卒會者，雄常把三寸弱翰，齎油素四尺，以問其異，歸則以鉛摘松槧。二十七年於茲矣。

僞蜀有童子某者，能書。孟氏召入，甚佳其穎悟，遂錫墨一丸。後家僮誤墜於庭下盆池中。逮數年，植盆荷芰[四]，復獲之，堅勁光膩仍舊。或云：僖宗朝所用之餘者也。

唐王勃凡爲詩文，必先研墨數升，以被覆面，謂之腹稿。起，即下筆不休。幼常夢人遺之墨丸盈袖[五]。

西域僧言：彼國無硯、筆、紙，但有墨，中國者不及也。云是雞足山古松心爲之。

僕常獲貝葉上，梵字數百，墨倍光澤。會秋霖爲窗雨濕，因而揩之，字終不滅。

常侍徐公鉉云：遼東有雲穴山，山有墨石，親常使之。又云：幼年嘗得李超墨一挺，不過咫，細而挾，與其愛弟鍇共用之，日書不下五千字，凡十年乃盡。磨處邊際如刃，可以割紙，自後李氏墨無及此者。超，即廷珪之父也。唐末，陶雅爲歙州刺史二十年，嘗責李超云：爾所造墨，殊不及吾初至郡時，何也？對曰：公初臨郡，歲取不過墨十挺，今數百挺未已，何暇精好焉？山中新伐木，書之字即隱起。他日洗去，墨字猶分明。又書於版牘，歲久木朽，而字終不動。蓋煙煤能固木也，亦徐常侍言。

今之小學者，將書，必先安神養氣，存想形在眼前，然後以左手研墨，墨調手穩方書，則不失體也。又云：研墨如病，蓋重調勻不泥也。又云：研墨要凉，凉則生光。墨不宜熱，熱則生末。蓋忌其研急而墨熱。又李陽冰云：用則旋研，無令停久，久則塵埃相污，膠力墮亡。如此泥鈍，不任下筆矣。

李尤《墨銘》：書契既遠，研墨乃陳。烟石附筆，以流以申。

魏曹子建《樂府詩》：墨出青松烟，筆出狡兔翰。古人感鳥跡，文字有改刊。

唐李白《謝張司馬贈墨歌》：上黨碧松烟，夷陵丹砂末。蘭麝凝珍墨，精光乃堪

掇。

黃頭奴子雙雅鬢，錦囊養之懷袖間。今日贈予蘭亭去，興來灑筆會稽山。

朱子曰：筆、硯、紙、墨四者，書之器也。欲善其事而不利其器，鮮能造其精

妙。古人有不假手于人而自爲之者，其措意，豈不勤哉！余偶讀蘇大參《文房四

譜》，因取其事有裨于書者，勒成兩卷，贅於《墨池編》之末，以貽後學云。

校勘記

〔一〕「薛濤尚斯色」，萬曆本、四庫本作「薛濤尚斯文」。

〔二〕「每挺」，萬曆本、四庫本作「每錠」。

〔三〕「挺」，萬曆本、四庫本作「錠」。

〔四〕「植盆荷芰」，萬曆本作「重盆荷芰」，四庫本作「重植盆花」。

〔五〕萬曆本、四庫本皆將「幼常夢人遺之墨丸盈袖」列入正文。

跋

之勘二十二祖樂圃公，闡明理學，餘擅書法。纂著《墨池編》二十卷，凡筆法之

秘奧，名家之品評，以及歷代古碑文房器用，靡不畢備，誠後學之津梁、書家之實錄

也。世藏正本爲鼠殘闕，訪求全帙足成，康熙辛卯、壬辰歲，先後得二部，一係勝國隆

慶間四明薛晨刻本，一係萬曆間蘄水李時成刻本。薛版增損不倫，字款脫謬；李版

即以薛氏本重刊，又將二十卷并而爲六，均失本來面目。更有錢塘胡氏，割切「碑

帖」二卷，另爲一書，曰《碑帖考》，卷端著書人姓氏，將薛與勘祖兩家名字，紐作一人，

識者能不齒冷？行世類此，原本不可得見。嗣復多方購求，兒象賢獲久抄一帙，紙

色甚古，令與家藏摸核，魯魚亥豕甚多，卻無薛、李等家之謬，可稱善本，補續舊藏。

甲午夏，授弟侄子孫輩分任校錄，公之海內。力有不繼者，悉純孝及綸戮力成之。厥

工既定，附述雕板始末，并流傳之舛僞如此。

康熙甲午嘉平朔，長洲朱之勘謹識。

附録

一、傳記資料

樂圃先生朱伯原卒於京師，識與不識者皆歎之。先生故人，自玉堂青瑣，與夫一時賢士大夫，多挽之以詩。先生妙齡登乙科，以疾求閑，學且養踰三十年，特起爲蘇州教授。歷五考，召爲太學博士，改宣德郎，除秘書省正字，兼樞密院編修文字。先生文章，前宰相范公、今宰相章公嘗薦其典麗，可備著述矣。先生行義，中書侍郎許公嘗薦其純固，可爲師表矣。先生博聞強識，篤學力行。樞密林公，先除禮部侍郎及寶文閣直學士，嘗薦自代矣。前後薦者，蓋不可彈數。謂宜得名公鉅儒誌其墓，而諸孤乃以其季父、明州象山縣尉仲方之狀，屬予銘，予豈足以知先生耶？按先生家譜，昔高辛氏有才子曰朱虎，先生其後也。先生諱長文，伯原，字也。其先爲越州鄞人，

自其祖居蘇者三世。曾祖諱瓊，仕錢氏。祖諱億，始入朝，太宗皇帝召對便殿，命以官，數有功，遷內殿崇班、閣門祇侯，知邕州，累贈刑部尚書。考諱公綽，光祿卿，知舒州，爲時名儒。妣蔡氏，封宣城郡君。所生周夫人方娠，夢覆錦衾，或謂光祿公曰：「生子能文必矣。」先生果幼而不群，光祿器之。十歲，善屬文，讀書輒終夜。光祿公命徹燭，先生侍其寢，不徹也。先生書無所不知，尤深于《春秋》。泰山孫明復講《春秋》于太學，往從之，明復韙焉。先生書無所不知，尤深于《春秋》。擢嘉祐四年進士第，吏部限年，未即用。時光祿公守彭，先生不俟宴，歸，州人榮之。既冠，除秘書省校書郎，守許州司戶參軍，誥有美辭。先生無他疾，第傷足，不果仕，非行怪而固隱也。郊禋，光祿公欲以任子恩，丐先生幕官，先生推與其季弟，光祿公拊之曰：「兄以官畀汝。」因名之曰從悌。撫弟妹，畢婚嫁，安貧樂道。因舊圃，葺臺樹池沼，竹石花木，有幽人之趣。先生逮光祿公捐館，左右凡二十年，以孝稱，居喪如禮。服除，人勸以仕，無意也。太守章公伯望，表其所居爲「樂叟，或觴或詠，去則醉臥便腹，不知身世之在城郭也。州侯貴客，山翁野圃坊」，鄉人相與尊之，稱樂圃先生。當是時也，使東南者，不以薦先生爲恥；遊吳郡

者，以不見先生爲恨。左丞鄧公先在翰林，與給事中胡公、孫公，中書舍人范公、蘇公，列薦先生于朝。先生不得已，起典鄉校，以先生故也。同時，徐積舉于楚，陳烈舉于福，世號三先生。先生之教人，先經術而後華藻。曩歲，作《東都賦》，自視不減班、張、太沖輩。前宰相蘇公嘗薦先生曰：「稱述歷代京邑之盛，莫如國家汴都之美，深有可觀焉。」客有使之獻者，先生曰：「此吾少時也，今老矣，尚何賦爲哉！」講《春秋》、《洪範》、《中庸》，學者無慮數百。蘇學，范文正公建也。歲久隳甚，其子侍郎公時領大漕，得請修葺，先生有力焉。吳中水災，先生陳五浦之利，郡不克行。逮右丞公之守是邦，先生作《救荒議》四篇以獻，民賴以安。其仁心類如此。晚遊辟雍，著《釋問》以見意。後罷《春秋》博士，亦頗有歸志。想聞猿鶴，數請還鄉。內相蔣公詩曰：「玉杯舊學無施設，空有新詩滿錦囊。」蓋歎之也。暨登芸省，有喜色，嘗曰：「天下奇書，在吾目中矣。」明年，樞密曾公、林公薦，兼尚書局，未期月，以疾終于家。命夫！實元符元年二月十七日丙申也。享年六十。家徒四壁，大臣以聞，贈縑百。喪歸，吳人迎于境上，行路爲之流涕。先生天資忠樸，有致君

澤民之志，不少見于用。中年仕宦，先疇悉委諸弟，所同者一圃，藏書二萬卷，且曰：

「以此遺子孫，不賢于多財者乎？遺以財，是教之爲利也；遺以書，是教之爲學也。可不慎歟？」著書三百卷，六經皆有辯説。樂圃有集，琴臺有志，《吳郡圖經》有《續記》。作詩雅馴，得古風。及類古今章句，爲《吳門總集》，以備史官采録。善書，有顔魯公體。藏碑刻，自周穆王始，至於本朝，諸名公帖皆有之，作《墨池》、《閲古》二編。嘗謂：書畫事，昔日猶多編述，而琴獨未備。元豐中，作《琴史》。其敘曰：「方當朝廷制禮作樂，比隆商周，則是書也，豈虛文哉！」今太常少卿曾孫爲之後序，亦曰：「《琴史》之作，固有志乎？明道而待時之用者也。」元符己卯，果詔太常，按協雅樂，命前信州司法參軍吳良輔政造琴瑟，教習登歌。惜乎先生不及見斯時也。娶張氏，三子：耜，前婺州東陽縣主簿；耦，改名發；耕，舉進士：皆有文行。一女，未嫁。孫男曰愈。以元符元年乙酉，葬先生于吳縣至德鄉南峯山之西，從先塋也。銘曰：

先生之樂，非玉非金。室則有書，几則有琴。出而不返，猿哀鶴吟。壁水師筵，蘭臺儒館。末如命何，丹旐云遠。吳山迎喪，學者大半。有丘有園，有子有孫。清白

傳家，孝友盈門。我銘永久，南峯之原。

注：此文又載曾棗莊、劉琳主編之《全宋文》（上海辭書出版社二〇〇六年，第九十三冊，第二二一頁），間有異文，標點部分亦略有差異。

（宋張景修《朱長文墓誌銘》《樂圃餘稿附錄》，清文淵閣四庫全書本。）

樂圃先生，吳郡朱氏，名長文，字伯原，光祿公之子。十九歲登乙科，病足，不肯從吏趨。築室，居郡樂圃坊，有山林趣。著書閱古，樂堯舜道，久之名稱藹然，一邦嚮服。郡守、監司，莫不造請，謀政所急。士大夫過者必奔走樂圃，以後爲恥。名動京師，公卿薦以自代者甚衆。天子賢之，起爲本郡教授。以爲未廣也，起爲太學。先生以道授多士。未幾，擢東觀，仍兼樞府屬。元符元年二月丙申，構疾不祿，享年六十。先生子耕，杭州鹽官尉。耦、耕、舉進士。以六月葬至德鄉，從光祿之塋。先生道廣，不疵短人，人亦樂趨。先生勢不在人上，而人不敢議，蓋見之如麟鳳焉。方擢，欲使大施設，而命不假，朝野惜之。著書三百卷，六經有辨說，樂圃有集，琴臺有志，吳郡有《續

記》。又著《琴史》，其序略曰：「方朝廷成太平之功，制禮作樂，以比隆商周，是書

也，豈虛文哉！」此先生志也。至於詩書文藝之學，莫不騷雅造古。死之日，家徒藏

書二萬卷。天子知其清，特賜縑百匹。嗚呼！先生可謂清賢矣！余昔居郡，與先

生遊，知先生者也。表曰：

　　窮達有命，出處有時。司出處者，非命而誰？時與命違，士能不出。出而無命，

熟諗於時。升公之堂，理公朱絲。清音不改，樂圃堪悲。嗚呼哀哉！

注：此文亦載米芾《寶晋英光集》（清文淵閣四庫全書本）卷七、明錢穀《吳都文粹續集·墳墓》

卷三十八（清文淵閣四庫全書補配文津閣四庫全書本）。又，此文載曾棗莊、劉琳主編《全宋文》（上

海辭書出版社二〇〇六年，第一二一冊，第六五一—六六頁）間有異文。

（宋米芾《樂圃先生墓表》，《樂圃餘稿附錄》，清文淵閣四庫全書本。）

　　朱長文，字伯原，光祿卿公綽之子。公綽居鳳凰鄉集祥里，園亭甚古。長文擢

弟，號其居曰樂圃。時俊咸師仰之，號樂圃先生。米芾撰《墓表》，略云：十九歲，登

墨池編

六七〇

乙科。病足，不肯從吏，築室樂圃，有山林趣。著書閱古，樂堯舜道。郡守、監司莫不

造請，謀政所急。士大夫過者，必奔走樂圃，以不見爲恥。公卿薦以自代者甚衆。天

子賢之，起爲本郡教授，又召爲太學博士、秘書省正字。元符元年卒，鄉人立祠於郡

庠。家徒藏書萬卷，天子知其清，特賜其家絹百疋。

注：據《中國地方志聯合目錄》（中國科學院北京天文臺編，中華書局一九八五年，第三一六

頁），《（紹定）吳郡志》有多個刻本。而《中國方志庫》（數據庫）中，所收版本名曰「清文淵閣四庫全

書本」。不過，經過仔細核對版刻、字跡等，皆不類四庫本；趙汝談《吳郡志序》部分，鈐有「簡莊藝

文」（清陳鱣藏書印）、「北京圖書館藏」二朱文印；卷一《沿革》「吳郡志第一」更鈐白文印五、朱文印

一。據此，數據庫所錄，非四庫全書本。

（宋范成大撰，汪太亨增訂《（紹定）吳郡志》，卷第二十六《人物·朱長文》，擇

是居叢書景景宋刻本。）

朱長文，字伯原。　未冠，擢進士第，英聲振于士林。元祐初，充本州教授。入朝，

除秘書省正字，樞密院編修官。後以疾解任，退居于家，所居在雍熙寺之西，號樂圃坊。地有高岡清池，喬松壽檜。先生以志不得達，棲隱于中，潛心古道，篤意著述。人莫敢稱其姓氏，但曰樂圃先生。樂圃，在錢氏時號金谷。方子通嘗有詩云：「吳門此圃號金谷，主人瀟灑能文章。」子通又嘗著《樂圃十詠》，一曰《樂圃》，二曰《邃經堂》，三曰《琴臺》，四曰《墨池》，五曰《溪》，六曰《詠齊》，七曰《灌園亭》，八曰《見山岡》，九曰《峨冠石》，十曰《沏泉井》。常公安民嘗造先生隱居，愛其趣識，志尚瀟然，有異於人，而惜其遺逸沉晦，因觀所著《續圖經》，遂作序以紀之。

（宋龔明之《中吳紀聞》，卷二《朱樂圃先生》，清知不足齋叢書本。）

樂圃先生姓朱氏，諱長文，字伯原，吳郡人也。其先漢有直臣梁公，居下邳，在靈帝朝爲殿中尚書。遇事輒侃侃正言，帝其敬憚之。會黨錮禁嚴，抗疏極諫。帝疑爲黨人游說，謫守蘇州，遂占籍吳郡。傳至唐弘文館學士子奢公，以文章鳴世。太宗以儒林獨步褒之，又飛白賜爲吳中首姓。傳至明，爲越鄞州尹子孫，又居剡、越三葉。

至先生高祖滋，遭五季亂離，矢志高尚，不慕榮利。都監使李文慶薦之，武肅遣使徵之，不就。親造其廬，迎至幕府，呼爲先生，待以賓禮。曾祖瓊，爲吳越王相，勸王勿稱尊，終守藩節。祖億，我太宗朝徵爲翰林待詔，歷内殿崇班，出知邕州，卒贈刑部尚書。復歸吳。父公綽，蚤年登第，歷知彭州、廣濟軍、舒州太守。所至多善政，民爲立石尸祝。遷太常卿，復轉光禄。卒贈少師，諡忠穆。先生在脈，即有異徵，母夫人夢贈錦衾而誕。先生及生，果眉目秀異，卓卓不類常兒，少師公奇之。齠齔間，即遣從明師授經於泰山孫明復先生。讀書過目成誦，綜貫群籍，爲文曉暢達理，論者謂不減班固、太冲。年方志學，補州庠，選入國學上舍。年十九，登進士。吏部限年，未即用，奉詔歸娶。既冠，授秘書省校書郎。居館下近密地，校讎秘笈，役使掌故，言論風發，常屈坐人，名聲大振。時方行新法，先生輒議其非，與執政者忤，出爲許州司户參軍。熙寧、元豐間，見國事紛紛，遂解組綬，賦歸。與昔吳郡有金谷園，創自錢氏廣陵王。於郊邑之中，輦山石，濬澗壑，爲深谷，爲巉巖，險阻峻絶，林木翕蔚，異卉奪目，奇葩燦然。有水縈於岡側，清漣層映，葭蒼露白，中央宛在，真有道者居也。先生之

祖尚書公購得之，因築以爲居。先生於是圃，朝夕誦義、文之易，讀孔、孟之書，明禮樂之度，數探《春秋》之精微。考正群史，辨核百氏。暇則或弄琴於高岡，或染翰於洲渚，或躊躇於平皋，或靜坐於溪側。覺清冷之聲與耳謀，蒼翠之色與目謀，悠然而虛者與神謀。直亭亭物表，皎皎霞外矣。然先生雖樂邱園之貴，不忘堯舜君民之思。吳中水災，先生陳五浦之利，上之監司，轉達睿聽。又作《救荒議》四篇，上知州黃履行之，民賴以安。州學隳廢，先生與制置江淮范公，力爲修搆。隱居三十年，著書三百餘卷。執經問難者戶外屢滿。郡守、監司莫不造請，謀政所急。元祐中，子瞻蘇君等交章薦之，起爲本州教授。歷三考，召爲太學博士，轉秘書省正字，兼樞密院編修文字。元符初，卒於京。嗚呼！以先生器質之深醇，知識之高遠，使股肱帝室，佐世相君，參大政，定大計，俾朝廷享太平之福，百姓登衽席之安。其所建樹，豈淺鮮歟？乃爵不足以榮五宗，祿不足以仁三族。爲州博幾十年，遷京學，由秘書而兼樞府。又及耆而卒，經綸未展，設施未竟，一時咸惜之。雖然，於先生則無損也。先生隱居求志，制行卓立。守先王之道，述聖人之言。含輝德禮，毓秀人間，論爲人高，議爲人

信，洵聖門之真士，當世之醇儒也。又何必身處尊位，高議雲臺，始足見先生哉！先生生於慶曆元年之辛巳，卒於元符元年之庚辰，享年六十。配夏氏，子四人：耜、耕，耦，耤。耜，江陰縣令，娶程。耕、耦兄弟，同榜進士。耕娶吳，耦娶方。耤，國子上舍坐，娶陸。孫七：愈、懋、懃、忠，皆已露頭角，俱耜出。耕出一，耦出一，耤出□，皆幼未名。今其孤四人，自京迎喪歸。天子贈賻，以六月之甲辰，葬先生於支硎山南峰，在其父忠穆公之右，來問銘於余。夫當吾世，有端方介直，茹和含真，明正學以光邦家，貽式穀以綿子孫，生爲昭代之矜式，歿爲後世之景行，如先生者，是不當銘耶？

爰爲之銘曰：

尚書遥肯匯金閶，作求世德焕重光。

祖孫聯駕長發祥，我公早歲鳴珩璜。

秘書養翮戢乃揚，蘭臺紫禁聲琅琅。

時政紛紛變舊章，惟公議論挾秋霜。

出參戎政整大綱，惠此中國綏四方。

新法頒行及遠疆，解綬歸來鬢未蒼。

萬姓攀援詠其堂，優游樂圃隱歸昌。

論撰著述亦孔臧，炤耀後世有文章。

談道講藝樂未央，執經問難滿門牆。

災祲時行里社殃，設□陳謀惠故鄉。

德隆望重媲東山，名公推薦交進章。天子悅豫起俊良，編修樞府學方張。
神劍一躍倏折芒，箕星常燦斗牛傍。天子贈賻善歸藏，南峰崇峻對若堂。
松楸鬱鬱森相望，宜爾子孫盡超驤。煌煌青史既傳芳，我言雖贅附不忘。

注：「耕出一，耨出一，耰出口」中「口」，似爲「二」字。

（清李銘皖修、馮桂芬纂《（同治）蘇州府志》，卷四十九《塚墓一·吳縣·樂圃先
生朱長文先生墓》，宋耿秉《樂圃先生墓志銘》，清光緒九年刊本。）

朱長文，字伯原。　其先越州剡人，家吳郡。　嘉祐四年進士，授秘書省校書郎，改
許州司户參軍，充蘇州教授。　築室郡西，表曰樂圃，鄉人稱爲樂圃先生。　紹聖間，除
秘書省正字，兼樞密院編修。　卒。　有《樂圃文集》。

注：陳思所編是書，多載録兩宋名賢詩文作品。　其中，卷六十二、六十三選載朱長文之《樂圃餘
稿》。　《餘稿》中，卷六十二載作品卅五，卷六十三載作品六十三。　又，《次韻公權子通唱酬詩四首》、
《次韻公紹賀崇靜之賜金紫二首》，算作作品一。

公姓朱，名長文，字伯原。其先越州剡人，世仕吳趙。祖億，宋太宗朝内殿崇班、閤門祇侯，知邕州，累贈刑部尚書。由開封來蘇州，又爲蘇人。父公綽，光禄卿，知舒州。長文方在娠，所生周夫人夢覆錦衾，或曰：「是生子能文矣。」長文十歲，能屬辭，讀書輒竟夕。從泰山孫復授經於太學，書無所不知，尤邃於《春秋》。博聞強識，篤學力行。年十九，擢嘉祐四年乙科進士第。吏部限年，未即用。時公綽守彭，長文不俟燕歸，州人榮之。既冠，授秘書省校書郎，守許州司户參軍。以墜馬傷足，不肯從吏趨。郊祀，公綽欲以任子恩，勾長文幕官，長文推與其季從弟。丁父憂，家居凡二十年。築室郡治西偏故吳越錢氏金谷園，知州章岵表曰「樂圃」，鄉人遂稱爲樂圃先生。郡將、監司莫不造請，謀政所急。士大夫過者必往見之，以後爲恥，名動京師。元祐中，起爲本州教授。州有兩教授，以長文故也。同舉者楚州徐積、福州陳烈，時

號三先生。長文早歲作《東都賦》，論者謂不減班、張、太沖。其教人，先經術而後詞章。授學者《春秋》、《洪範》、《中庸》，無慮數百。先是，范仲淹始建州學，歲久墮廢。其子純仁，以侍郎制置江淮漕事，復請修葺，長文有力焉。吳中水災，長文陳疏濬之利，不果行。又作《救荒議》四篇，上知州黃履行之，民賴以安。歷五考，召爲太學博士，著《釋問》以見意。紹聖間，改宣教郎，除秘書省正字，兼樞密院編修文字。元符初卒，年六十。哲宗嘉其清，賻絹百匹。喪歸，州人迎于境上。博士米芾爲表其墓。長文資稟忠朴，雖在布衣，慨然有用世之志。暨出仕，以田疇委諸弟，惟藏書二萬卷于樂圃。且曰：「以此遺子孫，不賢於多財耶！」所撰《春秋通志》二十卷，遠稽董生、劉歆所論之偏，而本之於孔氏，旁采程門兄弟立言之要，而充之以自得。又有《書贊》、《詩說》、《易辯》、《禮記中庸解》、《琴臺志》、《琴史》六卷、《蘇州續圖經》五卷。又撰次古今文詞，爲《吳門總集》二十卷。《樂圃文集》一百卷。書傚顏魯公法，所集周穆王以來金石遺文、名人筆跡，作《墨池》、《閱古》二編藏于家。其叙《琴史》，有曰：「方朝廷成太平之功，制禮作樂，比隆商周，則是書也，豈虛文哉！」其志概可見

矣。從子良，在《忠義傳》。良五世孫虁炎誌。

注一：文中「世仕吳趙」當爲「世仕吳越」之訛，「與其季從弟」當爲「與其季從悌」之訛。

注二：明盧熊輯《(洪武)蘇州府志・人物・儒林》(卷三十七，明洪武十二年刻本)亦載朱長文傳；據文辭，當節選自夢炎此文。明王鏊等纂《(正德)姑蘇志・人物七》(卷四十九，明嘉靖年間增刻本)之朱長文傳，亦本之夢炎文。又，清李銘皖修、馮桂芬纂之《(同治)蘇州府志・人物四》(卷七十七，清光緒九年刊本)，曹允源、李根源纂《(民國)吳縣志・列傳・吳縣》(卷六十五下，民國二十二年蘇州文新公司鉛印本)，皆載朱長文傳。其中，前者傳文後有「盧志附錄」四字注文，則即轉引自盧熊《(洪武)蘇州府志》所載之文；後者有「盧志」小字注文，則亦引自盧熊之《志》。

注三：此文又載曾棗莊、劉琳主編之《全宋文》(上海辭書出版社二○○六年，第三五五冊，第三三一—三四頁)，可參。

（宋朱夢炎《朱長文行實記》，朱長文《琴史》，清文淵閣四庫全書本。）

朱長文，字伯原，蘇州吳人。年未冠，舉進士乙科，以病足，不肯試吏。長吏至，莫不先造請，謀政所急。士大夫過者，以不到樂坊，著書閱古，吳人化其賢。

圃爲恥。名動京師，公卿薦以自代者衆。元祐中，起教授於鄉，召爲太學博士，遷秘書省正字。元符初，卒。哲宗知其清，賻絹百。有文三百卷，六經皆爲辨說。又著《琴史》，而序其略曰：「方朝廷成太平之功，制禮作樂，比隆商周，則是書也。豈虛文哉！」蓋立志如此。

（元脱脱等《宋史》，卷四百四十四《文苑傳六·朱長文傳》，中華書局一九七七年，第一三一二七頁。）

朱長文，字伯原，吳縣人。登乙科，病足，不肯試吏。築室樂圃坊，著書閲古，吳人化其賢。長吏至，皆造請，謀議政事。士大夫過者，以不見爲恥。名動京師，公卿多薦之。元祐中，起教授于鄉，召爲太學博士，遷秘書正字。爲文至三百卷，六經皆有辯說。復有志稽古禮文之事，著《琴史》，序略曰：「朝廷方成太平之功，制禮作樂，比隆商周，是書非直空文而已。」元符初卒。哲宗知其清貧，賻以絹百匹。

（明邵經邦《弘簡録》，卷一百八十四《文翰（宋十之三）·朱長文》，清康熙

刻本。）

朱長文，字伯原，光禄卿公綽之子。年十九，登嘉祐四年乙科進士第。公綽守彭，長文不俟燕歸，州人榮之。既冠，授秘書省校書郎，守許州司户參軍。以病足，不肯從吏趨。郊禋，公綽欲以任恩，丐長文幕官，長文推與其季。家居二十年，安貧樂道，無意仕進。築室郡中，有山林趣，知州章岵表其居爲樂圃坊，人尊稱爲樂圃先生。自郡守、監司莫不造請，謀政所急。士大夫過者必之樂圃，以後爲恥。名動京師，公卿薦以自代者甚衆。天子賢之，起爲本郡教授。時有兩教授，以長文故也。時徐積舉於楚、陳烈舉於福，世稱三先生云。

（明張昶《吴中人物志》，卷六《儒林·朱長文》，明隆慶張鳳翼、張燕翼刻本。）

朱長文，字伯原。其先剡人，世仕吴越。祖億，宋太宗朝内殿崇班、閤門祇候，知邕州，累贈刑部尚書。繇開封府來吴。父公綽，光禄卿，知舒州，贈特進。長文方在

娠，所生周夫人夢覆錦衾，或曰：「是生子能文矣。」比生十歲，能屬辭，讀書輒竟夕。

從泰山孫復授經于太學，無所不知，尤邃于《春秋》。博聞強識，篤學力行。年十九，

擢嘉祐四年乙科進士第。吏部限年，未即用。時公綽守彭，長文不俟燕歸，州人榮

之。既冠，授秘書省校書郎，守許州司戶參軍。以墜馬傷足，不肯從吏趨。郊祉，公

綽以任子恩，勾長文幕官，長文推與其季從第。丁父憂，家居凡二十年，築室故吳越

錢氏金谷園，有山林趣，知州章岵表曰樂圃，鄉人遂稱爲樂圃先生。長文著書閱古，

樂堯舜道久之，聲稱翕然，一邦嚮服。郡將、監司莫不造請謀政。士大夫過者必往見

之，以後爲恥，名動京師。元祐中，起本州教授。州有兩教授，以長文故也。同舉者

楚州徐積、福州陳烈，時號三先生。長文早歲作《東都賦》，論者謂不減班、張、太沖。

其教人，先經術而後詞章。授學者《春秋》、《洪範》、《中庸》，無慮數百。先是，范仲

淹始建州學，歲久墮廢。其子純仁，以侍郎制置江淮漕事，復請修構，長文有力焉。

吳中水災，長文陳五浦之利，不果行。又作《救荒議》四篇，上知州黃履行之，民賴以

安。歷五考，召爲太學博士，著《釋問》以見意。紹聖間，改宣教郎，除秘書省正字，

兼樞密院編修文字。元符初卒，年六十。哲宗嘉其清，賻絹百匹。博士米芾爲表其墓。長文資稟忠樸，雖在布衣，慨然有用世志。譬出仕，以田疇委諸弟，惟藏書二萬卷于樂圃，且曰：「以此遺子孫，不賢于多財耶？」所撰《春秋通志》二十卷。又有《書贊》、《詩說》、《易解》、《禮記中庸解》、《琴臺志》、《琴史》六卷，《蘇州續圖經》五卷。又撰次古今文詞，爲《吳門總集》二十卷。《樂圃文集》一百卷。書倣顏真卿，所集周穆王以來金石遺文，名人筆跡，作《墨池》、《閱古》二編藏于家。其敘《琴史》，有曰：「方朝廷成太平之功，制禮作樂，比隆商周，則是書也，豈虛文哉！」其志概可見矣。子耜、耦、耕、舉進士，官通直郎。米芾《志》、張景修《志》合參。

注：此崇禎年刻本，又載《天一閣藏明代方志選刊續編》。又「所集周穆王以來金石遺又」「金石遺又」當作「金石遺文」。

（明牛若麟修、王焕如纂《（崇禎）吳縣志》，卷四十八《人物・文苑・朱長文》，明崇禎十五年刻本。）

正字朱樂圃先生長文。

朱長文，字伯原，吳縣人，人稱樂圃先生。嘉祐進士，累陞秘書省正字，兼樞密院編修文字。傷足，不果仕，以著書立言爲事。從泰山學《春秋》，得《發微》深旨。作《通志》二十卷，《書》有《贊》，《詩》有《說》，《易》有《意》，《禮》有《中庸解》，《樂》有《琴臺志》，蓋自成一家書也。從黃氏補本錄入。

（清黃宗羲原著，全祖望補修，陳金生、梁運華點校《宋元學案·泰山學案》，第一冊，中華書局一九八六年，第一一八頁。）

道光丁酉春子，與同人遊天平支硎諸峰。道經靈巖，或指其東麓曰：「山即宋朱伯原先生之墓也。數載前，有馬姓者買其地，欲葬之裔孫。某糾合宗族光福、陽山、無錫諸派，其鳴於官，遂解此議。」余聞而裴回者久之。因賦五言詩一首，敬弔先生。明年，偶得長邑新洋里《朱氏宗譜》，函取而讀之，知此譜即創於先生。而吳郡諸朱，亦大半爲先生所自出也。

案，先生年十五，補州庠，選入國學上舍。十九，登進士第。二十後，授秘書省校書郎，轉許州司戶參軍。丁外艱，幽居樂圃二十餘年。元祐中，以蘇子瞻諸公交章薦之，起爲本州教授。歷三考，召爲太學博士，秘書省正字，兼樞密院編修文字。生於慶元元年辛未，卒於元符元年庚辰，享年六十。

爲先生誌墓者耿秉，表墓者米芾。耿誌云：「葬先生於支硎山南峰，在其父忠穆公之右。」米表云：「葬至德鄉，從光祿之塋。」今案，支硎屬至德鄉，靈巖不屬至德鄉。則盧熊《府志》謂在支硎山南峰，與《表》、《誌》合也。又案，程俱《北山小集》載先生子朱耜《墓誌》。有云：「葬吳縣至德鄉南峰山龍池之西。」據此，則先生墓在支硎南峰，更無疑義。予嘗親至西龍洞，見其地尚存碑碣。其一刻宋先賢邕州及秘書三先生之諱；其一字跡漫漶，幾不可讀。乃知靈巖東麓之說，荒誕不足據，不知當時何以謬悠若斯也。先生爲吳中先賢，故謹識之。

（清徐崧《朱長文墓辨》，清李銘皖修、馮桂芬纂《（同治）蘇州府志》，卷四十九

《塚墓一·吳縣·樂圃先生朱長文先生墓》，清光緒九年刊本。）

墨池編

長文，字伯原。其先越州剡人，家吳郡。嘉祐四年進士。授秘書省校書郎，改許州司户參軍，充蘇州教授。築室郡西，表曰樂圃，鄉人稱爲樂圃先生。紹聖間，除秘書省正字，兼樞密院編修。卒，有《樂圃文集》。

（清厲鶚《宋詩紀事》，卷二十二《朱長文》，上海古籍出版社一九八三年，第五四三頁。）

倉場侍郎、留江蘇學政任臣李因培謹奏……一、宋臣朱長文樂圃書院，請賜額題右。臣伏見宋秘書省正字、吳縣臣朱長文，博聞強識，篤學力行。少擢乙科，恬於進取，築室樂圃，著書其中。晚起本州教授，遷大學博士。教人先經術後詞章，與孫復、胡瑗，後先相望。生平著述，有功羣經。今雖不盡傳，而名目俱在《宋史》。其遺書四種，子孫鋟版流布，學術深粹，已見一班。其樂圃舊居，在宋已賜額，歷爲名蹟。

（清李因培《清崇獎名賢疏導》，載清佚名《皇清奏議》，卷五十六，民國景印本。）

六八六

朱長文，字伯原，吳人。從泰山孫明復授經，尤邃於《春秋》。博聞强識，篤學力行。舉進士，歷校書郎。丁父憂歸，家居二十年。時俊咸師仰之，因其所居樂圃，號樂圃先生。元祐中，起本州教授。同舉者徐積、陳烈，時號三先生。其教人，先經術而後詞章。召爲太學博士，秘書省正字。元符初，卒。哲宗知其清，賻絹百匹。生平撰述甚多，并行於世。

（清趙宏恩《（乾隆）江南通志》，卷一百六十三《人物志·儒林》，清文淵閣四庫全書本。）

二、歷代著錄

《墨池編》曰：「天聖、景祐以來，天下人士悉於書學者，稍復興起。如周子發、石曼卿、蘇子美、蔡君謨之儔，人亡跡存，皆著在篇中矣。今列於廊廟，布於臺閣，復有數公。有若韓魏公骨力壯偉，文潞公風格英爽，介甫相國筆老不俗，王大參資質沉

厚，邵與完思致快銳。宋次道、陸子履碑刻遒麗，滕元發、王樂道尺牘流便。王才叔以婉美稱，蘇子瞻以淳古重。及蔡仲遠、沈睿達之徒，皆彬彬可觀。予固未量其所至，安敢品之？然金閨玉堂之士，布衣韋帶之流，豈乏能者哉！予病且隱，罕與縉紳接，固不得而知也。後之與我同志者，固嘗搜而次之。」右宋人朱長文之説。據此，則介甫之書，當時固已推其與文、韓二公并驅。楊顧謂無一人稱之，皆考覈未精，立論太驟之過。長文有傳，見《宋史》。而《墨池編》、《通考》失載，豈此書近出耶？

注：文中「邵與完」誤，當作「邵興宗」，即宋初名臣邵亢。

（明胡應麟《少室山房筆叢·甲部·丹鉛新錄二·王介甫書》，中華書局 一九五八年，第九五頁。）

（明王圻《續文獻通考》，卷一百八十八《六書考·書目》，明萬曆三十年松江府刻本。）

《墨池編》，治平中，吳郡朱長文伯原撰。

《墨池編》一部，四册。

（明楊士奇《文淵閣書目》，卷三《辰字號第一厨書目·法帖》，清文淵閣四庫全書本。）

《墨池編》，二十卷，宋朱長史。六本。抄本。

注：「朱長史」當爲「朱長文」之訛。

（明朱睦㮮《萬卷堂書目》，卷一《小學》，清光緒至民國間觀古堂書目叢刊本。）

《墨池編》，八本。舊抄。明朝有刻本，紕謬已極。曾有校本，將來奉覽，此其真本也，四兩。

（明毛扆《汲古閣珍藏秘本書目》，士禮居叢書景明鈔本。）

《墨池編》。二十卷，宋朱長史。六本。抄本。

（清徐乾學《傳是樓書目·經部·月字二格（書）》，清道光八年味經書屋鈔本。）

《墨池編》，六卷。浙江鮑士恭家藏本。

宋朱長文撰。長文有《吳郡圖經續記》，已著錄。是編論書學源流，分爲八門，每門又各析次第，凡字學一、筆法二、雜議二、品藻五、贊述三、寶藏三、碑刻二、器用二，皆引古人成書而編類之，蒐輯甚博，前代遺文往往藉以考見。間附己說，亦極典核。後來《書苑菁華》諸編，雖遞有增益，終不能出其範圍。陳耀文《學林就正》嘗摭其引王次仲事，誤稱劉向《列仙傳》，小小筆誤，不爲累也。「贊述門」寶晁《述書賦》下，自稱編此書十卷。又「器用門」下稱：因讀蘇大參《文房四譜》，取其事有裨於書者，勒成兩卷，贅《墨池編》之末。是長文原本當爲十二卷，今止六卷，殆後人所合併歟？又此本「碑刻門」末，載宋碑九十二通，元碑四十四通，明碑一百十九通，皆明萬曆中重刊時所增。明人竄亂古書，往往如是。幸其妄相附益，尚有蹤跡可尋。今

并從删削，以還其舊。至其合併之帙，無關宏旨，則亦姑仍之矣。

（清永瑢等《四庫全書總目》卷一百十二《子部二十二·藝術類一》，清乾隆武英殿刻本；中華書局一九六五年，第九五七頁。）

《墨池編》，二十卷。刊本。

右宋秘書正字、吳郡朱長文撰。分八門：曰字學，曰筆法，曰雜議，曰品藻，曰贊述，曰寶藏，曰碑刻，曰器用。裒采諸家，頗爲詳核。治平二年自序。

（清沈初等撰，杜澤遜、何燦點校《浙江採集遺書總錄·庚集子部·説家類三金石書畫》，上海古籍出版社二○一○年，第四一七頁。）

《墨池編》，六卷。宋朱長文撰，雍正刊，二十卷本。

（清丁仁《八千卷樓書目》，卷十一《子部·藝術類》，民國本。）

《墨池編》，六卷，宋朱長文撰。

注：此書《經籍考·子》中亦指出：「朱長文，《墨池編》，六卷。長文，字伯原，吳縣人。登乙科，官至秘書正字，事蹟見《宋史·文苑傳》。臣等謹案：是編論書學源流，分為八門，皆引古人成書而類次之。」

（清嵇璜《續通志》，卷一百五十七《藝文略·小學類·法書》，清文淵閣四庫全書本。）

《墨池編》。二函，十二冊。宋朱長文撰。長文，字伯原，吳人。舉進士乙科。元祐中，召為太學博士，遷秘書省正字。《宋史》有傳。書六卷，分字學、筆法、雜議、品藻、贊述、寶藏、碑刻、器用八門。

（清彭元瑞《天祿琳琅書目後編》，卷五《宋版子部》，清光緒刻本。）

《墨池編》，六卷，宋秘書正字朱長文著。吳郡人。刊本。是書雜論碑刻法書。

（清阮元《文選樓藏書記》，卷六，清越縵堂鈔本。）

《墨池編》，二十卷。寶硯山房刊本。

宋朱長文撰。長文，字伯原，蘇州人。未冠，登進士乙科，以足疾不仕。後以蘇軾薦，充本州教授，召爲太常博士，遷秘書省正字，樞密院編修。《四庫全書》著錄，《讀書志》、《書錄解題》、《通考》、《宋志》，俱不載。伯原以古人言書論訣，或叢猥，或離析，或謬誤，病其難省，乃刊定裒寫，以義相別，爲「字學」、「筆法」、「雜議」、「品藻」、「贊述」、「寶藏」、「碑刻」、「器用」八門，又以所著附成二十通目，曰《墨池編》。蓋取王右軍故事，以名之也。見曾集《墨池記》。其書蒐羅繁富，條理賅貫。凡筆法之秘奧，名家之品評，以及歷代古碑文房四譜，靡不畢備，誠後學之津梁，書家之寶籙也。而「寶藏」「碑刻」五卷，又可以供講金石者之考覈焉。是書向有隆慶間四明薛晨刻本，增損不倫，字款脫謬。又有萬曆間蘄水李時成刻本，即以薛氏本重刊，又將二十卷併而爲六，均失本來面目。更有錢唐胡氏割切《碑帖》二卷，另爲一書，曰《碑帖考》。常熟毛氏《津逮秘

書》雖列其書于目録，仍闕而未刊，諒無善本故也。至康熙甲午，伯原裔孫秀之勵，乃以家藏原本校正雕版，并爲之跋，前載伯原自序及王箬林澍序。末附《印典》八卷，爲其子象賢所撰，今析出別記焉。

（清周中孚《鄭堂讀書記》，卷四十八子部八之上《子部·藝術類一》，民國吳興叢書本。）

朱長文《墨池編》，六卷。《四庫全書簡明目録》分「字學」、「筆法」、「雜識」、「品藻」、「贊述」、「寶藏」、「碑刻」、「器用」八門，又分子目十有九。皆引古人成書而編類之，蒐輯頗富，間附論斷，亦多典核。

（清錢維喬纂《（乾隆）鄞縣志》，卷二十一《藝文三（子）》，清乾隆五十三年刻本。）

《墨池編》，六卷。宋朱長文撰。○明隆慶中四明薛晨刊本。○萬曆中李時成

刊本。○康熙甲午朱氏刊本，附《印典》。○汲古有舊抄，云：「明刊甚誤。」

補：《墨池編》二十卷。宋朱長文撰。《續編》三卷。明李苟輯，薛晨校注。○明隆慶二年李永和堂刊本，十行二十字，黑口，左右雙闌。版心下方有「永和堂」三字。前有隆慶戊辰喬懋敬序，目錄後有薛晨跋十二行。本書題「宋吳郡朱長文伯原纂，明青州李苟子蓋刻行，明四明薛晨子熙校注。」○清康熙五十三年裔孫之勸就閒堂刊本。

注：文引自《藏園訂補郘亭知見傳本書目》，標點略有更改。又，據傅熹年先生此書《凡例》，則標示「補」者皆爲沈叔先生增訂。此本「李苟」皆作「李苟」。根據作者「字子蓋」，則以「苟」爲正；傅熹年先生所書似有誤。

八·藝術類》，中華書局　一九九三年，第二册，第四一一—四二頁。）

（清莫友芝撰，傅增湘訂補，傅熹年整理《藏園訂補郘亭知見傳本書目·子部

《墨池編》，宋朱長文撰。閱朱伯源長文《墨池編》，雍正間吳下刻本，猶二十卷之舊，其中真字皆缺筆，避宋仁宗嫌名，蓋本宋槧翻刻也。四庫僅收六卷合行本，未見此書也。然亦多誤字，前有王若霖澍序，後附明朱向賢《印典》八卷。光緒己卯九

月初二日。

　　注：李氏「後附明朱向賢《印典》八卷」，當有訛誤。朱向賢爲康熙時人朱之勸之子，當在雍正、乾隆間，不當爲「明人」。

　　（清李慈銘著，由雲龍輯，上海書店出版社重編《越縵堂讀書記》，上海書店出版社二〇〇〇年，第六三六頁。）

《墨池編》，二十卷。宋朱長文。明青州李氏刻本。雍正癸卯朱氏刻本。

　　注：葉德輝《書目答問斠補》（蘇州圖書館一九三三年）亦曰：「《墨池編》，二十卷。宋朱長文。雍正癸卯朱之勸刻本。」

　　（清張之洞《書目答問・子部・藝術第九》，清光緒刻本。）

《墨池編》，六卷。明萬曆庚辰李時成刻本。

毛晉《汲古閣宋元秘本書目》載有舊鈔本《墨池編》八本，云：「明朝有刻本，紙

繆已極」。毛之所謂明刻，不云何人所刊。余按：明有兩刻，一爲隆慶間四明薛晨刻本；一爲萬曆庚辰蘄水李時成刻本，今此本是也。李刻即重繙薛本，增損臆改，誠如毛氏所云「紕繆已極」者，且原書本二十卷，乃省併爲六卷，更不知其何爲。明人刻書，大都如此謬妄，不足議也。獨怪《四庫全書》所著錄者，亦此六卷。注云「浙江巡撫採進本」。考《浙江採集遺書總錄·庚集》載有二十卷，不知何以四庫相歧，豈館臣所見別一浙江採進本耶？余別藏康熙甲午五十三年長洲朱之勘刻二十卷足本，前有雍正癸丑五十一年王澍序。之勘後跋，極詆薛、李兩刻之謬，而所據刻云：「爲家藏舊本，爲鼠殘闕，訪求全帙，獲舊鈔一帙，足成之。」可見此書傳世之稀，明刻合併之不足信。然之勘刻，究在四庫未開館以前，而館臣聞見漏略，竟未採及。且《提要》疑原本當爲二十卷，謂「此六卷爲後人合併」，其言亦出臆揣。大氐古書存亡，至明爲一大關鍵。明人習尚溺于科舉制藝，於古書本不措意。幸而有人重刻，不加以評點，則肆意竄改，甚至更易名目，疑誤後人。雖博雅如楊升庵、王元美諸人，亦不免蹈其陋習，更無論鍾敬伯、陳眉公之流矣。《提要》又謂：「此本『碑刻門』末載宋碑九

十二通，元碑四十四通，明碑一百十九通，皆明萬曆中重刊時所增，明人竄亂古書，往往如是。幸其妄相附益，尚有蹤跡可尋，今并從刪削，以還其舊。至其合併之帙，無關宏旨，亦姑仍之。」是則四庫之本，不獨非宋時二十卷之舊，且非明人六卷本之舊。

楚故失矣，齊亦未爲得也。是書以餅金十六元得之北京廠肆，時在甲寅春仲，寒氣未消，不能裝整齊粘補破葉。秋間，南族始覓匠人料理之。紙墨殊有古香，置之几間，可以娛目，又不問其刻本之佳與不佳矣。乙卯二月春分前一日記。

（清葉德輝《郋園讀書志》，卷六《子部》，一九二八年上海澹園鉛印本。）

墨池編六卷　　宋朱長文撰

明萬曆八年揚州知府虞德燁刊本，十行二十二字。目後有刊書姓氏十一行，錄後：

「明直隸巡按兼提督學校

直隸巡按兼提督學校　　　　蘄水會川李時成重訂

晋江毓臺陳用賓

直隸巡按督理鹽法　　　　　　　　　文安蒲汀姜　璧

直隸巡按督理漕務

浙江承宣布政司參政海防道荊州春所龔大器

山東承宣布政司參政漕儲道沔陽五嶽陳文燭同訂

直隸揚州府知府　　　　　　　　　義烏紹東虞德燁重刊

江都縣知縣　　　　　　　　慈谿獅峯秦應聰同刊

本府入學訓導繁昌　　　　邢德璉校正

縣學生員　陸君弼　　蘇子文同校

萬曆庚辰夏孟梓于

維揚瓊花觀深仁祠」

此書四明盧氏抱經樓舊藏，今歸余齋，各家目錄多不載。

〔清傅增湘《藏園群書經眼錄・子部・墨池編》，第三册，子部，中華書局一九八

三年，第六二五—六二六頁。〕

《墨池編》，宋朱長文撰，二十卷。清雍正癸丑刊，八本。與清朱象賢《印典》合刊。藏書志不載。

〔日〕河內羆編《靜嘉堂秘籍志・藝術類・墨池編》，載賈貴榮輯《日本藏漢籍善本書志書目集成》，第六冊，北京圖書館出版社二〇〇三年，第三五〇—三五一頁。）

《墨池編》二十卷。明隆慶中四明薛晨刊本，萬曆中李時成刊本，俱作六卷。四庫著錄本同。

清康熙甲午，朱氏刊本。宋朱長文撰。

是編據朱氏刊本著錄，凡分八門：曰字學，曰筆法，曰雜議，曰品藻，曰贊述，曰寶藏，曰碑刻，曰器用。論書法之書之有分類，自此編始。其蒐輯成書，蓋仿《法書要錄》之例，而益求廣博，每卷末或篇末，時有評論，俱極精道。其謂：右軍不應有論書之文，《筆勢論》必非右軍所作。世傳諸家筆法，其言多不雅馴，蓋亦知唐以前論書

諸篇不甚可信者，然不欲痛斥其僞，而多指爲後人祖述之詞；又不爲删芟，以爲多識

博聞，取備玩閱，此其意固主於審慎，抑知其書既有可疑，録之徒佔篇帙，徒亂人意，

亦無謂也。《四庫提要》謂其皆引古人成書，殊不盡然。其第九、第十兩卷「品藻

門」，《續書斷》題爲潛溪隱夫者，即長文自選之文。第十七、第十六卷「寶藏」門，摘取歐

陽修《集古録》議論及書之文，別成一編，最爲得當。往嘗病金石碑帖諸書，於鑒賞、

考證、書法三端，往往雜出，檢閱爲難，頗欲效長文此篇帙意，盡取金石碑帖諸書，悉

加釐訂，以考證中涉史學者爲一類，涉於小學者又爲一類，以鑒賞中言搨本新舊及辨

別真贋者爲一類，專論書法者又爲一類，別編一書，或一目録，庶便學人討究。未至

何時得償斯願，姑發其凡於此。前有自序，朱氏刊本前有王澍序，末有朱之勣跋。

《四庫提要》曰：「是編論書學源流，分爲八門，每門又各析次第，皆引古人成書而編類之，蒐輯甚博，

前代遺文往往藉以考見。間附己說，亦極典核。後來《書苑菁華》諸編，雖遞有增益，終不能出其範

圍。陳耀文《學林就正》嘗摭其引王次仲事，誤稱劉向《列仙傳》，小小筆誤，不爲累也。『贊述門』寶

附　録

七〇一

眾《述書賦》下，自稱編此書十卷。又『器用門』下稱：因讀蘇大參《文房四譜》，取其事有裨於書者，勒成兩卷，贅《墨池編》之末。是長文原本當爲十二卷，今止六卷，殆後人所合併歟？又此本『碑刻門』末載宋碑九十二通，元碑四十四通，明碑一百十九通，皆明萬曆中重刊時所增。明人竄亂古書，往往如是。幸其妄相附益，尚有蹤跡可尋。今并從刪削，以還其舊。至其合併之帙，無關宏旨，則亦姑仍之矣。」

（余紹宋《書畫書錄解題》，卷八《叢纂‧墨池編》，北京圖書館出版社二〇〇三年，第五三二—五三三頁。）

《續書斷》，二卷。《墨池編》本。宋朱長文譔。長文，字伯原，吳縣人，未冠舉進士。是編爲續懷瓘之書而作，斷自唐初，迄於宋熙寧間。得神品三人，妙品十六人，能品六十六人。亦人系一傳，傳中附錄者，得三十三人。其斷自唐初者，自序謂：懷瓘《書斷》於唐初諸公，或雖有其傳，而事蹟缺略，或未嘗立傳也。故裴行儉、陸柬之、歐陽詢、虞世南、盧藏用、宋令文諸傳，皆複見其傳中。敘述較懷瓘爲詳，兼及諸

人行誼。伯原以懷瓘未敘行誼爲非，未爲篤論；於書法優劣，固有關係。然既專爲品書，而作則不必詳敘及之，所謂書各有體裁也。各體不更以體分，較爲清晰，殆因有未見遺跡之故，不欲任情軒輊耳。然如張懷瓘、韓滉諸中傳中，明言未見遺跡，而列入能品，又不詳其何據也。首有《品書論》一篇，論庾肩吾、李嗣真、張懷瓘三家得失。次有《宸翰述》一篇，記其同時人韓魏公以下十餘人，謂不能量其所至，故不品題，而望後人有所論次。乃自伯原以來，至今九百年，更無有續其書者，固由遺跡漸湮，亦足見品題之業，爲甚難矣。前有熙寧七年自序。

（余紹宋《書畫書録解題》，卷四《品藻·續書斷》，北京圖書館出版社二〇〇三年，第三一二—三一三頁。）

墨池編。宋朱長文撰，分字學、筆法、雜藝、品藻、贊述、寶藏、碑刻、器用八門，皆因古人成書，而編類之。蒐集頗富，論斷亦典核。

（陳康《書法概論》，載《民國叢書》第二編「美學藝術類」上海書店出版社一九

九〇年，第二八九頁。）

墨池編，六卷。六冊（《四庫總目》卷一百十二）（北大

明刻本，十行二十二字。

宋朱長文撰。卷內有：「蔣氏墨莊」、「蔣養庵藏書記」、「友堂」、「雪苑宋氏蘭揮

藏書記」、「求放心齋所藏」、「馬彤軒」等印記。

（王重民《中國善本書提要·墨池編》，上海古籍出版社一九八三年，第二九

四頁。）

三、明刻本《墨池編》及胡刻本《古今碑帖考》

明刻本《墨池編》卷首目録

卷之一

字學門

附　録

雜議之一

續書斷下

唐竇臮述書賦下

贊述之三

唐杜甫題殿中楊監見示張旭草書圖

唐杜甫贈李潮八分小篆歌

唐僧懷素藏真白敘

唐崔備壁書飛白蕭字記

唐李約壁書飛白蕭子贊

唐張□蕭齋記

唐韓愈石鼓歌

唐韓愈題科斗文書後

唐歐陽詹吊九江驛碑材文

唐舒元輿玉筯志

唐沈顏碎碑説

器用之一

論筆　論硯

器用之二

論紙　論墨

（《墨池編》目錄，萬曆八年蘄水李時成刻本。）

宋以前碑刻考，朱伯原采錄間有脫誤，晨爲之訂次。宋以後碑刻考并法帖，晨竊增入，僅補闕簡，敢逞管見，援筆評人也耶？乃衡山、南禺二公，平日所傳品格不差，寔與天下公論大合，更冀同志高賢入室右軍者，一考詳之。

注：薛晨此跋載胡文煥刻本《《古今碑帖考》序》之後，低一格錄之。

（薛晨《墨池編跋》）《石刻史料新編·古今碑帖考》，第二輯，第十八冊，台灣新文豐出版公司一九七七年，第一三二六一頁。）

《古今碑帖考》，朱長文所輯，載之《墨池編》中，予纂出而名之此也。仍檢諸書中，以三圖冠諸首，庶爲全書，而覽者或無遺憾矣。至若其間輯之備與不備，當與不當，則俟博覽者正焉，非予所能知也。予惟梓之，以便考用云耳。

錢唐胡文煥德文識。

（胡文煥《《古今碑帖考》述》，《石刻史料新編·古今碑帖考》，第二輯，第十八册，台灣新文豐出版公司一九七七年，第一三二一六二頁。）

四、《墨池編》考證

重刻古人著作，務覓善本，詳見校讎，庶不致舛謬。如勝國錢塘胡文煥重刻古書甚多，內有《碑帖考》。予購得詳閱之，乃割裂先樂圖《墨池編》內《碑刻》二卷，妄爲此名也。先樂圖，名長文，字伯原，宋元豐間人。能書，纂次《墨池編》，計二十卷，書家皆秘重之，最後《碑刻》二卷所載，止於唐末。至明隆慶間，四明薛晨續入五季、宋、元、明，重刻以行。胡則於此本內，割裂二卷，另以《碑帖考》爲名。而帙首著作

姓名，竟刻「吳郡朱晨伯原纂次」，以薛之名、以先樂圃之地名姓氏，混爲一人，豈不令人噴飯，何以傳於後世耶？

（朱象賢《聞見偶錄・碑帖考》，楊復吉編《昭代叢書・庚集埤編》，道光七年沈楙德世楷堂刊，光緒二年重印本。）

《墨池編》，宋朱長文撰。

卷一

字學門

漢許慎《説文序》：「五曰摹印」，注「摹印，屈曲纏密」。原本「纏」訛「塡」，今改。又，「分別部居」，注「分部相從，自許始也」。原本「自」訛「此」，「始」訛「殆」，并據《説文》改。

晋江式《論書表》：「任城呂忱表上《字林》五卷。」原本「五」訛「九」，據《隋書・經籍志》改。

筆法門

晉衞恒《四體書勢》：「轉注者，以老、壽、考也」，原本「老」訛「考」。又，「禾、卉、苯、蕁以垂穎」，原本「苯、蕁」，訛「莽、蕁」。又，「似水露緣絲，凝垂下端」，原本「水」訛「氷」，又闕「端」字，并據《晉書》改補。

唐歐陽詢《傳授訣》：「瘦則形枯」，原本則訛，當今改。

卷二

梁庾肩吾《書評并略論》：「殆善射之不注」，原本「殆」訛「始」，「注」訛「鑄」，今改。

柳惲書：原本「柳」訛「郗」，今改。

卷三

品藻門

梁庾肩吾《書評并略論》：「殆善射之不注」，原本「殆」訛「始」，「注」訛「鑄」，今改。

「晉王獻之」條：「即銅鞮伯華之行也」，原本「銅」訛「銓」，據《家語》改。

「能品六十六人」條：「胡霈然」，原本「霈」訛「雷」，據後傳改。

「宋邵餗」條：「嚴子陵祠堂記」，原本「祠堂」訛「釣臺」，據《范文正公集》改。

卷四

宋尹師魯《題楊少師書後》，「寶元元年四月八日尹洙題」，原本脫一「元」字。又「尹」訛「平」。今并增改。

卷五

寶藏門

「十七帖」：即貞觀中館本也，原本即訛，既今改。

卷六

器用門

「筆」條：「舐筆和墨」，原本「墨」字上衍「紙」字，據《莊子》刪。

「硯」條：王子年《拾遺記》，原本「記」訛「錄」，今改。

「紙・唐舒元輿」條：「流入於折楊皇荂中」，原本「折楊」訛「抑揚」，據《莊子》改。

（清王太岳《四庫全書考證》，卷五十一，清武英殿聚珍版叢書本。）

五、朱長文文選

講論璧水，徒愧素餐；校正蘭臺，誤叨清選。竊以東壁垂
文，肇見于乾象；西崑闢宇，回鎮于坤靈。龍馬出而八卦分，皇策與而六書作。神明
之賾形於字，道德之奧發于辭。紹厥后王，寶爲丕訓。周官致治，建良史以司《典》、
《墳》；漢世尚文，命儒臣而志疏略。觀載籍之興替，係吾道之汙隆。自昔則然，于斯
爲盛。國家鼎新儒館，賁飾人文。蠹層搆於中央，哀逸書于寰海。簡編森列，籤軸充
盈。粤自興國、咸平之時，稍復貞觀、開元之日。于是旁求俊哲，典校篇章。以大雅
宏達之高材，加往行前言之博識。切磋琢磨而各懋所養，優游泮渙而用待有成。德
茂然後位高，材顯然後器使。雖石渠、天祿之所召，道山、瀛海之爲榮，較其得士之
多，未若本朝之盛。於皇神考，訓迪治官。即舊宇之崇文，正新名之中秘。簡厥有
常，則其選益愼；罷其在外，則于實不浮。合堯舜稽古之用心，繼祖宗養賢之盛意。

凡任是職，實難其材。矧當上聖之緝熙，循用元豐之典則。臺閣是重，賢能并升。人抱連城之珍，家儲照乘之寶。舉之匪易，得者幾希。如某者，樸樕常材，支離朽質。生逢華旦，早預俊游。策名偶入於轂中，養志久從于膝下。當其行有餘力，必也託之空言。賦就兩都，竊比班、張之作；例通「三傳」，深明啖、陸之遺。奄畢內艱，歸休故里。效尚平之畢嫁，希仲子之灌園。利不謀躬，隱將絕俗。皋橋樓遁，猶愧伯鸞之高；笠澤行歌，僅同魯望之散。親族共嗟其皓首，交朋半處于青雲。顧環堵之屢空，就洋宮之特起。學素專于六藝，道期授于諸生。說或解頤，講毋倚席。豈當師範，幸有朋來。開其聰明，率以忠信。忝上庠之承乏，逢紹聖之作新。林然英豪，戾止都邑。如衆羽之附丹鳳，若飛雲之從應龍。幸聯群儒，敬奉成法。有仲舒下帷之業，庶幾折衷于大經；無韓愈《進學》之篇，何以見憐于當路？疲痾多疾，迂闊少通。序難綴于鵷鸞，聲想聞于猿鶴。屢丐江鄉之便，敢期省閣之遊。辭恐近名，受慚非據。雖未能掃山中之塵榻，而幸得觀天下之奇書。入紫府而窺琅函，登神仙而望金闕。少懷鉛槧，行泛烟波。蜩鷃低飛，敢與鯤鵬而并處；麋麛遠去，難隨驥騄以爭驅。揆趣

尚之已然，荷甄收而非稱。此蓋伏遇某官，權衡時論，品藻人材。進賢不以遺遺，樂善猶于已有。矜其無求于仕宦，察其有志于藝文，特加獎稱，俾承優渥。敢不慎其所素履，探其所未聞？校讎當及于闕文，條撮稍增于著錄。跡留藏室，雖勉企于古人；心寄釣臺，尚可收于晚節。

注：《全宋文》此文，當據清文淵閣四庫全書補配文津閣四庫全書本之《樂圃餘稿》卷八迻錄。又，予選錄此文時，標點部分亦與《全宋文》多有差異。

（朱長文《謝除秘書省正字啟》，曾棗莊、劉琳主編《全宋文》，上海辭書出版社二〇〇六年，第九三冊，第一四一——一四三頁。）

夫孔子何爲而作《春秋》也？所以存王道而見己志也。孔子之志，堯、舜、禹、湯、文、武之志也。堯、舜、禹、湯、文、武之志見于天下，孔子之志見于《春秋》，其揆一也。昔周室東遷，王綱絕紐。朝觀會同之儀，不修于京室；禮樂征伐之柄，皆出于諸侯。三綱五常，蕩然墜地。號令無稟，典法大壞。周之所存，位號而已。更歷數

世，亂日以甚。荆楚、吳越，交亂天下。夫隱、桓之後，諸侯無王矣，成、襄之後，大夫無諸侯矣。君臣之道，父子之恩，至于泯没。孔子知時之不用，道之不行，既無以有爲于當世，又懼王者之法于是乎絕，嘗歎曰：「文王既没，文不在茲乎？」于是因魯史而作《春秋》，所以尊王室，繩暴亂，舉王綱，修天常。是非二百四十二年之事，以爲天下儀表。貶諸侯，討大夫，以達王者之事。公羊子云「撥亂而反諸正」是也。明常典，立大法，褒善黜惡，賢賢賤不肖，不失纖介。其道以堯、舜爲祖，以文、武爲憲。上律天時，下襲水土。所以治天下之術，無不具在，可謂聖人之極致，萬世之成法也。孔子既殁，師説各傳，而能言其要者莫如孟子。孟子之言曰：「春秋，天子之事也。」又曰：「五霸，三王之罪人也。今之諸侯，五伯之罪人也。今之大夫，今之諸侯之罪人也。」推是以見扶王法，以繩暴亂也。孔子作《春秋》而亂臣賊子懼。」推是以見隱、桓而下譏諸侯之無王，成、襄而下譏大夫之無諸侯也。今之諸侯之罪人也。」又曰：「春秋無義戰。」推是以見諸侯之不得專兵也。又曰：「子噲不得與人燕，子之不得受燕於子噲。」推是以見春秋非王命、不得擅廢置也。蓋孟子深于《春秋》。惜哉！其不著書也。其後作傳

附録

七二三

者五，而三家存焉。《左氏》盡得諸國之史，故長于叙事；《公》、《穀》各守師傳之説，故長于解經。要之互有得失。漢興以來，環望碩儒，各信所習。董仲舒、平津侯治《公羊》，而公羊之學施于朝廷。孝宣帝、劉向好《穀梁》，而穀梁之義顯于石渠。劉歆、賈逵之徒好《左氏》，而左氏之傳列于學宫。是非紛錯，準則靡定，誠君子之所嘆息也。其秉毫牘、焦思慮，以爲論、注、疏、説者，百千人矣。攻訐毁訾，黨同斥異，恬不知怪。范寧解《穀梁》，略言三家得失。故《文中子》謂：使范寧不盡美于《春秋》，歆、向之罪也。唐儒啖助始作《三傳集解》，趙伯循又爲之損益。陸淳會粹其説，作《纂例》、《辨疑》、《微指》之類，取其長而棄其短，撮其是而删其非，又頗益以己説。由是《春秋》之學，初得會通，學者賴焉。本朝孫明復隱泰山三十年，作《尊王發微》，據經推法，洞究終始，不取「三傳」，獨析諸聖人之言，明諸侯、大夫功罪，得于經之本指爲多。慶曆中，仁宗皇帝鋭意圖治，以庠序爲教化之本，于是興崇太學，首善天下。乃起石守道于徂徠，召孫明復于泰山之陽，皆主講席。明復以《春秋》，守道以易學，士大夫翕然向風，先經術而後華藻。既而守道捐館，明復坐事去國。至和中，復與胡

翼之并爲國子監直講。翼之講《易》，更直一日。長文年在志學，好治「三傳」，略究得失，日造二先生講舍，授兩經大義，于《春秋》尤勤。未幾，明復以病居家，雖不得卒業，而緒餘精義不敢忘廢，頗欲著書以輔翼其説，而嬰疾弗遑也。熙寧中，王荊公秉政，以《詩》、《書》、《易》、《禮》取天下士，置《春秋》不用，蓋病三家之説紛糾而難辨也。由是學者皆不復治此經，獨余于憂患顛沛之間，猶志于是。會元祐初，詔復立于學宫，而余被命，掌教吳門，于是首講大經，以授學者。兼取「三傳」，而折衷其是，旁考啖、趙、陸、淳諸家之義，而推演明復之言，頗繫之以自得之説。不二歲，講終獲麟。紹聖初，被召爲太學博士，復講此經。乃裒其所録，次爲二十卷，名之曰《通志》。使學者由之可以見聖人之道，如破荆榛而瞻門庭、披雲霧而觀日月也。異日立朝端，斷國論，立憲章，施政教，可推其本旨而達于行事，豈小補哉！古之爲師者，以講解爲職，故能傳道而解惑；而從學者以聽授爲業，故能立身而揚名。若夫務規矩之末而倦于講解，守簡編之義而忽于聽授，其何以繼前哲之用意哉！余所以早夜孜孜，探討大經之意，亦求稱其職而已。紹聖元年正月日序。

注：此文之標點，與曾棗莊、劉琳主編《全宋文》中之文多有差異。

（朱長文《春秋通志序》，曾棗莊、劉琳主編《全宋文》，上海辭書出版社二○○六年，第九三册，第一五○—一五二頁。）

《易》之爲書，言近而指遠，廣大而悉備。舉凡道德性命之原，開物成務之故，一出於奇耦，往來不窮之變。溯自漢魏迄今，專門諸儒，奚啻數百家。其所論注，非不繁夥，顧或執陰陽，或泥象數，或推之於互體，或失之於虛無。誦其言，皆若幽深而艱奧。繹其義，每多扞格而拘牽，未免使世之讀者，如泛滄海，罔知嚮往。余壯歲屬疾，杜門卻掃，惟留心編述，聊以自娛。曩所著《春秋通志》、《詩贊》、《書説》、《禮記中庸解》及《琴史》、《墨池編》、《閲古編》、《吳郡圖經》諸書，既先後問世，遂以未得闡明大《易》爲憾。爰史探求經義，演列象圖，擷諸氏之英華，抒一心之領會，重加注定，名曰《易經解》。蓋取顯明條暢，詳簡適宜，言似淺近而指實深遠，俾大易之旨，粲然昭著，不爲艱晦之辭所蔽，讀者亦得醒豁心胸，可免扞格不通之患，則是書也，未

必非後學之一助云。

紹聖元年秋九月既望，吳郡朱長文伯原序。

（朱長文《易經解序》，明崇禎四年刻本，載《續修四庫全書》，上海古籍出版社二

○○二年，第四九九頁。）

方志之學，先儒所重，故朱贛《風俗》之條、顧野王《輿地》之記、賈耽《十道》之錄，稱于前史。蓋聖賢不出戶知天下，矧居是邦，而可懵於古今哉！按，《唐六典》：「職方氏掌天下之地圖。」凡地圖，命郡府三年一造，與版籍偕上省。聖朝因之，有閏年之制。蓋城邑有遷改，政事有損益，戶口有登降，不可以不察也。吳爲古郡，其圖志相傳固久。自大中祥符中，詔修《圖經》，每州命官編輯而上，其詳略蓋繫乎其人。而諸公刊修者，立類例，据所錄而刪撮之也。夫舉天下之經而修定之，其文不得不簡，故陳跡異聞，艱於具載。由祥符至今，逾七十年矣，其間近事，未有紀述也。元豐初，朝請大夫臨淄晏公出守是邦，公乃故相國元獻公之子，好古博學，世濟其美。嘗

顧敝盧，語長文曰：「吳中遺事與古今文章，湮落不收，今欲綴緝，而吾所善練定以謂唯子能爲之也。」長文自念屏跡陋巷，未嘗出庭戶，於訪求爲艱。而練君道晏公意，屢見趣勉。於是，參考載籍，探摭舊聞，作《圖經續記》三卷。凡《圖經》已備者不錄，素所未知，則闕如也。會晏公罷郡，乃藏于家。今太守朝議大夫武寧章公，治郡三年，以政最，被命再任。比因臨長文所居，謂曰：「聞子嘗爲《圖經續記》矣，余願觀焉。」於是，稍加潤飾，繕寫以獻。置諸郡府，用備諮閱，固可以質疑滯，根利病，資議論，不爲虛語也。方聖上睿謨神烈，聲教光被，四海出日，罔不率俾，廣地開境，增爲郡縣。儻或申命方州，更定圖籍，則此書庶幾有取也。事有缺略，猶當刊補。其古今文章，別爲《吳門總集》云。元豐七年九月十五日，州民前許州司戶參軍朱長文上。

注：曾棗莊、劉琳主編之《全宋文》（上海辭書出版社二〇〇六年，第九三冊，第一四八——一四九頁）及金菊林校點之《吳郡圖經續記》（江蘇古籍出版社一九九九年，第一——二頁）皆載此文，可參。

（朱長文《吳郡圖經續記序》，烏程蔣氏樂地盦影刊宋本。）

古之聖賢有三立：上曰德，次曰功，次曰言。得其一，可以名天下。猶謂其傳之不遠也，于是託之于物。物之久者，莫如金石，故可以寓焉。吉日之題，岐陽之鼓，比干之墓，正考父、仲山甫之鼎，後世類有傳焉。嬴秦震矜厥勳，勒泰山，鑱鄒嶧，劖之罘，刊會稽，自以謂三代莫己若，而人弗信也。西漢陋秦之為，雖封嶽省方，未嘗刻石。而羣公庶士，若蕭相國善篆，張京兆古文，不聞鑱鏤者。逮于東京，碑詞始作。碑者，古之葬祭之一器也。葬以繞紼，祭以繫牲。而宮中亦有碑，説者云：所以識日景，測陰陽也。古者用大木穴其上，以便于用。後世賢者，易之以石。觀漢碑上亦有穴，此其遺像也。既易以石，于是假以銘焉。楊震、劉寬之高爵，郭林宗、陳太邱之潛德，宣父、老子華嶽之廟，皆因碑以製文焉。由是貴賤競作，美詞相誇，寖繁于魏晉，而尤盛于隋唐。或矜己以耀世，或襃親以垂後，或譽天以求福，或記事以謹時，不可勝言矣。雖所述艱于盡信，而事有可考，文有可師，跡有可法。至于羣經衆篇，妙札奇帖，往往傳于琬琰者甚衆，是以學者務觀焉。然不幸為干戈之所蹂躪，風霜之所摧剥，或因時主之所詔毀，或遭野叟之所殘斲，其存者蓋十一焉，亦可為之歎息也。余

少也學古,凡古人之文,無不求而讀之。又從而藏之,好其書如其文也。古書之載于紙墨者幾希,而存于金石者,類在于故都之外、四方之遠與夫山林墟墓之間。唯勢位赫赫、眾所翕附而好之甚篤者,爲能多置也。余以疾退隱,跡與世遠,雖欲致之,豈不艱哉!顧嗜此爲癖,早夜不捨,所遊必問,所居必求。丐于交游,購于市里。不憚勞費,月增歲積。自周穆王以來,下歷秦、漢、魏、晉、隋、唐,至于本朝,諸公之跡,莫不皆有。于是裒精撮奇,刀筆在手,字剪行綴,不失舊文。有冊有軸,悉隨其宜,斯亦勤矣。裒而次之,名曰《閱古叢編》。蓋不獨取其墨妙,亦將以廣前代之異聞,正舊史缺遺也。其書不以世次,爲其編之未已也。古刻之石,若其卷第載之目錄,其詩之可評,事之可辨,言之可述,爲之題跋于後,又錄焉,蓋墨本易朽而詞章可傳也。或謂余曰:「古之好古者聚道,今之好古者聚物。碑亦物也,何其聚之多?」余解之曰:「人情固未免有好,觀其所好何如耳。金犀在簏,珠玉在堂,良疇連阡,華宇并疆,吾所未嘗好也。美食方丈,旨酒千鍾,貪饕自安,沉湎無窮,吾所未嘗好也。妖妍悅目,淫蛙亂耳,秦箏羌笛,齊紈蜀綺,吾所未嘗好也。放情嬉遊,爭勝博奕,白日孜孜,從事無

益，吾所未嘗好也。吾于四者忽之若遺，而能韞櫝六書之妙跡，網羅千載之遺文，庸何傷乎？」乃書石刻之所興與其所好，為之序。

（朱長文《閱古叢編序》，曾棗莊、劉琳主編《全宋文》，上海辭書出版社二〇〇六年，第九三冊，第一五二——一五四頁。）

注：此文之標點，與曾棗莊、劉琳主編《全宋文》中之文多有差異。

琴之為器，起于上皇之世。後聖承承，益加潤飾。其材則鍾山水之靈氣，其制則備律呂之殊用，可以包天地萬物之聲，可以考民物治亂之兆，是謂八音之興、眾樂之統也。自伏羲作琴，而樂由此興。女媧氏之笙、簧，朱襄氏之瑟，葛天氏之八闋，陰康氏之舞，伊耆氏之土鼓，簀、桴、葦、籥，源源以流。黃帝作《咸池》，少皥作《太淵》，帝譽作《六英》，堯之《大章》，舜之《九韶》，皆資琴以成樂。三代之盛，此為重焉。《周官·大司樂》闕奏之宗廟也。《關雎》之詩云：「窈窕淑女，琴瑟友之。」施之房中也。《禮》云：「春誦夏絃，太師詔《鹿鳴》之詩云：「我有嘉賓，鼓瑟鼓琴。」作之朝廷也。

之。」教之庠序也。士無故不徹琴瑟，施之閨門也。故奏之宗廟，則祖考來格；用之房中，則后妃和順；作之朝廷，則君臣恭肅；教之庠序，則俊造成德；施之閨門，則長幼咸序。是以動盪血脉，通流精神，充養行義，防去浮佚。至于移風易俗，遷善遠罪而不知者，琴之德也。故古之君子未嘗不知琴也。達則推其和以兼濟天下，窮則寓其志以獨善一躬。其操弄遺名，或傳于今。孔子既没，下逮戰國，禮樂廢缺，人忘其學。寖及漢唐之間，薦紳士大夫不以樂為事。間有賢智異能之士，超然遠覽，得意于徽絃之間，載在前史，班班可述。後之君子，宜為之哀次而褒顯也。余經術之暇，每願學焉。而病故相仍，是以未就。嘗謂：書畫之事，古人猶多編述，而琴獨未備，竊用嘅然。因疏其所記，作《琴史》。方當朝廷成太平之功，謂宜制作禮樂，比隆商周。則是書也，豈為虛文而已？元豐七年正月序。

（朱長文《琴史序》，曾棗莊、劉琳主編《全宋文》，上海辭書出版社二〇〇六年，第九三冊，第一五四—一五五頁。）

大丈夫用於世，則堯吾君、虞吾民，其膏澤流乎天下。及乎後裔，與夔、契并其名，與周、召偶其功。苟不用於世，則或漁、或築、或農、或圃，勞乃形，逸乃心，友沮、溺，肩綺、季，追嚴、鄭，躡陶、白。窮通雖殊，其樂一也。故不以軒冕肆其欲，不以山林喪其節。孔子曰：「樂天知命，故不憂。」又稱顏子「在陋巷，不改其樂」，可謂至德也已。余嘗以「樂」名圃，其謂是乎？始錢氏時，廣陵王元鐐者，實守姑蘇，好治林圃。其諸狗其所好，各因隙地，而營之爲臺、爲沼。今城中遺址，頗有存者，吾圃亦其一也。錢氏去國，圃爲民居，更數姓矣。慶曆中，余家祖母吳夫人始購得之。先大父與叔父或游焉，或學焉。每良辰美景，則奉板輿以觀于此。厥後，稍廣西壖，以益其地，凡廣輪逾三十畝。余嘗請營之，以爲先大父歸老之地。熙寧之末，新築外垣，盡覆之瓦。方將結宇，而親年不待。既孤而歸，於是遂卜居焉。月葺歲增，今更數載。雖敝屋無華，荒庭不瑬，而景趣質野，若在巖谷，此可尚也。圃中有堂三楹，堂旁有廡，所以宅親黨也。堂之南又爲堂三楹，命之曰「邃經」，所以講論六藝也。邃經之東又有米廩，所以容歲儲也。有鶴室，所以畜鶴也。有蒙齋，所以教童蒙也。邃經之

西北隅有高岡，命之曰「見山岡」。上有琴臺。琴臺之西隅有咏齋，此余嘗撫琴賦詩

于此，所以名云。見山岡下有池水入于坤維，跨流爲門，水由門縈紆，曲引至于岡側。

東爲谿，薄于巽隅，池中有亭曰「墨池」，余嘗集百氏妙跡於此而展玩也。池岸有亭

曰「筆谿」，其清可以濯筆。谿傍有釣渚，其靜可以垂綸也。釣渚與邃經堂相直焉。

有三橋：度谿而南出者謂之「招隱」，絕池至于墨池亭者謂之「幽興」，循岡北走，度

水至于西圃者謂之「西磵」。西圃有草堂，草堂之後有華嚴庵，草堂西南有土而高者

謂之西邱。　其木則松、檜、梧、柏、黃楊、冬青、椅桐、檉柳之類，柯葉相蟠，與風飄颺，

高或參雲，大或合抱。　或直如繩，或曲如鉤，或蔓如附，或偃如傲，或參如鼎足，或并

如釵股，或圓如蓋，或深如幄，或如蜕虬臥，或如驚蛇走。　名不可以盡記，狀不可以殫

書也。　雖雪霜之所摧壓，飂霆之所擊撼，槎牙摧折，而氣象未衰。　其花卉，則春繁秋

孤，冬曄夏倩。　珍藤幽蒍，高下相映。　蘭菊猗猗，蒹葭蒼蒼。　碧蘚覆岸，慈筠列砌。

《藥錄》所收，《雅記》所名，得之不爲不多。　桑柘可蠶，麻紵可緝。　時果分蹊，嘉蔬滿

畦。　標梅沉李，剥瓜斷壺，以娛賓友，以約親屬。　此其所有也。　余于此圃，朝則誦羲、

文之《易》，孔氏之《春秋》，索《詩》、《書》之精微，明禮樂之度數；夕則泛覽羣史，歷觀百氏，考古人是非，正前史得失。當其暇也，曳杖逍遙，陟高臨深。飛翰不驚，皓鶴前引。揭厲于淺流，躊躇于平皋。種木灌園，寒耕暑耘。雖三事之位，萬鍾之祿，不足以易吾樂也。然余觀群動無一物非空者，安用拘於此以自贅耶？異日，子春之疾瘳，尚平之累遣，將扁舟河海，浮遊山嶽，莫知其所終極。雖然，此圃者，先光禄之所遺，吾致力於此者久矣，豈能忘情哉！凡吾衆弟，若子若孫，尚克守之，毋頹爾居，毋伐爾林。學於斯，食於斯，是亦足以爲樂矣，余豈能獨樂哉！昔戴顒寓居，魯望歸隱，遺跡迄今猶存。千載之後，吳人猶當指此相告曰：「此朱氏之故圃也。」元豐三年十二月朔，吳郡朱伯原記。

（朱長文《樂圃記》，宋范成大《（紹定）吳郡志》，卷十四《園亭・樂圃》，擇是居叢書景宋刻本。）

　　某自幼稚，知以事親養志、好古讀書爲樂。生十年，既代先人筆札。十五，能代

書啟，挾策執筆，日侍左右。一日不見，則怒然不樂。以此，跬步未見嘗輒去膝下。先人嘗曰：「前哲有云『祖孫更相爲命』，吾與爾之謂也。」嘉祐中，侍行之彭州，與成都漕臺薦，將赴禮部，父子相視不忍別。是時，先人初爲正郎，當任子，而遵義弟始生，余因白曰：「使某偶得科名，則恩可以官一弟。」先人亦曰：「起吾家者必汝，其勉行。」明年，果擢第，而遵義以蔭得官。余既登第，不俟賜宴，歸省于彭，未遑仕進。既而還都，偶墜馬傷足。嘗嘆曰：「吾因是疾，可以脫遺軒冕，專事溫清，此人子之至樂也。」先人倅東平，守定陶，居姑蘇，治同安，往還二十年，皆侍焉。在同安，會郊禮，先人愍余久不仕，欲以任子恩，丐除一幕職官，且曰：「吾將從汝之任。」余固辭不肯，剡奏願以薦季弟。先人不得已而從之，拊季弟曰：「兄以官界汝，汝長當善事汝兄。」因名之曰從悌，使其顧名而思義也。熙寧末，奄丁大禍。自睢陽走吳門，首治大葬。奉終之禮，敢不曲盡；重椁巨甓，要之無悔。既葬，乃即圃中作遂經堂，增廓廡數間，以聚兄弟、存親戚。惟先人以清白遺子孫，于鄉里罕嘗置田宅，遺孤滿室，纍然無依。兩叔父愍之，稍分先祖之舊業，聊以周贍。復自取囊中器

皿粥之，即葺其壤，稍稍增置，粗周日用。伯姊喪其夫李元魯，挈家相依。比數年之間，歸十五妹于曹氏，十八妹于賈氏，二十二妹于李氏，二十三妹于陳氏。末，又歸伯姊于石氏，爲遵義、景仁兩弟娶婦。嫁娶凡十數，所靡多矣。其後戚屬加多，用益不足。頃者諸公論薦，被命掌學，始將固辭，既而曰：「得微祿自贍，推舊產以畀諸弟，可以紓憂，豈非幸哉！」居官三年，來學者甚眾。誦講課程，孜孜所職，于俗事固無暇。然三弟相繼家居，余不須治，近既遷居學舍，難省其私，可以推避。今以姑蘇祖父田產，其數已具別幅，推與三弟，余更不取之，庶成辭遜之素志。

惟園宅之地，于此隱居久矣。前郡守章公伯望名其坊曰樂圃，以旌幽跡。當與諸弟共守之，用傳子孫，不可壞也。先疇舊產，自祖父以來置之實艱，諸弟善治之，勿致隳損，猶可以資飲食、伏臘之費，豈得忽諸？夫立身治家，莫若勤儉。勤則無曠，儉則易足。古人所尚，不復多云。先人起於寒素，仕至二千石。雞鳴而起，夜分而寐。出則涖事，入則閱文，未嘗休已。平居，早膳不兼味，晚或茹蔬，飲酒不過三觴而已。汝輩所親見，可不履踐哉！兄弟，人之大倫也。凡今之人，莫如兄弟。故孝友者，百行

之本，余與汝當勉之。范文正公置義田、義宅，至今四十年，而丞相、侍郎兄弟繼成其志，近益增廣。九族之間，莫不被其惠，況汝諸弟皆同生，守其舊業，可以同處。《詩》云「高山仰止，景行行止」可不慎哉！元祐五年十月某日，兄某白。

（朱長文《與諸弟書》，曾棗莊、劉琳主編《全宋文》，上海辭書出版社二○○六年，第九三冊，第一四六—一四八頁。）

六、其 他

敕某：前日朕詔有司，以天下所貢士來試于廷。爾以文辭之美，得署乙科，屬于吏部。吏部舉限年之法，未即用也。今既冠矣，請命以官。惟爾早成，既登策選，復歸于家，益修不迨。而且大夫之世也，其人事，其吏方，宜亦習而明矣。往掾州服，毋廢毋易，以啟揚我休命。可。

注：曾棗莊、劉琳先生主編之《全宋文》，據沈遘《西溪文集》錄此文（上海辭書出版社二○○六年，第七四冊，第二二二頁），但未注明所據版本，待考。

（宋沈邁《敕賜進士及第朱長文可試秘校守許州司户參軍制》，載氏著《西溪文集》，卷第四《制誥》「四部叢刊三編」景明翻宋刻本。）

元祐元年六月二十五日，朝奉郎、試中書舍人蘇軾，同鄧溫伯、胡宗愈、孫覺、范百祿等劄子奏。臣等伏見前許州司户參軍蘇州居住朱長文，經明行修，嘉祐四年乙科登第，墮馬傷足，隱居不仕，僅三十年。不以勢利動其心，不以窮約易其介，安貧樂道，閭門著書。孝友之誠，風動閭里；廉高之行，著于東南。本路監司、本州長吏前後累奏，稱其士行經術，乞朝廷旌擢，差充蘇州州學教授，未蒙施行。近奉詔，中外臣僚自監察御史已上，并舉堪充內外學官二人。此實朝廷博求人才、廣育士類之意。臣等欲望聖慈褒難進之節，收久廢之材，量能而使之，特賜就差充蘇州州學教授，非惟禄餼賙養一鄉之善士，實使道義模範彼州之秀民。取進止。

如長文者，誠不可多得。其人行年五十餘，昔苦足疾，今亦能履。

貼黃：伏乞特賜檢會新除楚州州學教授徐積體例施行。

注：「隱居不仕，僅三十年」，《蘇文忠公全集》（明成化四年程宗刻本）作「隱居不仕，今三十年」。當以「今」爲是。

（宋蘇軾《薦朱長文劄子》，孔凡禮點校《蘇軾文集》，中華書局一九八六年，第七七九頁。）

軾啓：盛制《東都賦》，舊於范子功處得本，諸公傳玩，幾至成誦，非獨不肖區區仰服也。示喻欲令作跋尾，謹當如教，顧安能爲左右輕重耶！適苦冗迫，少暇當作致之。軾再拜伯原先生足下。

（宋蘇軾《與朱伯原一》，曾棗莊、舒大剛主編《三蘇全書》，語文出版社二〇〇一年，第一三册，第四二八頁。）

縉紳諸公喜公疾平歸國，以爲儒林光。但恨出處不同，止獲一見而已。

（宋蘇軾《與朱伯原二》，曾棗莊、舒大剛主編《三蘇全書》，語文出版社二〇〇一

相去之遠，未知何日復爲會合，人事固難前期也。中前奉書，以足下心虛氣損，

奉勸勿多作詩文。而見答之辭乃曰：「爲學上能探古先之陳跡，綜羣言之是非，欲其

心通而默識之，固未能也。」又曰：「使後人見之，猶庶幾曰不忘乎善也。苟不如是，

誠懼没世而無聞焉。此爲學之未，宜兄之見責也。使吾日聞夫子之道而忘乎此，豈

不善哉？」恐不記書中之言，故却錄去。此疑未得爲至當之言也。某於朋友間，其問不切

者，未嘗敢語也。以足下處疾，罕與人接，渴聞議論之益，故因此可論，而爲吾弟盡其

説，庶幾有小補也。向之云無多爲文與詩者，非止爲傷心氣也，直以不當輕作爾。聖

賢之言，不得已也。蓋有是言，則是理明；無是言，則天下之理有闕焉。如彼耒耜陶

冶之器，一不制，則生人之道有不足矣。聖賢之言，雖欲已，得乎？然其包涵盡天下

之理，亦甚約也。後之人，始執卷，則以文章爲先，平生所爲，動多於聖人。然有之無

所補，無之靡無所闕，乃無用之贅言也。不止贅而已，既不得其要，則離真失正，反害

於道必矣。詩之盛，莫如唐。唐人善論文，莫如韓愈。愈之所稱，獨高李、杜。二子之詩，存者千篇，皆吾弟所見也，可考而知矣。苟足下所作，皆合於道，足以輔翼聖人，爲教於後，乃聖賢事業，何得爲學之末乎？某何敢以此奉責？又言欲使後人見其不忘乎善。人能爲合道之文者，知道者也。在知道者，所以爲文之心，乃非區區懼其無聞于後，欲使後人見其不忘乎善而已。此乃世人之私心也。夫子「疾没世而名不稱」焉者，疾没身無善可稱云爾，非謂疾無名也。名者可以屬中人。君子所存，非所汲汲。又云：「上能探古先之陳跡，綜羣言之是非，欲其心通黙識，固未能也。」夫心通乎道，然後能辨是非，如持權衡以較輕重，孟子所謂知言是也。揆之以道，則是非了然，不待精思而後見也。學者當以道爲本。心不通乎道，而較古人之是非，猶不持權衡而酌輕重，竭其目力，勞其心智，雖使時中，亦古人所謂「億則屢中」，君子不貴也。臨紙據書，不復思繹，多注改，勿訝辭過煩矣，理或未安。卻請示下，足以代面話。

注：此文節選自《二程集》，但標點之處，與王孝魚先生整理本，略有差異。又，此文亦載宋呂祖

謙《宋文鑒》（《皇朝文鑒》，四部叢刊景宋刊本）卷一百十九，作者作「程頤」，正文多有異文。

（宋程頤《答朱長文書》，程顥、程頤著、王孝魚點校《二程集·河南程氏文集》，卷九「書啟」，中華書局一九八一年，第六〇〇—六〇一頁。）

昔揚子雲嘗有言：仲尼多愛，愛義也。子長多愛，愛奇也。予嘗患之，今記述類多博收繁採，譬猶廣塵大肆，百物群品雜然陳列於前，而無所別異。此記述者之公患也。辭曹朱伯原，少以文學第進士，退居吳郡，博覽載籍，多所見聞，因爲《圖經續記》，以補闕遺。觀其論戶口，則繼之以教；陳風俗，則終之以節。至於辨幼玉之怨，正語兒之妄，紀譚生之譏，其論議深切著明，皆要之禮儀，與夫牧守之賢，人物之美，事爲之善。凡前言往行，有足稱者，莫不褒嘉歎異，重復演說。信乎所謂君子於言無苟者。予每至伯原隱居，愛其林圃臺沼，逍遙自樂。及得斯記觀之，然後又愛其趣識志尚，灑然有異於人。使逢辰彙征，則其所攄發，豈易量哉！惜其遺逸沉晦，而獨見於斯記，故爲書其後，以待知伯原者。元祐元年四月十五日，臨邛常安民書。

（宋常安民《書吳郡圖經續記後》，朱長文《吳郡圖經續記》，烏程蔣氏樂地盦影刊宋本。）

圖書五厄，自古有之。爲人後嗣，而不能明著其先德於後世，是亦有所負焉。《樂圃文集》舊百卷，家藏古今篇帙動萬計，與夫數世聚族之居，堂宇亭榭，名花古木，罹建炎兵火之難。吳城失守，一日窮爲劫灰。其後，獨先生《春秋通志》，復傳本於他郡，僅有全編。思玷處孫列，自幼搜訪樂圃餘稿，每得一篇，必珍而藏之，今哀集有年矣。他未有所增益，豈非詢之未廣，而求之未裕歟？觀伯父都講痛心疾首之言，每竊傷歎。思老矣，深懼異時墨渝紙敝，不能久其傳。今雖百卷之中僅存十一，然雄文麗藻，恐又將堙没，遂止憑所藏，得古、律詩大小百六十有三，記五，序六，啟七，墓誌五，世譜、題跋、祭文、賦、書、銘各一，類爲卷十，捐俸募工，以鋟諸木。又以誌銘、墓表、國史特書之傳、伯父爲先生而作書題、表奏附於卷末。且以見吾家義風業儒，有所自來。而故交名族，多爲今代顯人，必有博洽君子，廣藏遺逸，以補闕亡，

庶使舊編他日再獲全備，亦仁者用心也。紹熙甲寅孟冬望日，姪孫思謹序。

注：《佰宋樓藏書志》所錄此文，又載曾棗莊、劉琳主編之《全宋文》（上海辭書出版社二〇〇六年，第二七六冊／三七三—三七四頁），略有異文。

（宋朱思《樂圃餘稿序》，清陸心源《佰宋樓藏書志》，卷七十八《集部》「吳郡樂圃先生餘稿十卷，附錄一卷。張立人手抄本」條，光緒八年十萬卷樓藏本，續修四庫全書，第九二九冊，第一九六頁。）

曾伯祖樂圃先生蚤登乙科，絕意仕進，篤志於學，博極群書，深造於道，故立言足以垂世。《五經辯説》、《春秋通志》，學者賴焉。琴臺、吳郡之志，俯察尤詳。文集且成百卷。中罹兵戈，遺失過半。所幸《吳》、《通》二志猶完，文集收拾散亡，僅存十一，俱已錄版。又有所著《琴史》六卷，經史百家，稗官小説莫不旁搜博取，上自唐虞，下迄皇宋，凡聖賢之崇尚，操弄之沿起，制度之損益，無不備載。使隆古正始之音，和平人心，陶成善化，人知崇雅，黜鄭樂正。得所復見於今者，是書深有功焉。藏

之既久，恐遂湮没。敬刻於梓，以永其傳。亦欲俾後學知我伯祖讀書之不苟也。

紹定癸巳立秋日，姪孫正大謹書。

注：此文又載清陸心源《皕宋樓藏書志》卷五十二子部（清光緒萬卷樓藏本）可參。

（宋朱正大《琴史跋》，朱長文《琴史》，清文淵閣四庫全書本。）

《易經》注者甚多，要之顯明而簡易者實少。宋儒樞密朱先生與祿祖懿敏公同事於朝，而先生闡明聖教，解辯經義，當時無不欽仰。紫陽朱子，乃先生之五世姪孫，崇闡經學，莫不由先生而出。惜乎世代年遠，先生所注解辯遺失者多，祿藏書之內，得有先生《易解》，展卷讀之，而紫陽之祖述先生益可概見，學者得此，而窮大《易》之旨不難矣。祿不敢自秘，因將所藏宋本，付諸剞劂，爲業儒者共寶云。

崇禎辛未初夏，茂苑後學王文祿謹識。

（明王文祿《易經解跋》，明崇禎四年刻本，《續修四庫全書》，上海古籍出版社二〇〇二年。）

二十二世祖樂圃先生，平生所著詩文百卷，兵燹之後，盡爲灰燼，其傳於世者，僅有《吳郡圖經》、《琴史》、《墨池編》數種而已。岳壽家舊有寫本《餘稿》十卷，附編一卷，係先生姪孫令達公裒次，蓋其時已非全豹，今則并其板，亦不存矣。嗟乎！士君子讀書立言，以期不朽。班固《藝文序》云：「自漢以前，文章家部下二萬人，皆不傳。」夫傳之不傳，天也。後之人知其名，不睹其文，未嘗不唏噓歎息，況親爲之苗裔乎？岳壽不克承家學，敢秘諸篋，衍而負先世制作之心乎？用是忘其僭陋，重加校讎，付諸剞劂，使好古之士讀之，有以景前哲而貽後學，有餘幸焉。至于先生之行誼，與文之典麗、詩之淵雅，前代巨公述之詳矣。余小子，更何容贊一辭？康熙壬辰中秋，二十二世孫岳壽拜書。

（清朱岳壽《樂圃餘稿跋》，《樂圃餘稿補遺》清文淵閣四庫全書本。）

著書滿家，不幸而無零章賸幅之傳者，比比是也。宋朱伯原氏，有文三百卷，經

墨池編　七四八

兵燹亡失。其從孫思掇拾補緝，僅得三十之一，而已名曰《樂圃餘稿》。不必皆其生平文字之至者，然而流傳五六百年不衰，猶幸也。夫伯原，吳人，舉乙科，以足疾不仕。窮經閱古，世皆知其賢。起教授鄉邦，爲諸生說《春秋》，後又以之教國學。著《春秋通志》二十卷，今亦佚矣。獨《墨池編》二十卷，世尚有版行本。他所著《圖經》、《琴史》，不能定當世藏書家之有無也。人生何必爲達官要職？如伯原氏，官不過正字，所盡者不過師儒之職，而當時貴之，後世慕之。其所居樂圃之坊名，至今未改也。學何負於人哉！人當善用其長，毋強用其所短，伯原氏可師也，安在其無能庶幾乎？

（清盧文弨《抱經堂文集》，卷十三之跋六《樂圃餘稿跋（丁酉）》，清乾隆六十年刻本。）